錄音誌

西洋古典音樂錄音與歷史

路德維 著

商務印書館

錄音誌 —— 西洋古典音樂錄音與歷史

作　　者：路德維
責任編輯：蔡柷音
書籍設計：楊愛文
書名題字：邵頌雄
出　　版：商務印書館 (香港) 有限公司
　　　　　香港筲箕灣耀興道 3 號東滙廣場 8 樓
　　　　　http:// www.commercialpress.com.hk
發　　行：香港聯合書刊物流有限公司
　　　　　香港新界大埔汀麗路 36 號中華商務印刷大廈 3 字樓
印　　刷：美雅印刷製本有限公司
　　　　　九龍觀塘榮業街 6 號海濱工業大廈 4 樓 A
版　　次：2018 年 6 月第 1 版第 2 次印刷
　　　　　© 2016 商務印書館 (香港) 有限公司
　　　　　ISBN 978 962 07 5643 6
　　　　　Printed in Hong Kong

序 一
聆聽二十世紀的文化價值

據我觀察，喜歡古典音樂的人大概有三種：第一種（也是大多數）是喜歡看演奏家或歌唱家明星表演的樂迷；第二種是擁有高級音響設備還不斷換機增值的發燒友；第三種才是真正喜歡古典音樂的人，但第三種還可以細分為樂迷和專家。我算是此中的樂迷，我友路德維既是樂迷又是專家 —— 收藏唱片的專家。他的音樂知識的豐富，恐怕連專家學者也不見得比得上，因為他多年來在世界各地聽過無數場音樂會，更收集了大量的唱片和唱碟，而且精通英文和德文，對於西洋古典音樂的歷史和音樂家（特別是指揮家）的身世，如數家珍。多年來積累的知識，成了他寫樂評文章的基礎。然而這些都算不稀奇，最令我佩服的是：他在收集唱片唱碟的同時，連帶也看了與錄音有關的各種書籍。他博聞強記的功夫，在書中展露無遺，其內容極為豐富，尤其是關於音樂指揮、演奏和錄音的故事、人物和各種典故軼聞，多彩多姿，娓娓道來，可以令所有樂迷和發燒友咋舌，嘆為觀止。

除此之外，本書還有一個難得的特色：極有趣味，毫不枯燥。我的這兩句話絕無貶義，而是要提醒讀者：千萬不要以為這是一本談音

樂錄音歷史的專門書籍。恰恰相反，作者是借眾多的音樂典故和錄音版本來反映歷史和文化，以及西方古典音樂界酸甜苦辣的人情世故，所以我讀來津津有味，願意在此向所有的音樂愛好者（包括上面提到的三種人）推薦。讀完此書，我不無感嘆。

我們現在生活在一個視覺掛帥的世界，只懂得看，卻不懂得聽。然而，形象、文字和聲音，是人類生而具備的稟賦，三者皆缺一不可。在此暫不談文字。我認為視覺形象太過發達和普及以後，一般生活在後現代商業社會的人，反而對於聲音的敏感性不足。香港地方狹小，噪音充斥，似乎消費者充耳不聞。這個現象其來有自。視覺性科技是二十世紀初的一大突破，即使是鼎鼎大名的德國文化評論家本雅明（Walter Benjamin，本書中也提到），在談論〈機械複製時代的藝術作品〉名文中，也以視覺藝術（照像和電影）為依歸，沒有提到同樣可以複製的音樂和錄音。其實音樂錄音技術和電影幾乎是同步的，然而我們心目中總覺得電影從默片發展到有聲，視像在先，錄音在後，以為音樂的錄音到上世紀三十年代才興起。其實不然，路德維在書中指出，早在十九、二十世紀之交就有第一部古典音樂的錄音了。音響效果當然粗糙，但真正喜歡音樂的人聽的是音樂內涵，而不是錄音的好壞。如今科技當道之後，人文知識和涵養反而倒退了。網上 YouTube 應有盡有，但有多少人願意在五花八門的節目中"聆聽二十世紀"的文化價值（我時常引用 Alex Ross 所著的書名[1]）？

我是一個樂迷，收集的唱碟也不少，但往往考慮到音響而不買太老的唱片。然而我發現一個值得深省的現象：幾乎所有真正喜歡音樂的人都喜歡聽老唱片。有的人，譬如路德維，甚至上窮碧落下

1　Ross, A., *The Rest is Noise: Listening to the Twentieth Century* (New York: Picador, 2007).

黃泉，到處──當然包括網上──搜購。有一次我帶路德維到台北的一家唱片行瀏覽，他在店裏一個角落突然發現幾張日本版複製的鋼琴家奈侯斯（Heinrich Neuhaus）的老唱片，大呼一聲："他是歷赫特（Sviatoslav Richter）的老師，趕快買！"這個名字我從未聽過，路德維是怎麼知道的？這才領悟到一個真正懂得音樂的人的功力。不要以為所有的知識都是從書本得來，有時是聽唱片聽來的。我有一個嗜好，聽唱片時順便也看附帶的說明書，路德維可能更不止此，看了說明書還會找書看。本書列了大量書籍和唱片資料，就是明證。其中不少是德文的，令我自嘆不如。奉勸所有樂迷，為了更上一層樓，最好學一點德文。

我特別喜歡本書的歷史和政治的部分。原來古典音樂在歐洲文化所佔的地位絕對超過電影，音樂是文化傳統的一部分，生活在十九世紀的德國和東歐，不懂音樂，就和"文盲"差不多。到了二十世紀，美國開始稱霸，通俗文化流行，荷里活的電影和電台的流行歌曲，逐漸取代了古典音樂的地位。然而即使二次大戰期間，在美國打開收音機，還時常聽到托斯卡尼尼（Arturo Toscanini）指揮 NBC 交響樂團的定期廣播節目，那幾乎是美國中產階級日常生活的必備儀式。本雅明的老友阿當諾（Theodor Adorno）其時流亡在洛杉磯，雖然對之嗤之以鼻，認為俗不可耐，但古典音樂在美國家庭生活的地位，仍然不可低估。即使現今，美國幾個大城市的交響樂團的演奏水準依然可以和歐洲名團並駕齊驅。我個人的聆樂經驗，大多是在美國生活三十多年得來的。

但歐洲又和美國不同，歐洲音樂家在歷史的關鍵時刻，往往自覺或不自覺地扮演重要的角色，東德的指揮家 Kurt Masur，在動盪的

解體時刻幾乎被選為民主領袖，就是一個例子。不僅音樂家，還有音樂演奏本身，在不同的關鍵時刻，也起了不同的作用。本書中舉了不少例子，最明顯的柏林圍牆倒塌後，伯恩斯坦指揮演奏貝多芬第九的《快樂頌》，故意把德文的"快樂"改成"自由"，還有捷克指揮和樂團演奏史麥塔納的《我的祖國》，就是和其他國家樂團的味道和節奏不同。雖說音樂無國籍，但在歷史洪流中所流的辛酸淚，卻各國不同。錄音捕捉了某一個生死關頭的時辰，如列寧格勒被德軍圍城近一年之久，城裏的俄國人都快餓死了，然而列寧格勒愛樂樂團的樂師們仍然奮起精神，演奏蕭斯達柯維契獻給他們的《第七交響曲》，同時現場傳播到城外的德軍聽。（當時的指揮伊利亞斯堡後來做了錄音）。這個著名的例子，最能代表俄國人堅韌不拔的抗戰精神。 中國抗戰時期也有不少抗戰歌曲，我父母親曾在河南的窮鄉僻壤帶領學生合唱《松花江上》等歌曲，有一次母親精疲力竭而病倒。這種福克納（William Faulkner）在諾貝爾文學獎的演講詞中所歌頌的"堅韌不拔"的精神（所謂可以"endure"的"human spirit"），如今在商業消費主義掛帥的全球化時代也一去不復返了。

　　走筆至此，我才領悟到本書的另一個價值：它為香港人上了一門難得的人文通識教育課。我在音樂會上遇到不少喜歡古典音樂的舊雨新知，也有不少人問我：有甚麼方法可以增進音樂修養？我的答案是：常聆聽音樂會，如果喜歡哪一位作曲家或哪首曲子，也可以聽聽它的唱片；現在還要加一句：也不妨看看可以增進音樂知識但不枯燥的書，本書就是我的首選。它的來源是作者在香港電台第四台製作的一套八集節目《錄音話當年》，因為每集時間所限，講解和音樂片段都嫌短，聽來不過癮。作者也有同感，於是寫了這本書，總算補足了。

可惜因為版權和其他問題不能附帶唱碟；即使有唱碟，恐怕也需要十幾張。好在作者在腳註列有詳細唱片資料，並在附錄中介紹〈鐳射唱片歷史品牌錄音一覽〉，一網打盡，有心人（或有錢收藏的人）可以在網上或幾家唱片行購買。

希望路德維繼續為我們多寫幾本關於音樂的書，相信對香港文化的貢獻絕不亞於他的本行 —— 教育。

<div align="right">

李歐梵

2015 年 3 月 1 日於九龍塘

著有《音樂六講：一個樂迷的交響之旅》（中國人民大學出版社，2014 年）

及《音樂札記》（香港牛津大學出版社，2009 年）等。

</div>

序 二
鮮有之書
〜〜〜〜〜

　　路德維這部《錄音誌 —— 西洋古典音樂錄音與歷史》是香港多年來鮮有之書。香港愛樂者眾，亦不乏西方古典音樂樂迷。尤其是中文系及哲學系的老師們，不少是著名的西方古典音樂中頗高"段數"的賞樂者。他們對古典音樂唱片的關注及收集，往往比音樂系的老師更投入。香港的報章雜誌多年來有專門刊登這類音樂的唱片評論專欄。但專門談及古典音樂唱片（包括 CD）錄音歷史的書，相信這是第一部。

　　音樂是人的活動，而交響樂更是涉及眾人的活動。現場聽眾可以成百上千，收聽錄音的聽眾更無可估算。由於其音樂運作主要是，由指揮帶領着六十至百多人不等的樂團演奏一個以名作曲家經典作品為中心的曲目，雖然總譜一致，不同的指揮在同一首作品的演譯（速度、強弱、分句及感情等等）卻可各有千秋。猶如同一首鋼琴、小提琴或其他樂器的獨奏曲，到了不同演奏者的手上可以效果大有出入。於是樂評便有空間去討論各版本的異同及高下。

　　路德維此書所論，已遠遠超出上述的品評月旦演奏版本了。此書充滿趣味及知識，而這些知識並非一般唱片 CD 背面或內頁的樂曲介

紹、指揮生平的文字所能提供。寫樂評的人、音樂學生及唱片迷從中會得到很多他們平日極想知道卻叩問無門的知識。路德維帶給讀者的並不是錄音的花絮或音樂家的秘辛（當然免不了），而是唱片錄音背後的歷史、政治、文化、經濟及社會狀況。此書把唱片評論放回其文化歷史的脈絡，引領讀者走進唱片錄音、指揮、樂團、電台、唱片公司、政府及有關部門之間的政治及其千絲萬縷的關係。

讀此書的當兒，路德維平日對各類知識追求的熱情、着緊與執着，躍然紙上！他一年幾次到德國的遊歷不是白去的。青春無價，青春而能有此書面世，能不令人羨慕？ 此書確勾起了余青春年代的種種嚮往，遂欣然為序！

<div style="text-align: right">

余少華

2015 年 1 月 29 日

著有《樂猶如此》（香港藝術發展局，2005 年）

及《樂在顛錯中：香港雅俗音樂文化》（香港牛津大學出版社，2001 年）等。

</div>

序 三

樂迷情癡

～～～～

　　讀路德維兄此書，令我想起一齣老電影——《時光倒流七十年》
（*Somewhere in Time*，1980 年）。

　　這當然不是甚麼偉大作品，而且電影於歐美推出時，口碑和票
房都不過了了。當年於香港，只有銅鑼灣的碧麗宮獨家放映。那個年
頭，還沒有錄影帶、光碟，更沒有盜版、網上下載，電影就是要到電
影院去觀看。香港觀眾卻出奇地受落，電影竟然連續放映了半年以
上，對於中年以上的港人，也算是一種集體回憶。

　　電影由當時因飾演《超人》（*Superman*，1978 年）而紅透半邊
天的基斯杜化李夫（Christopher Reeve）領銜主演，帶紅了女主角珍
茜摩爾（Jane Seymour），而男配角則是鼎鼎大名的基斯杜化龐馬
（Christopher Plummer）。故事說男主角獨自外遊時，於下榻的酒店看
見一幅畫像，絕美的容顏似曾相識，令他着迷不已；其後，他利用催
眠術把自己回到七十年前，與畫中的女主角相會，譜出戀曲。電影配
樂也叫不少人津津樂道，令拉赫曼尼諾夫（Sergei Rachmaninoff）的《帕
格尼尼主題狂想曲》（*Rhapsody on a Theme of Paganini*）之第十八變
奏，也如約翰・巴瑞（John Barry）為電影寫的主題曲一樣流行。

家母帶着我去看這部電影時，自己年紀還小。年前特別帶了家母往遊美國密芝根州的麥其諾島（Mackinac Island），為的就是讓她親臨電影中的維多利亞風格的古老酒店 The Grand Hotel。電影雖然俗套，卻於 30 年後仍令我勾起無限緬懷，不禁慨嘆：時光可會倒流？

　　話題說遠了，那直如路兄給我音樂文字的評語一樣，總喜歡“拉雜談”。但忽然說起這老電影，也不盡是無的放矢。本書中說到樂迷對錄音迷戀，猶如跟相片偷情，那跟《時》片中的主題，便如出一轍。尤其是不少像我這類“冥頑不靈”的頭腦，總愛通過舊唱片一窺幾十年前“黃金時代”一眾大師的風采，那就更與電影故事中的“情癡”無二。時光倒流七十年，七十年前也就是上世紀的四十年代，當年的錄音便包括理查・史特勞斯（Richard Strauss）指揮自己的多首作品、福特溫格勒（Wilhelm Furtwängler）的不少貝多芬作品的實況錄音、荷洛維茲（Vladimir Horowitz）改編穆索斯基的《圖畫展覽會》（*Pictures at an Exhibition*）、舒納堡（Artur Schnabel）重錄的兩首貝多芬晚期鋼琴奏鳴曲（Op. 109 及 Op. 111）；更早的還有卡薩斯（Pau Casals）和費雪（Edwin Fischer）於三十年代灌錄的巴赫作品等，都是不朽經典，令人沉醉其中。路兄本書卻也一如戲內的那枚銀幣，洞穿錄音世界的虛妄，以及錄音如何改變了我們的賞樂文化，把芸芸“錄音癡”拉回現實。

　　音樂其實應該於音樂廳現場聆賞的，那種氛圍、那種聲音，以至演出者的魅力和壓場感，都不是任何高級音響系統所能傳達的，正如無論家中的電視與環迴立體聲音響如何高檔，也不能代替電影院中的觀影體驗。錄音只是一種音像紀錄，或是一種聲音“文獻”。路德維本書，即如此正視錄音的本質，從而審視錄音歷史的發展，及伴隨錄音而興起的電台樂團、著名樂團的自家品牌、唱片格式對賞樂的影響

等，以至錄音本身如何昇華為"藝術"、這種"藝術"的商業性質和商品化，且還牽涉到政治層面上如何利用錄音作為工具等等，內容豐富多彩，不啻為令古典樂迷愛不釋手的一部"奇書"—說之為"奇"，在於能以如此多維角度深入剖釋古典唱片工業的專著，實在見所未見。同樣是一張唱片，當普羅大眾只懂為之着迷，而路兄則能"眾人皆醉我獨醒"，以縱深的觀察和分析，娓娓從歷史、政治、商業、哲學等不同層面，道出其本質，是則有如禪宗之謂"道在尋常日用中"、"信手拈來處處通"，本身已是一種極具啟發性的智慧。

然而，這也不是刻意貶低錄音作為音像紀錄的重要性。對於任何藝術和研究，"文獻"從來都是不可或缺的。就音樂而言，不論是早期有關莫扎特、貝多芬等演奏風格的文字紀錄，抑或是後來演奏家為我們留下的音像紀錄，其對後世學人的重要性，都毋庸置疑。可是，文字可有誇大不實之處，音響亦可有編輯改動的餘地，這是使用文獻者所需經常警惕自己留心的地方。唱片上無懈可擊的演奏，從來都是錄音工程師的"傑作"。例如普萊亞（Murray Perahia）於 2002 年推出的蕭邦《練習曲》全集錄音，當中的《冬風練習曲》（Op. 25, No. 11）末段第 89 小節，竟然缺了其中一半的音符，其後唱片公司大概發現了此誤失，推出了宣稱為"重新混音"（"remastered"）、還"賣大包"多送四首即興曲的新版本，而原來漏掉的音符，卻又天衣無縫地插進原來的錄音中。這正是一份讓我們了解唱片上許多"零瑕疵"演奏虛妄一面的"教材"。

話雖如此，如果我們循着書中脈絡理解錄音的發展，便可意識到這種所謂"編接"（splicing）的技術，正是組成"錄音藝術"本身的重要一環，那就像電影無論如何令觀眾覺得真摯動人，都是無數分鏡悉

心剪接而成。錄音與現場演奏的分別，理應猶如電影與舞台劇那樣的不同，而對"錄音藝術"的衡量，亦不宜跟音樂廳內的現場演奏混為一談，更不應因為錄音而影響了我們對現場演奏的聆賞。

這樣的一部錄音導賞文集，參考資料豐富，卻不是任何人肯花時間躲進圖書館翻弄期刊書籍便可寫得出來。從撰作音樂文字的角度來看，書中不少引用的資料，應是路兄日常的"消閒讀物"，而當中不少章節，也是他長年浸淫於古典音樂世界裏而多思多想的一種總結。翻開一本書，埋首幾小時，便能領略到別人半生鑽研的心血，還有比這更划算的事情嗎？

我讀此書，特別感到親切，除了因為路兄跟自己一樣，於大學的"正職"跟古典音樂本來就風馬牛不相及，卻花心機時間整理出如此精彩充實的一部古典錄音"掌故"，非對音樂有其深愛而能成辦。當然，路兄眼界比我為高，非象牙塔所能困囿，而有他更高遠的理想。此外，他的序文最後，提到本書是送給他的母親，也同樣令我百般感慨，因為自己寫的第一本音樂書，也是致送給家母，還記得她讀得入神的樣子；才不過五年，她的腦筋退化，已難以集中讀我的新著。想路兄也必同意我的感嘆：時光不可倒流，神馳於錄音帶給我們往昔大師輝煌演出的同時，也別忘珍惜眼前人。

<div align="right">

邵頌雄
乙未新春於多倫多

著有《樂樂之樂》（香港牛津大學出版社，2014 年）
及《黑白溢彩》（香港牛津大學出版社，2009 年）等。

</div>

自 序

　　為何寫此書？因為西洋古典音樂錄音聽得越多，便覺得錄音的音符背後太多東西值得我們去想、去了解。有幸為《Hi-Fi 音響》雜誌音樂版和香港電台第四台寫過或灌錄過不少唱片評論，即使未能娛人，也至少曾娛己；但慢慢感覺到錄音這回事，值得愛樂者和唱片收藏者如筆者等多加思考。此書也許是筆者於 2012 年為香港電台第四台製作的特備節目《錄音話當年》之延伸。慨嘆西洋古典音樂雖於華人社會越來越普及，但猶未見一本關於歷史與古典音樂錄音的華文書籍（外文的雖然不多，但倒也不少），故希望盡點綿力！筆者既不是音樂學者，也不是史學家，只是一位"好奇且熱心"的愛樂者；門外漢之談，還望各方面專家賜正。

　　十分感謝三位撰序者：不用筆名寫樂評的李歐梵教授，音樂學家、前輩與好友余少華教授，以及居多倫多之巴赫《郭德堡變奏曲》專家邵頌雄教授。邵教授更慷慨為本書題字，他的書法造詣比音樂更高，相信從此再無爭議。還有的當然是《Hi-Fi 音響》雜誌音樂版主編劉志剛先生對本書的建議和支持，筆者亦不勝感激。筆者珍惜跟一羣朋友的音樂交流：韓拔、劉浩淳、麥華嵩、胡銘堯、周光蓁、Eric Li，亦感謝於香港電台第四台合作過的名嘴們：林家琦、賴建羣、馬

盈盈、杜格尊、蕭樹勝。本書某些內容曾於《明報月刊》中〈音樂與神思〉專欄發表，故亦感謝專欄編輯陳芳女士。捷克愛樂樂團 Hana Boldišová 女士更慷慨代表樂團贈予筆者樂團之一百一十週年紀念史書作參考之用；筆者深深感激。懷念跟不再居港的老友閔福德教授（Prof. John Minford）奏樂，亦不會忘記跟麥敦平醫生（也是樂評和同事）某晚心血來潮，跟巴赫的雙小提琴協奏曲掙扎至凌晨三時，和鋼琴好手張智鈞教授充滿靈性的伴奏。當然還有跟楊若齊、黃健康兩先生弄琴之樂，楊先生教曉了筆者音樂觸覺是何物。亦感謝哲學家關子尹教授向筆者介紹柏林這偉大的城市。

　　筆者最早的音樂記憶，是某暑假跟爸媽和兩個妹妹到香港文化中心欣賞一隊捷克樂團演出。2013 年底媽病重時，筆者答應把下一本書獻給她。想必她現在聽得到的天籟遠比任何塵世的錄音還要美。媽，本書送給您。

<div align="right">

路德維謹識

2015 年 9 月 26 日於大埔滘

</div>

目 錄

序　一　　聆聽二十世紀的文化價值 / 李歐梵　　　i

序　二　　鮮有之書 / 余少華　　　vi

序　三　　樂迷情癡 / 邵頌雄　　　viii

自　序　　　　　　xii

引　言　　　　　　xvi

音樂卷

第一章　　最精簡的錄音史　　　2

第二章　　錄音的藝術價值　　　37

第三章　　錄音的商業面　　　40

第四章　　錄音給誰聽？　　　45

第五章　　錄音自立門戶成藝術　　　57

第六章　　錄音推動音樂潮流　　　76

第七章　　古典音樂商品化　　　108

第八章　　古典音樂與當代文化　　　118

歷 史 卷

第一章　　　錄音捕捉歷史時刻　　　　　134

第二章　　　錄音作武器　　　　　　　　153

第三章　　　音樂作為外交工具　　　　　157

第四章　　　錄音為時代寫照　　　　　　170

第五章　　　音樂家與政治地理　　　　　188

第六章　　　"國際化"下的音樂　　　　199

第七章　　　"國際化"的前後　　　　　209

後記與"結語"　　　　　　　　　　　222

附　錄　鐳射唱片歷史錄音品牌一覽　　224

引 言

～～～

　　大概是殖民時代英國教育體制留下來的"問題"吧，"文科"和"理科"分得一清二楚，有着自己獨立的傳統。唸文搞藝的人，身處一個世界；鑽科研工者，則居另一宇宙。前者覺得後者把這個色彩繽紛的世界簡單化、機械化，後者則埋怨前者不當"實務"，所言既虛浮、亦無客觀標準衡量。然而，"文"和"理"是否真的河水不犯井水呢？當然非也。

　　1722 年，法國作曲家勒莫（Jean-Philippe Rameau）劃時代的樂理巨著面世，題為《撮成自然法則之和聲論》（*Traité de l'harmonie réduite à ses principes naturels*）。顧名思義，勒氏的目的是"以理釋文"，用科學去解釋音樂，從而促進音樂寫作。約一百年後，人稱樂聖的貝多芬到了創作晚期，譜出技巧越來越艱深的"鋼琴"作品。"鋼琴"一詞打了引號，原因是貝多芬的創作人生見證了樂器本身的重大演進：貝氏譜曲和演奏（"搞文藝"嘛），仗賴其時最頂尖的科技發明。換而言之，"文"和"理"之互動一直存在；科技為藝術表達提供物質及理論基礎，藝術表達則為科學家和工程師提出研究議題：二十世紀末、二十一世紀初設計新穎音樂廳的建築師，還要依靠音響工程師提意見；音響工程師的意見基礎，則非音樂家的意見和他們自己對音樂

的理解莫屬，而這些意見和理解，大都是 "要起碼容納得一隊一百人的後浪漫時期規模的樂團，但音響亦應通透得適合較小的樂團，甚至器樂獨奏家作演出" 般的思維。

　　錄音技術無疑是近一百年來為音樂帶來最大改變的科技。不同於視覺藝術如畫像或雕塑，音樂藝術一瞬即逝，即使發明了譜記，音樂家對同一份樂譜的演繹，每次也會不一樣。錄音之於聲音有如攝影之於景象一樣，捕捉於某一指定時空進行的藝術，抽離出它本來的時空，而把它長期保存下來。故錄音科技除了能保存歷史之外，亦同時通過其將音樂 "資訊化"，從而改變音樂發展。不只愛樂者的賞樂口味，連音樂家的演繹風格，也受錄音所影響，因為現代科技佔據了我們生活的每一個角落，除非閉關自守、不問世事、堅持不用現代電子通訊，否則逃不過錄音這回事。"早" 於 1991 年，芝加哥交響樂團合唱團的始創總監希莉絲（Margaret Hillis）接受訪問時說，自己學習一首新的作品之前不會聽錄音，因為錄音會影響自己的演繹，從總譜學罷作品後才聽錄音確認自己的理解。[1] 希氏的心聲，不少音樂家應該有共鳴。現代鋼琴家有時也會提到譬如作曲家本人數十年前的錄音啟發了他自己的演繹。一位音樂家即使不找某一件作品的錄音作參考，也不能不受錄音這媒體的影響：錄音帶來比較，聽眾自然而然會找你跟別人比較。而作為職業音樂家，作錄音與否、甚麼時候錄甚麼，以至如何利用錄音幫助自己的事業發展，都是不可逃避的問題。即使決定不玩錄音這遊戲，這遊戲也會玩你。自三十多歲起拒絕作錄音的羅馬尼亞指揮柴利比達克（Sergiù Celibidache），也不能防止他的現場音

[1]　Wagar, J., *Conductors in Conversation: Fifteen Contemporary Conductors Discuss Their Lives and Profession* (Boston, MA: G.K. Hall, 1991).

樂會被錄音發行。況且柴氏的名聲，亦有部分從"反錄音"而來，他一生還是逃不了錄音這回事！故此本書首節〈音樂卷〉會探討錄音百年來跟西洋古典音樂之關係，以及錄音本身如何見證西洋古典音樂的演變和發展。

錄音把聲音從"實質演奏"抽離，更可容許音樂家翻錄不滿意的段落、編輯瑕疵，為後世留下"理想化"的音樂演繹。但諷刺的是任何奏樂，自身不可能"真空"—即使是最"假"的錄音（這兒"假"的意思是多多剪裁編輯，跟現場奏樂感覺很不同），也必然受到錄音演奏當時當地的文化、社會、氣氛、思維，甚至乎意識形態或者社會情緒等等所影響。就舉柴利比達克最反對的指揮卡拉揚（Herbert von Karajan）為例，他細意打磨，利用最先進的科技去灌錄和製作的錄音，當然十分漂亮和"理想化"，但"理想化"的原因又是甚麼？簡單和概括來説，那時一般奏樂技術水平並不如現在那麼高，故此"理想化"是"有市場"的。再者，亦不要忘記卡拉揚所處的西柏林，其時的政治和文化代表性。柏林愛樂樂團歷史上地位重要，而德國首都柏林戰後分裂成東西柏林；象徵資本主義進步與文明的西柏林，促成甚至"需要"卡拉揚的"理想化"錄音，這是理所當然的事。（別忘記錄音市場的商業價值！）

沒經編輯的現場錄音，當然更能捕捉到錄音的氛圍和背景。有些錄音，目的正正就是要捕捉某一些歷史時刻，如柏林圍牆倒下後不久，盟軍各國和東西德的樂團代表於柏林共奏宣揚和平博愛的貝多芬第九交響曲一樣。但正如相片一樣，往往是最不經意拍攝的，説故事的能力最強。1968 年，倫敦人抗議蘇聯坦克車駛進捷克斯洛伐克共和國首都布拉格，當蘇聯音樂家到訪倫敦，登台準備表演前觀眾的叫

囂場面，現在聽起來震撼性依然。本書第二節〈歷史卷〉會探討不同的、把歷史時空背景全都紀錄下來的音樂錄音。

　　本書當然會提到不少具標誌性的錄音。現在"唱片業"正經歷前所未有的改變，電子媒體近十年來的出現，對傳統唱片業帶來極大的威脅，很多錄音都被放在網上免費供人收聽，又或者可以在網上付費（甚至不付費！）下載，故發行舊唱片的利潤低了很多。一張唱片甚麼時候翻呲，又或者以甚麼形式翻呲，都很難預計。相反，同一個錄音，之前可能已多次發行，要紀錄一個舊錄音的所有發行形式與唱片編號，也幾乎是件做不完的工作。所以筆者引用參考錄音時，只會列出自己手頭上錄音的唱片編號；讀者對錄音有興趣的話，大可先隨編號找找錄音聽聽，找不到的話則可隨曲目和演奏家名稱去找，以及上網找找。海量的錄音，到底令我們的賞樂變得麻木，還是為我們提供了更多堪仔細玩味和發掘的材料？答案只好由讀者諸君自行定奪了。

音樂卷

第 一 章

最精簡的錄音史

美國指揮安迪・柏雲（André Previn）於八十年代已經說過，自尼基殊（Arthur Nikisch）開始，已經有那麼多的名指揮家灌錄過貝多芬《英雄交響曲》（實應為《命運交響曲》）錄音，他去灌錄又有甚麼意思。[1]於二十一世紀初這資訊爆炸的年代，我們能夠免費聽得到的西洋古典音樂錄音（於網上也好、從圖書館借也好），恐怕總長度比我們人生還要長。

錄音技術於近百年的演進委實驚人，它的發展見證了音樂的發展，亦影響了音樂和賞樂文化。筆者無意在本書有系統地介紹錄音的發明歷史，但希望先粗略介紹一下錄音史上一些重大突破，尤其是它們如何對古典音樂帶來重大的影響。

簡單的願望：留聲

錄音發明的目的清楚不過：把聲音錄下。故錄音技術剛發明時，

1 Lebrecht, N., *The Maestro Myth: Great Conductors in Pursuit of Power* (New York: Citadel, 1995), p.151.

德國魯道斯海姆機械音樂藏館中的藏品。一具"儲存資訊的樂器"（即音樂盒！），盒中載有已紀錄音樂的捲筒，"播放"時會牽動盒中的樂器演奏。

當然沒有後來出現的"二次目的"，如刻意提高某位音樂家的知名度等；錄音的最基本功用，是令大眾在沒有音樂家作現場演出的情形下，也能欣賞音樂。把音樂錄下，以便日後再播放的意念，其實在美國人愛迪生（Thomas Edison）發明留聲機[2]之前早已出現。德國萊茵河畔的釀酒名城魯道斯海姆（Rüdesheim）有一所"機械音樂藏館"（Siegfried's Mechanisches Musikkabinett），[3] 收藏了大量"儲存資訊的樂器"（Datenspeichen Musikinstrumente），包括簡單的音樂盒，以至複雜至音樂播放時有公仔舞動的巨型音樂箱。但"儲存資訊的樂器"這名詞可圈可點。所謂儲存資訊，資訊指的是程式；而稱機器為樂器，道出音樂機械運作其實是現場奏樂，並不是如我們播放錄音帶或唱片般，把從前奏樂的紀錄搬出來聽，所以不能稱作音樂錄音。

而跟錄音性質最相近的"儲存資訊的樂器"，是一百年前左右流

2　留聲機一詞有解釋的必要。留聲機字面解釋應為可留下聲音的機器，而愛迪生發明的第一部捲筒留聲機（phonograph；亦即常見的 HMV "His Master's Voice"小狗與留聲機圖像中的大喇叭播音機；見註 5）正符合定義。但留聲機卻一般指英文 Gramophone，即美籍猶太裔德國人柏林拿（Emil Berliner）不久之後發明的唱盤式留聲機。

3　http://www.siegfrieds-musikkabinett.de/

韋特・免翁鋼琴捲筒與鋼琴。

行的鋼琴捲筒（piano rolls）。鋼琴家的彈奏按鍵直接被紀錄在紙捲筒的凹凸坑紋上，而特製的捲筒鋼琴（最有名的是韋特・免翁（Welte-Mignon）公司生產的）則可通過“讀”捲筒，直接“彈奏”鋼琴。一些偉大的作曲家如馬勒（Gustav Mahler），都製作了捲筒（卻沒有留下錄音），而最有名的捲筒大概是蓋希文（George Gershwin）彈奏自己的《藍色狂想曲》鋼琴部分[4]：現在還有指揮和樂團演奏此曲時，“邀請”蓋希文這位老人家翻生擔任獨奏：伴奏蓋氏捲筒彈琴。（這個異常有趣，因為這錄音可“搭上”不同樂團和指揮的現場伴奏！）

　　早期的錄音技術是所謂的聲波錄音（acoustic recording），用巨型的拾音筒拾音，並把聲音直接紀錄在蠟製捲筒上。捲筒造價昂貴、不耐用、音質不佳，且只能收錄數分鐘的聲音。[5] 最早期的錄音除了紀

4　“George Gershwin: Rhapsody in Blue, George Gershwin, Piano (The 1925 Piano Roll)”, CBS Records Masterworks MK 42240.

5　關於早期的西洋古典音樂錄音歷史，這兒不作詳述。但有興趣的讀者應參考這本極具傳奇的書：

　　Gaisberg, F.W., *Music on Record* (London: Robert Hale, 1946).

　　作者為美國人蓋爾斯堡，堪稱錄音史上第一名著名錄音師，亦為唱盤式留聲機發明家柏林拿的得力助手。如下述的重要早期錄音都曾經他手。全書充滿有趣極了的故事，如家

蠟製錄音捲筒。

錄説話之外，以人聲和獨奏器樂音樂居多，[6]錄音的曲目亦理所當然是小品作品。這時期的代表作包括意大利男高音卡羅素（Enrico Caruso）[7]和俄羅斯男低音查理阿平（Feodor Chaliapin）灌錄的詠嘆調、短歌和歌劇選段[8]（卡氏和查氏兩人可能是錄音史上首兩位音樂明星！）；器樂錄音則包括不少上世紀的小提琴巨匠如布拉姆斯（Johannes Brahms）的好友姚阿幸（Joseph Joachim；布氏亦把小提琴協奏曲題獻給他）[9]、捷克小提琴家楊・庫貝歷克（Jan Kubelík；名指揮勒菲爾・庫貝歷克 Rafael Kubelík 之父）[10]、比利時小提琴家、指揮家兼作曲家伊薩伊（Eugène Ysaÿe）[11]，甚至馬勒女婿、二戰爆發前為維也納愛樂樂團首席

　　傳戶曉的 HMV 小狗圖像之來源、最早年的錄音音樂家並非第一流、早年的留聲機公司如何找生意機會（和他如何在中國和印度錄音！）等等。

6　早期錄音集見 "About A Hundred Years: A History of Sound Recording"，Symposium 1222。

7　例如 "Canzoni popolari, Enrico Caruso"，Archiphon-117 (Vol.1), ARC-118 (Vol.2)。

8　例如 "The Art of Feodor Chaliapin: Opera Scenes and Arias"，Melodiya MELCD 1001345。

9　例如 "Important Early Sound Recordings. Violinists: Vol.1"，Symposium 1071。

10　例如 "Great Virtuosi of the Golden Age (Vol. II): Kubelik, Kreisler, Thibaud, Hall, Dadla, Von Vecsey"，Pearl Gemm CD 9102。

11　"Eugène Ysaÿe: Liège 1858-Brussels 1931: Violinist (Complete Recordings) & Conductor (Schéhérazade-excerpts)"，Symposium 1045。

阿奴・羅西四重奏。右二為羅西本人。

的猶太小提琴家阿奴・羅西（Arnold Rosé）[12] 的錄音。理論上最矚目的
應該是布拉姆斯彈奏自己的匈牙利舞曲蠟製捲筒錄音（1889 年 12 月
2 日於維也納錄音），短短錄音甚至還載有布氏自我介紹的人聲。但
不論之後如何加工也好，聲效實在太差了，音樂很難聽出甚麼意思
來。[13]

　　除此之外，當時也有完整的歌劇錄音。捷克女中音迪絲汀（Emmy
Destinn）早於 1908 年已灌錄了比才（Georges Bizet）的《卡門》[14]（該
劇指揮是史上第一位靠錄音成名的指揮家，德國人 Bruno Seidler-
Winkler）。歌劇錄音比較容易掌握，因為每段只數分鐘，而音樂焦點
在歌唱家，而不是音域幅度更廣的管弦樂團。

12　"The Great Violinists — Volume XXIV: Arnold Rosé (1863-1946), Also the only known recording
　　of Alma Rosé (1906-1944)", Symposium 1371.

13　"Brhams spielt Klavier: Aufgenommen im Hause Fellinger 1889. Verlag der Österreichischen
　　Akademie der Wissenschaften OEAW PHA CD 5".

14　"Bizet Carmen: The First Complete Recoding. Featuring Emmy Destinn, Sung in German",
　　Marston 52022.

§ 史上首位錄音指揮

錄音市場於二戰後造就了不少音樂家的事業，但史上首位靠錄音室工作成名的指揮，早於一戰前後出現。德國指揮西德勒・溫卡勒（Bruno Seidler-Winkler）可能在音樂史上沒有很高的地位，但他活躍於錄音室，更曾擔任柏林電台交響樂團（Rundfunk-Sinfonie-orchester Berlin）的音樂總監一職[1]。樂團創於 1923 年，是音樂史上第二隊電台樂團，只因二戰後落入東德，其名聲才不像從前的顯赫。西德勒－溫卡勒早於 1908 年便灌錄了首套完整的比才《卡門》（卡門一角由享負盛名的捷克女中音 Emmy Destinn 擔任）。西氏除了為不少歌劇明星指揮或彈鋼琴伴奏詠嘆調之外，還是第一位灌錄貝多芬第九交響曲[2]的指揮。他的錄音只長五十多分鐘，次樂章更有顯著的刪節，明顯是因為當時錄音的長度有限。演奏水平則很普通，撇除因技術引致的聲效問題（例如單薄的弦樂組和過響的管樂，都是因為要將就當時的錄音儀器），樂團奏得像"交功課"，西氏也沒有甚麼"演繹"可言。看來能把譜上所有音符都放進錄音裏面，已經是一大成就了。但曲終（coda）時卻不可饒恕地混亂，合唱終結之後，顯然有一羣樂師比其餘樂師以快一倍速度拉奏，過了一會樂團才再合起來。為何錯誤那般明顯，卻沒有重錄？

[1]　Mertens, V., "Mann der modernen Medien: Bruno Seidler-Winkler (Man of the Modern Media: Bruno Seidler-Winkler)", In Meyer, M., & Bard, Rundfunk Sinfonieorchester Berlin, 1923-1998 (Berlin: Rundfunk-Orchester und -Chöre, GmbH Berlin, 1998), pp.18-21.

[2]　"Beethoven: Symphony No.9", Historic Recordings HRFL00073.

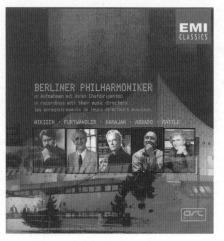

哥倫及其樂團為百代唱片公司灌錄的錄音，是
史上最早的一些管弦樂錄音之一。

柏林愛樂樂團的錄音特集，載有五任長期擔任
樂團首席指揮的錄音。第一位是匈牙利指揮尼
基殊，其一百年前與樂團灌錄的貝多芬第五交
響曲是第一個著名樂團的重要錄音。

　　最早的管弦樂團錄音，約於 1906 年出現。法國指揮哥倫（Édouard
Colonne）跟自己的哥倫音樂會樂團（Orchestre des Concerts Colonne）為
百代（Pathé）唱片公司灌錄一系列管弦樂作品錄音 [15]，都是短曲。哥倫
的錄音，令後人了解到久已式微的法國管弦樂傳統。但現在最有名的
早期管弦樂錄音，一定是匈牙利裔指揮、柏林愛樂樂團音樂總監尼基
殊（Arthur Nikisch）的 1913 年整首貝多芬第五交響曲錄音 [16]。（錄音全
長達 31 分鐘，可幻想樂團的數十位音樂家擠在小小的錄音室，在大
大的收音筒前面奏樂時狼狽的場面！）該錄音有名的原因應該有二：
尼基殊的個人名聲（"原來偉大的柏林愛樂樂團音樂總監的指揮風格
是這樣那樣的！"），以及柏林愛樂樂團對其自身歷史的重視，幾乎
所有的樂團歷史書都提及這次"具突破性"的錄音。尼基殊的貝多芬

15　"Edouard Colonne: His Complete Pathé Recordings (ca. 1906)"，Tahra COL 001.
16　"Alfred Herta, Arthur Nikisch: Berliner Philharmoniker Im Takt Der Zeit, 1914, 1920 CD 1"，
　　Berliner Philharmoniker BPH 06 01.

第五，也許是第一個由頂尖樂團所作的錄音。但它其實並不是該作品的第一個錄音。

第一個貝多芬第五交響曲錄音該早至 1910 年（當時馬勒尚在人間！），由一位不見經傳、名為卡赫卡（Friedrich Kark）的指揮，領導 Odeon 交響樂團灌錄 [17]。Odeon 是最早成立的唱片公司之一，之後賣盤再賣盤，最後收於 EMI 公司旗下。所以 Odeon 樂團理應是一隊由唱片公司所組成的雜牌軍。同年，富有的英國指揮畢潯（Thomas Beecham）已經跟他自組的畢潯交響樂團灌錄約翰・史特勞斯（Johann Strauss II）歌劇《蝙蝠》（*Die Fledermaus*）序曲（總長只四分鐘的刪節版）。[18]

17　"Beethoven: Symphony No.5 (Odeon Orchestra, 1910) - Friedrich Kark 1910", Historic Recordings HRMP0001.

18　"Sir Thomas Beecham, Bart. conducting The Beecham Symphony Orchestra and the London Philharmonic Orchestra", *Symposium*, PP1096-1097.

§ 尼基殊的貝多芬第五交響曲錄音

也許因為這個錄音常常被人誤為歷史上首個貝多芬第五交響曲錄音（1913 年 11 月 10 日錄音），也許它是第一首交響曲全曲的錄音，也許它的指揮是鼎鼎大名的匈牙利指揮尼基殊，又也許演奏的是柏林愛樂樂團，所以這個錄音應該是最著名的歷史錄音，常常被各唱片公司翻印。錄音效果究竟又如何？音色，我們沒可能聽清楚，然而風格卻十分有趣，有點出人意料。常言尼氏是位很嚴謹的指揮，沒錯，可從錄音中聽得出來，然而其演繹卻富有彈性，前章重現部之前的戲劇性卻自然地拖慢，以及大大小小的弦樂滑奏，都可能超出預期。顯然尼基殊對樂團和作品都能全盤駕馭。

黑膠唱片於二十年代漸漸取代了捲筒，作為最普及的錄音媒體，而錄音也開始成為收藏品。那些一零年代聲音殘破的早期錄音，一方面很快便被聲音質素較高的錄音取代，但另一方面，有誰猜得到這些歷史檔案在數十年後會引起人的興趣，通過它們探討音樂史？（於二十世紀大部分時間，錄音市場是向前看的）我們在二十一世紀聆聽這些錄音，某程度上會覺得很新鮮，即使我們長於歐洲，有很多早期灌錄音樂的音樂家，早於一戰前便已辭世，想現場聽也無緣。"原來像羅西般維也納小提琴家演繹真的自由奔放、善用滑奏！"、"尼基殊真如歷史記載，風格整齊嚴謹！"我們或許會這般讚嘆。限於聲效質素，我們從這些錄音聽得到的東西有限，而管弦樂錄音問題則更大。有誰會真正享受重複聆聽"炒豆聲"的錄音？這現象強調了古典音樂作為一門藝術的獨特性：音樂沒有好演繹的話，一切也是徒然。

§ 最早期的錄音

最早期的錄音既然聲效很差，"炒豆聲"蓋過一切，而唱片的長度也影響了音樂家的選曲和演奏決定（如演奏作品的節錄版），現在我們聆聽它們又有甚麼意義？說錄音如何如何珍貴、是某某傳奇音樂家的數一數二錄音，但受其聲效所限，真的能聽得出音樂家的真功夫嗎？

或許我們可先數一數有甚麼矚目的錄音。留有錄音的小提琴家，包括了捷克小提琴家楊·庫貝歷克、比利時小提琴家兼作曲家伊薩伊（Eugène Ysaÿe）、馬勒妹夫、二戰爆發前為維也納愛樂樂團首席的猶太小提琴家阿奴·羅西（Arnold Rosé；跟女兒 Alma Rosé 灌錄了巴赫的雙小提琴協奏曲），甚至是曾經覺得柴可夫斯基獻給他的小提琴協奏曲"不能演奏"而最初拒絕上演的歐厄（Leopold Auer）等。鋼琴家和作曲家自捲筒錄音起，一直留有各式各樣的錄音，而早期的錄音之中，歌劇選段亦出奇地多。上文提到

德國指揮西德勒·溫卡勒錄有首套比才《卡門》全曲（1908 年、以德語演唱），亦為不少歌劇明星作詠嘆調伴奏。也許這些錄音的價值，都只是為一些史書上的記載提供"有限度證實"，並不能作音樂家演奏風格的"最後判斷"。伊薩伊的孟德爾頌小提琴協奏曲，風格瀟灑；而羅西風情萬種的滑奏，則跟"滑奏與搶板王"克萊斯勒轍出一轍。卡羅素和查里亞萍的歌劇選段錄音，表現了前者亮麗的唱腔和後者那深沉如海的聲線，但相信沒誰會享受反覆聆聽炒豆錄音。且錄音只捕捉了音樂家某年代某時空的某些看法。指揮海汀克（Bernard Haitink）曾跟筆者說，他於阿姆斯特丹音樂廳樂團的前任首席指揮之一孟傑堡（Willem Mengelberg），二十年代錄音中爽直的演繹風格，跟他晚年錄音中速度處理極為放任的風格截然不同，只憑後者為孟氏作定論，並不恰當。

難怪"本應"具珍貴歷史價值的錄音那麼難找，因為沒有多大市場。"經典"如貝爾

由英國 Dutton Laboratories 公司發行的一張奇特的唱片，載有作曲家華格納獨生子齊格菲指揮其父的作品。

格小提琴協奏曲首演者卡斯拿（Louis Krasner）跟同為第二維也納樂派作曲家的魏本（Anton Webern）的此曲錄音，市場已只限於收藏家；華格納兒子齊格菲（Siegfried Wagner；即華格納《齊格菲牧歌》*Siegfried-Idyll* 的主人翁）指揮爸爸的《崔斯坦與伊索德》前奏曲則不甚為人所識。[1]

當然，歷史錄音的流行程度也跟錄音版權以及唱片公司的發行網絡有關，譬如 EMI 公司的"作曲家自演"（Composers in Person）系列的錄音便比較流通。[2]

[1] "German composers conduct. Wagner, Egk, Schreker, Schillings, & Künneke", Dutton Laboratories CDBP 9787.

[2] "Composers in Person", EMI Classics 2 175752.

1923 年，英國人創辦《留聲機》雜誌（*Gramophone*），[19] 至今還是最有影響力的古典音樂雜誌，而其內容當然是評論不同的新錄音。所謂電子錄音（electrical recording）的發明，利用了靈活得多的米高風來拾音，令管弦樂作品錄音音效得以提升，而真正開始"像樣"的早期管弦樂作品錄音便是來自二、三十年代的。縱橫音樂圈達六十多年的指揮史托高夫斯基（Leopold Stokowski）亦於聲波錄音年代開始錄音，而二十年代的錄音計劃也是劃時代的龐大。史氏跟費城樂團灌錄荀貝克（Arnold Schoenberg）的《古雷之歌》（*Gurrelieder*），[20] 而德國指揮弗利德（Oskar Fried）更於 1924 年左右灌錄規模龐大的馬勒第二交響曲，[21] 是史上第一個馬勒交響曲錄音，賀倫斯坦（Jascha Horenstein）則跟柏林愛樂樂團灌錄布魯克納第七交響曲 [22]。以上全部都不是容易演奏的作品，更遑論灌錄錄音。

那個年代的管弦樂錄音色彩繽紛，除了不少"首錄"之外，還有我們二十一世紀聽眾會覺得十分有意思的東西，例如維也納第二學派作曲家其中一員、於二戰結束後因在敏感地帶點火亮煙而給美軍誤會槍殺的魏本（Anton Webern），指揮舒伯特六首德國舞曲的管弦樂版 [23] 便是其中的表表者。有誰猜到譜曲前衛極了的魏本，指揮舒伯特時會是那般的嫵媚、那般的浪漫、那般的舊世界？説二十世紀初的前衛音樂家追求突破，只顧棄舊立新，是對不起他們的視野（正如不少聽眾以為當代作曲兼指揮家布里茲（Pierre Boulez）只懂指揮二十世紀音樂一樣）。

19　http://www.gramophone.co.uk/

20　"Philadelpha Orchestra (1927-1940), Leopold Stokowski"，Andante 3978.

21　"Great Conductors, Fried. Mahler: Symphony No.2 "Resurrection; Kindertotenlieder"，Naxos Historical 8.110152-53.

22　"Jascha Horenstein: Berliner Philharmoniker ImTakt der Zeit, 1928 CD 2"，Berliner Philharmoniker BPH 06 02.

23　"Schubert: Historical Recordings (Kolisch, Webern)"，Archiphon WU-044.

猶太指揮、馬勒門徒華爾特傳奇的維也納愛樂樂團馬勒第九交響曲在二戰前錄音。以
上兩者為兩個不同年代推出的 CD 發行。此錄音一直公認為錄音史上最重要的"聲音
文獻"之一。

　　灌錄唱片到了這時已經是一盤大生意，很早年卡羅素便已憑他的
錄音賺到盤滿缽滿。錄音由始至終都是一項商業項目，但有唱片公司
及錄音師卻還有文化抱負，覺得應該錄下未必能賺大錢、但卻非常重
要的音樂。最著名的一個例子當然是馬勒門徒華爾特（Bruno Walter）
於 1938 年納粹樂軍入侵奧地利前兩個月灌錄的一個馬勒第九交響曲
錄音。[24] 華氏與維也納愛樂樂團是該作品 1912 年首演的首演者，所
以他們的演繹有一定程度的代表性。當時 EMI 唱片公司的錄音師，
亦為音樂史上第一位著名錄音師蓋爾斯堡（Fred Gaisberg，早於 1902
年便已跟卡羅素錄音），趁華爾特將於維也納金廳上演這首於當時來
說是罕聽的作品，把演出及其綵排錄了音，並於納粹德軍入侵並禁止
猶太音樂上演和迫害猶太音樂家前（馬勒、華爾特及不少維也納愛樂
成員都是猶太人），把母帶運離奧國。

24　"Mahler: Symphony No.9"，EMI Références CDH 7 630292 或 EMI Great Artists of the Century
　　5 629652.

§ 往日的倫敦（交響曲）

灌錄錄音的其中一種"創新"，是去灌錄作品的早期版本，藉以了解作曲家譜寫作品時的心路歷程。如正文所述，這是錄音兼音樂市場"飽和"後的必然發展之一。但更有趣的是作品早期版本推出之後作了錄音，但作曲家之後修改作品成為最後版本，於是那"早期版本"的錄音便是天然而非學究的練習。英國音樂學者曲克（Deryck Cooke）曾組織馬勒第十交響曲的演奏版本，第一版於 1960 年推出，並由編者曲氏首演；現在流行的版本要待至 1964 年才完成。兩者的錄音都有[1]，可是他並不是位真正的作曲家，而曲版亦不是唯一的馬勒第十版本。反而一個很好的例子同出於英國，是英國作曲家佛漢威廉士（Ralph Vaughan Williams）的第二交響曲《倫敦交響曲》。該作品於 1914 年完成，作曲家於 1920 年推出作品的第二版，亦為作品首次付梓的版本。該版竟於二十年代中灌錄，由葛里非（Dan Godfrey）指揮倫敦交響樂團（！）[2]但現時流行的版本卻出自 1935 年。該二十年代以聲波錄音技術製作的錄音，除了很快便被新推出的電子錄音技術排斥之外，也被作品之後的改版排斥。

[1] "Gustav Mahler: Symphony No.10 Deryck Cooke Performing Version. 1960 lecture performance. 1964 Proms première", Testament SBT3 1457.

[2] "A London Symphony (Vaughan Williams): Sir Dan Godfrey & The London Symphony Orchestra. First Recordings — 1920 Version", Symposium1377.

電台樂團的冒起

　　二、三十年代還有一個非常重要的變化不可不提，就是電台樂團的興起。世上第一隊電台樂團於 1923 年創立，是萊比錫電台交響樂團（Rundfunk-Sinfonie-Orchester Leipzig，現名為德國中部電台交響樂團 MDR-Sinfonieorchester Leipzig）[25]。電台的出現，真正把古典音樂流行化，令其不再只是一小撮能付得起錢現場聽音樂會，或者是有能力購買錄音的富人們的遊戲。即使到了八、九十年代，不少的愛樂者（包括筆者在內）也會用錄音帶把電台廣播錄下，因為當時的商業錄音還沒像現時般價格相宜和流行！

　　三十至五十年代應該是美洲電台音樂廣播最輝煌的年代。意大利指揮托斯卡尼尼（Arturo Toscanini）於音樂史上有今天的地位和名聲，除了實力之外，還有他跟美國 RCA 公司錄製的大量錄音作推廣，而那些錄音 大部分都跟美國國家廣播公司交響樂團（NBC Symphony Orchestra）合作[26]。那時，電台廣播這媒體遠比現在流行，所以國家廣播公司不只絕對夠經費養得起一隊頂尖樂團，還能以她催谷廣播收視和收聽率。但流行文化漸漸取代了古典音樂在大眾心目中的地位，古典音樂廣播所佔的不再是黃金時段或黃金頻道了。

　　歐洲的情況則有點不同，電台或廣播公司不是私人機構，所以不像美國的廣播公司那般受"市場需求"所影響。雖然不少大電台樂團，例如英國廣播公司交響樂團（BBC Symphony Orchestra）[27] 和柏林電台交響樂團（Rundfunk-Sinfonieorchester Berlin）[28] 都於二戰前成立，但他

25　http://www.mdr.de/konzerte/sinfonieorchester/index.html

26　"Arturo Toscanini: The Complete RCA Collection", RCA Red Seal 791631.

27　http://www.bbc.co.uk/programmes/profiles/3ZdqdVLsMqsvj8ZHptXN2ZT/about-the-orchestra

28　http://www.rsb-online.de/content/index_eng.html

們有公帑支持，所以於戰後營運不是問題。相反，因為他們承受的商
業壓力比較少，反而更有條件去創新和搞好藝術。例如倫敦五隊大樂
團中，綵排時間最多、上演曲目最具突破性的便是英國廣播公司交響
樂團。二戰後成立的頂尖歐洲電台樂團也不少，德國的巴伐利亞電台
交響樂團（Symphonieorchester des Bayerischen Rundfunks）[29] 和北德電台
交響樂團（NDR-Sinfonieorchester）[30] 兩團便是表表者。電台樂團當然
也會灌錄商業錄音（庫貝歷克六十年代與巴伐利亞電台交響樂團灌錄
的馬勒交響曲集 [31] 便是好例子），亦會作公開演奏。但他們的 "正職"
終歸究底是為電台作音樂錄音廣播。

　　九十年代前，電台樂團的廣播根本沒有甚麼大的商業市場。電
台固然會把舊廣播錄音帶儲存起來，但重溫或發行舊電台錄音並不常
見。大概於九十年代起，唱片市場的新錄音發行已覺擁擠，於是便掀
起一陣 "歷史錄音" 風，把已辭世的傳奇音樂家的現場舊錄音重新發
行來賺錢。而這些歷史錄音大部分都是電台錄音，試問有甚麼機構會
比電台更熱衷於灌錄現場音樂會呢？電台錄音中的表演者並不一定是
電台音樂家或電台樂團，但隨便數數管弦樂的歷史錄音目錄，歷史錄
音中最常見的樂團之一，竟是戰後由盟軍成立的德國科隆電台交響樂
團（Kölner Rundfunk-Sinfonie-Orchester；曾稱德國西北部電台交響樂
團 Sinfonieorchester des Nordwestdeutschen Rundfunks；現稱科隆德國西
部電台交響樂團 WDR-Sinfonieorchester Köln [32]）。

29　http://www.br.de/radio/br-klassik/symphonieorchester/orchester/index.html

30　https://www.ndr.de/orchester_chor/sinfonieorchester/

31　"Mahler: 10 Symphonies. Symphonieorchester des Bayerischen Rundfunks, Rafael Kubelik", DG
Collectors Edition 463 7382.

32　http://www1.wdr.de/radio/orchester/sinfonieorchester/

戰後的錄音盛世

　　戰後歐美經濟開始蓬勃起來。首先,古典音樂會的電視廣播開始流行,而指揮史托高夫斯基更早於美國參與二戰前的 1940 年跟卡通大師禾路・迪士尼(Walt Disney)合手製作《幻想曲》(*Fantasia*)這一套劃時代的古典音樂動畫。它是史上第一個古典音樂"跨界"製作(詳見第七章),亦把古典音樂大眾化(詳見第三章)。此外,錄音技術同時也不斷進步。 1948 年,美國哥倫比亞公司引進了每面可載廿多分鐘音樂的三十三又三分之一轉"長載唱片"(long-playing records),那時是重大的突破,因為之前唱片每面只能載數分鐘音樂。五十年代中,立體聲錄音技術亦取代了單聲道技術。故此五、六十年代唱片市場異常發達,而唱機於迅速擴大的小康之家人口中大為流行。唱片公司的銷售綽頭也日新月異,隨便數數,便有 RCA Living Stereo、Mercury Living Presence、 Decca Phase Four 等,現在聽來,這些"技術招牌"都沒甚大不了,但可以想像推出時的吸引力。與此同時,黑膠唱片播得多會損耗,會破爛,令聽眾可再三購買,所以錄音市場曾經有無限市場。這段時間,錄音市場不只養活,甚至養肥了大量音樂家,更可說是左右了古典音樂的發展。一例:本章開首引用的指揮安迪・柏雲天才橫溢,既是作曲家也精通電影音樂,但他絕對不是一位有深度的古典音樂指揮。然而他有的是唱片市場,所以能擔任倫敦交響樂團首席指揮長達 11 年。[33]

　　到了此時,唱片收藏已經成為風尚,能夠比較不同演繹的趣味和通過聆聽外國的錄音去了解其他的音樂文化,豈非樂事?

33　Morrison, R. , *Orchestra. The LSO: A Century of Triumph and Turbulence* (London: Faber & Faber, 2004).

§ 藝名偽名

五十年代，歐洲百廢待興。漸漸蓬勃起來的錄音市場除了曾成就卡拉揚之外，也養活了不少其他樂師。美國的樂團有工會條例約束，一方面保障了樂師的權利，另一方面卻令樂師"養尊處優"，沒有充裕的條件不會工作，而"業餘"的工作也受到聘用合約條例所限制。歐洲樂團的管理卻很不一樣，不少樂團更自治，工作模式有彈性得多（這點也顯出歐美的文化差異，北美講求個人應得的權利與保障，歐洲崇尚的卻是個人責任和隨心發展的自由）。五十年代的錄音公司便看中了歐洲的廉價音樂勞動市場，請水準不賴的樂師錄製唱片。這些低成本的製作，藝術水平往往不低，如管弦音樂，指揮也是有份量、但未必受大唱片公司青睞的歐洲人。最具標誌性的一定是美國西敏寺公司（Westminster Records），該公司旗下最出名的指揮是德國怪傑謝爾申（Hermann Scherchen）[1]。跟謝氏錄音的主要有兩隊樂團：維也納國立歌劇院樂團（Wiener Staatsopernorchester; Vienna State Opera Orchestra）以及倫敦愛樂交響樂團（Philharmonic Symphony Orchestra of London）。它們是甚麼樂團來的？維也納愛樂樂團（Wiener Philharmoniker）及英國皇家愛樂樂團（Royal Philharmonic Orchestra）是也！原來兩院樂團跟既有唱片公司有合約關係，不能以本名為西敏寺公司跟謝爾申錄音，於是便要另創藝名。其中維也納樂團的情況比較複雜一點。維也納愛樂樂團事實上由已遴選的維也納國立歌劇院樂團的樂師所組成，"維也納愛樂樂團"這名稱為開音樂會或錄音作用。所以跟其他公司錄音時掛牌為維也納國立歌劇院樂團，道理上絕對沒有錯。

謝氏跟西敏寺公司所灌錄的作品曲目範疇很廣，由巴赫、韋華第一直至到錄音時屬於當代的史特拉汶斯基與奧涅格。謝氏對推廣巴赫的作品不遺餘力，跟西敏寺的錄音包括了《聖馬太受難曲》、《聖約翰受難曲》、《B小

德國指揮謝爾申與維也納國立歌劇院樂團灌錄的巴赫勃蘭登堡協奏曲錄音。唱片標明小提琴獨奏是維也納愛樂樂團團長波斯考夫斯基。

調彌撒曲》以及六首《勃蘭登堡協奏曲》[2]。《勃蘭登堡協奏曲》錄音的唱片封套,標明小提琴獨奏者為威利·波斯考夫斯基(Willi Boskovsky),他是從五十年代起一直至 1979 年領導維也納愛樂樂團每年演出新年音樂會的那位樂團首席。錄音的"維也納國立歌劇院樂團"身分,便再清楚不過!

謝氏的西敏寺錄音,除了巴赫之外,最出名的要算海頓和馬勒的交響曲錄音。謝氏的海頓錄音包括那個新鮮的《告別交響曲》。謝氏是馬勒音樂尚未流行時已大力推廣作品的指揮之一,西敏寺錄音有第一、二、五和七

號[3],除了第一號是倫敦樂團之外,其餘全都跟維也納樂團合作。謝氏的馬勒演繹極隨心,不多理會譜上的指示,但效果是多麼的刺激(例如他把第五交響曲次樂章結尾輕輕的一鎚定音鼓,轉變成一下充滿怒火的重鎚,音樂效果何其強烈。)錄音之中,以第二交響曲最為收藏者稱頌。馬勒的作品在五十年代的維也納愛樂的音樂會中可能上演不太多,但樂團其實已也通過製作錄音"再認識"他們數十年前的音樂總監馬勒。(謝爾申在 1954 年跟倫敦樂團錄製馬勒第一。同年的三個月前,捷克指揮庫貝歷克跟"打正旗號"的維也納愛樂樂團為 Decca 公司(即樂團的唱片公司!)錄製了馬勒第一,這也許是謝爾申要另挑樂團的原因。)

維也納愛樂的藝名,並不限於五十年代的"維也納國立歌劇院樂團"。既然維也納把自己包裝為"音樂之都"包裝得有聲有色,令人覺得"音樂即維也納",她的樂師們也應分享其音樂經濟成果!有一些名稱聽起

以維也納愛樂樂團成員擔任樂
手的不同"愛樂組織"錄音。

來惹人懷疑的室樂組合,包括
維也納內環樂隊(Wiener Ring-
Ensemble)和維也納四重奏(das
Wiener Streichquartett),以及享
負盛名的維也納音樂廳四重奏
(Wiener Konzerthaus Quartett),
其實全都由維也納愛樂的樂師組
成!德國唱片公司曾發行過由一
隊"維也納-柏林樂隊"(Ensemble
Wien-Berlin)演出的木管室樂錄
音;細看人腳,原來全都是維
也納和柏林的隊愛樂樂團的首
席木管樂師!這些"愛樂組織"
(Philharmonisches Ensemble,即由
愛樂團成員組成的藝團)不打正

旗號叫自己作"維也納愛樂室樂
團"、"維也納愛樂四重奏"等,
原因大概是愛樂組織太多了,誰
夠膽量和能力把樂團的名堂私有
化!也通過跟 Decca 公司製作錄
音而出名的維也納八重奏(Wiener
Oktett),卻不是"愛樂組織",
因為它包括了維也納交響樂團
(Wiener Symphoniker)的樂師。同
樣,由威利·波斯考夫斯基(Willi
Boskovsky)領導、為 EMI 公司灌
錄了無數史特勞斯家族作品的維
也納約翰·史特勞斯樂團(Wiener
Johann Strauß Orchester),也不是
維也納愛樂樂團的人馬"作膽",

而是由維也納其他樂團的樂師組成，諷刺的是他們錄音的競爭對手，正好是為 Decca 灌錄史特勞斯錄音的維也納愛樂樂團，指揮亦叫威利・波斯考夫斯基！

那隊倫敦愛樂交響樂團的錄音數量遠不及維也納樂團，但前者其中一個創舉是在猶太裔德國指揮賴恩斯朵夫（Erich Leinsdorf，原名 Erich Landauer，是位被遺忘了的波士頓交響樂團前總監）領導下，灌錄首套莫扎特交響曲全集。完全不奏重奏部的演繹清爽直接，正好跟謝爾申很"大格局"的維也納海頓交響曲錄音相映成趣。

現在唱片公司再發行倫敦愛樂交響樂團這隊藝名（偽名）樂團的錄音時，很多時候會在封套上標明樂團身分，即演奏的是"皇家愛樂樂團"。此舉實把一段很有趣的歷史埋沒了。倫敦愛樂交響樂團的真正身分尚且很清楚，但在五十年代法國有一隊名叫百家獨奏樂團（Orchestre des Cento Soli）亦灌錄了不少錄音，不過其身分卻很不清楚。原來那是一間專為錄音而組的"空殼公司"，樂團可能由巴黎大樂團的樂手組成，或者是所謂"隨便埋班"的錄音樂團（"pick-up orchestra"），是樂師賺外快的大好機會。史托高夫斯基最晚年的錄音，跟一隊叫"國家愛樂樂團"的東西合作，其實那是 RCA 唱片公司創立的一隊"隨便埋班"的倫敦樂團。

1 謝爾申以演出現代音樂見稱，跟包括荀貝格在內的不少現代作曲家稔熟，更首演了譬如貝爾格的小提琴協奏曲。他撰寫的《指揮手冊》（Handbook of Conducting）一書是部經典。謝氏多名妻子之一為中國作曲家及首位"音樂學者"蕭友梅之姪女、北京中央音樂學院教授蕭淑嫻；而他跟另一名太太所生的女兒 Myriam Scherchen 則於 1993 年創立了 Tahra 唱片公司，對推廣其父和其他已辭世指揮的錄音與音樂藝術都貢獻良多，而該公司發行的歷史錄音質素亦很高。可能因為謝氏的不羈和沒有頂尖樂團的長期緊密合作關係，謝氏竟從來沒有大唱片公司的重要合約。

2 謝氏另一為人津津樂道之成就是他對巴赫《賦格的藝術》（die Kunst der Fuge）不同的管弦樂版本—包括他自己改編的一個版本—的推廣和錄音。其中一個是西敏寺的錄音，另外一個則是他領導瑞士貝雷蒙斯特電台樂團（Radio Beromünster Orchestra）的 Decca 錄音。貝雷蒙斯特這個小得可憐的千多人小鎮，竟有一隊跟包括謝氏在內的頂尖音樂家合作無間的電台樂團。

3 "Gustav Mahler Par Hermann Scherchen", Tahra TAH 716-718.

§ 謝爾申的馬勒第二交響曲

謝爾申的馬勒第二交響曲錄音[1]是一個經典。除了是謝氏此曲的唯一一個錄音（不管是錄音室還是現場），它還標誌了六十年代所謂"馬勒復興"運動之前的維也納馬勒演奏。馬勒的直系弟子（跟馬勒有直接連繫的指揮家）華爾特和克倫佩勒（Otto Klemperer），以及另一位猶太指揮賀倫斯坦（Jascha Horenstein）雖然於五十年代已經於維也納指揮馬勒的音樂（有時是跟維也納交響樂團合作），但謝氏這個錄音的演繹最為特別。大力推廣現代音樂的謝氏基本上"喜歡怎樣奏便怎樣奏"，是該作品於錄音史上最慢的錄音；第三樂章〈諧謔曲〉並不生動尖銳，短短的第四章竟比大部分演繹要長多三分之一，而終章結尾感人至極的歌詞"為了獲得生命，我將會死亡。再起來吧，再起來吧；在我心中，瞬間能達。你所受的苦，會令你接近天父！"的速度之慢，竟像世界已停頓下來。但是他的演繹構思是何等的宏偉，緩慢卻絲毫不滯。柴利比達克（Sergiù Celibidache）多年後指出音樂速度並不是絕對的，而是跟時空、感覺整體配合的一番話，除了形容他自己似禪的演繹之外，形容謝爾申也最貼切。首樂章謝氏要麼便採用極慢速度，要麼便霎時飛奔（其他樂章至少基礎速度一致），現時也許會被視為犯下"不忠於原譜"這滔天大罪，但一如加拿大樂評（及互聯網早年的名馬勒評）貝克（Deryk Barker）指出，跟馬勒在生時的指揮風格也許極似。馬勒的譜記充滿了細節，目的只是希望後人能完全根據他的意思去表達作品的思想感情。但一則他是個三心兩意的作曲家，二則他對修改前人作品亦"不遺餘力"，所以可能懼怕別人"以其人之道還自其人之身"。

這個 1958 年錄音雖為雙聲道，但質素未如理想，而樂團單薄的聲音也是一大缺陷。但賞樂之先決考慮，當然是音樂內涵，所以這是筆者最喜歡的馬勒錄音之一。從錄音可窺見當年灌錄條件之惡劣，但一如社會在"富有"後，我們對那些年窮困卻心靈富足生活的嚮往一樣⋯⋯

[1] "Mahler Symphony No.2 *Resurrection*", Millenium Classics Hermann Scherchen Edition MCAD2-80353.

§ 他的樂團

錄音史上，有數隊以指揮家兼創始人命名的樂團作錄音，其中好像法國最多。

法國有三隊歷史悠久、至今尚未解體的"個人命名樂團"，分別是由柏迪魯（Jules Pasdeloup）於 1861 年創立，現為法國最老樂團的柏迪魯音樂會樂團、由哥倫（Édouard Colonne）於 1873 年創立的哥倫音樂會樂團和藍莫如（Charles Lamoureux）於 1881 年創立的藍莫如音樂會樂團。柏迪魯、哥倫與藍莫如三人本人都是樂團的指揮，亦有一定的號召力和魅力去組自己的班底，而這三隊樂團對法國音樂都有可觀的貢獻，首演過不少重要的作品。其中哥倫更跟他的樂團留下錄音史上最早的管弦錄音，色彩繽紛極了。法國大革命也許搞出了平等和共和，但古典音樂還需要有創業精神的音樂家兼領導！然而國家總是比個人強，由法國政府墊支的法國國立樂團（Orchestre National de France）及巴黎樂團（Orchestre de Paris）才是法國現時的兩大樂團。後者於 1967 年創立，為了補足歷史悠久、首演白遼士《幻想交響曲》、但因財困（！）而需解散的音樂學院音樂會協會樂團（Orchestre de la Société des Concerts du Conservatoire）。

法國的個人命名樂團，並不只限於三大。二戰時小提琴家兼指揮家 Maurice Hewitt 於 1941 年成立了許維德室樂團（Orchestre de Chambre Hewitt），跟他成立的法國唱片公司（les discophiles française）錄音。如今樂團早已不見了。二戰之後則另有跟數位器樂名家錄過音的 Paul Kuentz 室樂團。本書付梓之時，63 歲的樂團與 85 歲的指揮還健在！

音樂演奏史上值得留意的，還有傳奇英國指揮畢潯於 1909 年創辦的私伙樂團。畢氏是位獨裁指揮，對樂隊的演奏水平和人事都要求很高（那年代的倫敦並無認真的職業樂團），於是自組人馬去指揮自己喜歡的東西。（跟大部分敢於創新的人一樣，畢氏是個反斗之極的搞事者。他於牛

津大學唸本科，唸至一半退學。他所屬的書院給他發信："我們非常遺憾你退學的決定，但也許你的決定令我們不再需要請你退學。"）從一零年代（一百年前）的錄音來聽，畢濤交響樂團的演奏出奇地有紀律，但亦已有畢氏後來指揮小品曲出名的神采。為控制品質而自組樂團的決定看來並沒有錯！

另文談到了錄音怪傑史托高夫斯基。他人到中年已經紅透半邊天，故唱片公司為他組錄音樂團時，索性名稱也不改，就叫它為他的交響樂團（His Symphony Orchestra）[1]。另一位戰後活躍美國的大師、芝加哥交響樂團音樂總監萊納（Fritz Reiner），也有為他錄音而組的樂團[2]。

[1] Stokowski Mussorgsky: A Night on Bare Mountain, Khovanshchina Suite; Rimsky-Korsakov: Russian Easter Festival Overture; Glière: Russian Sailors' Dance; Tchaikovsky: Polonaise from Eugene Onegin; Borodin: In the Steppes of Central Asia, Dances of the Polovetzki Maidens", Cala Records CACD0546.

[2] "Fritz Reiner: Haydn Symphonies Nos.88, 95 & 101", Testament SBT1411.

數碼錄音的發展

七十年代末，荷蘭飛利浦（Philips）與日本新力（Sony）公司共同發展數碼錄音科技，研發鐳射唱片技術，並以貝多芬第九交響曲的演奏長度定為唱片播放的標準長度。（這個決定，也許是西洋古典音樂對大眾文化的最後一個重要影響。）鐳射唱片跟黑膠唱片不同，如果保養得宜的話，理論上播多少次都不會損耗。換而言之，"換舊唱片"的市場一瞬間便消失了，錄音市場受到前所未有的打擊。

2000 年左右，古典音樂市場已開始崩潰，因為市面上的錄音不但不少，更不會壞，導致錄音曲目不斷擴大，要急需找市場。加上聽黑膠唱片久不久便要"翻片"，聽者不能安坐椅中聽畢整首交響曲或一首較具規模的器樂作品。七十年代推出的卡式錄音帶雖然沒有播放長度限制這缺陷，但並不是一項可靠的技術。除了受磁場影響之外，錄音帶不慎"卡着"的話便幾乎立即要報銷。（還記得從錄音帶播放機中拯救一盒錄音帶之後，用鉛筆穿過盒帶孔把錄音帶捲回其膠盒的麻煩嗎？）可靠的鐳射唱片於是同時取替了黑膠唱片和錄音帶這兩種技術。但這些媒體都有一定的製作或複製成本，想不到鐳射唱片發明二十多年後，又被聲音質素等同商業錄音、但可以無限繁殖的電子檔案所取代。

喬布斯（Steve Jobs）領導蘋果電腦公司推出的 iTunes 程式與網上音樂商店，對鐳射唱片市場帶來沉重的打擊，是為錄音市場的第二次重大打擊。不少唱片公司開始只以電子檔案形式發行新錄音。此外，公司亦可把任何絕版的鐳射唱片錄音，以電子檔案形式在網上發售，如果有任何舊錄音找不到，原因只有一個：持有其版權的唱片公司沒有商業意欲把其放到網上發售，即使工序毫不複雜。現在支持鐳射唱

片市場者，大多是收藏唱片習慣已深、喜歡用鐳射唱片機播放音樂的人士。不過，黑膠唱片到了二十一世紀初，竟有"起死回生"之象。不少樂迷覺得錄音音色還是以黑膠唱片的為佳，唱片公司不單重印舊錄音來賺錢，還為新錄音印製黑膠唱片。但這般"翻生"只是極小規模的現象，西洋古典音樂錄音市場的大勢早已去矣。

§ 唱片格式影響賞樂？

　　唱片的格式如何影響我們賞樂？最早期的錄音只數分鐘長，音樂家錄音的曲目受此限制，只能灌錄短曲及作曲的節錄。當時大家都知道錄音只是鬧着玩的真音樂代替品。之後錄音技術越見發達，可錄的作品越來越多。馬勒的作品待至二十世紀下半葉才見流行，除了他的作品複雜、音樂語言前衞，亦無論如何因為身為猶太人，作品於二戰時在德語區沒有上演機會等等，還有異常重要的一點：五十年代前的錄音技術並不足以向從未接觸過作品的聽眾好好介紹作品。七、八十年代之交，鐳射唱片面世，所載的音樂長度定為 74 分鐘，根據貝多芬第九交響曲的完整演出作為參考（亦奠定了作品在西洋古典音樂的地位）。以前的錄音媒體，黑膠唱片也罷，錄音帶也罷，長度都有所不及。有趣的是鐳射唱片的長度足以載着不只一首三、四十分鐘的作品，而是兩首作品。

鐳射唱片發行之初，也有只載一首三、四十分鐘的作品（卡洛斯·克萊伯 Carlos Kleiber 出色而有名的貝多芬第五和第七交響曲最初的獨立發行，便是很好的例子），但市場很快便不容這麼短的唱片了。所以"搭子"便變得重要（鐳射唱片出現之前的錄音帶也有這般考慮）。安排搭子不需要像音樂家構思音樂會節目般需要學問，通常是兩首相當矚目的作品便可（如孟德爾頌 E 小調小提琴協奏曲加布魯赫第一小提琴協奏曲）。搭子安排有否變相叫聽眾把作品歸類？近年流行的"主題發行"更像真正音樂會的節目，是音樂家希望為聽眾呈獻的一系列作品。但跟音樂家不同的是，錄音節目不只可以，亦會被重複收聽。主文亦提到，鐳射唱片帶來的數碼化讓聽眾容易選段收聽（如只挑選某一樂章），一方面帶來了方便，另一方面則讓聽眾養成"支離破碎式聆聽"的壞習慣。

卡洛斯・克萊伯有名極了的貝多芬第五和第七交響曲錄音。最初的 CD 發行，每首交響曲獨立推出（分別為 DG 415 861-2 和 DG 415 862-2，故每張長度只有三十多分鐘）。之後，隨着 CD 的流行，這兩個錄音便 "貶了值"，唱片公司把它們合併發行為 DG 447 400-2（左）。

音響技術發展與音樂的時空性

自錄音帶出現後，聆聽音樂已開始"個人化"。錄音帶輕便易攜，促成了隨身聽（Walkman，個人錄音帶播放機）的發明，緊隨而來的 CD 則有 Discman。到了音樂檔案電子化，聆聽音樂幾乎已完全個人化了。電子化之後，音樂檔案傳送得更快更方便，有利於個人瀏覽、收聽、儲存自己喜歡的音樂，各取所需。一家大小坐在笨重的留聲機前收聽音樂的場景，已經是非常遙遠的事了。人手一部耳筒機，跑步時可收聽音樂；煮食時可收聽音樂；駕車時也可收聽音樂。2007 年，荷蘭指揮海汀克（Bernard Haitink）帶領倫敦交響樂團赴紐約演出貝多芬全套交響曲。演出不久前，樂團自家品牌推出了他們的倫敦現場錄音。《紐約時報》的樂評跟海汀克作訪問時，對海氏簇新的演繹深感興趣，並跟海氏説他在公路駕駛時聆聽着貝多芬第二交響曲，飛快的演繹令他大嚇一跳，導致他超速駕駛拿告票！[34] 錄音的發明，本質上來説就是把音樂演奏抽離它所屬的時空，但貝多芬一定想不到，自己的音樂竟有潛力導致現代人的交通意外！

音響技術現在亦方便我們跳至錄音中的某段落重複聆聽，作詳細的比較和分析。這些比段和分析自然成為了各式各樣的學者、樂評和樂迷的工作與嗜好。不少國家也有專為紀念一些音樂家的協會（如德國 [35]、法國 [36] 和日本 [37] 也有福特溫格勒協會，專門推出福氏的錄音，並為他的錄音作詳盡分析，目的是保存和推廣他那"永恆的藝術"，和了解他的藝術心路歷程。譬如有一名法國學者，把福氏的三個貝多芬

34　http://www.nytimes.com/2006/10/06/arts/music/06hait.html?ref=arts

35　http://www.furtwaengler-gesellschaft.de/cdEN.html

36　http://www.furtwangler.org/

37　http://furt-centre.com/english/esub2.htm

第五交響曲現場錄音作段落式的仔細比較。[38] 作為"學究練習"也蠻有趣的，亦顯出了一首作品，即使同一位音樂家演奏，變化可以如此的大。

　　二十世紀末，當網上購物開始流行時，不少工商管理專家預測，書局將會在未來十年式微，而唱片店則不會（最少不會這般快）。結果剛好相反，書店仍多的是，而唱片店（尤其是在歐美的）則買少見少，連續經營近百年的 HMV 唱片店也幾乎倒閉！（第一間於 1921 年由英國作曲家艾爾加（Edward Elgar）開幕的 His Master's Voice 倫敦老店既搬了家又只在苟延殘喘着：曾經紅極一時的連鎖店現已規模不再。）現在回頭分析，原因其實簡單不過。逛書店時，我們接觸的是可能有興趣購買的實物，我們可在店內"打書釘"，先了解書本內容，甚至比較不同的書本後才購買。唱片呢？唱片店內的全是"媒體"，唱片內容不能隨意"翻閱"。況且唱片目錄與新發行清單很容易便能找到，但書目則不然（亞馬遜 [39] 等大企業也沒法列出全部小型出版社的出版物！）換而言之，在網上跟在唱片店購唱片的差別，並不如在網上跟在書店購書般大。

38　"W. Furtwängler Beethoven Symphony No.5, Recorded 1937 (HMV), June 1943 (RRG), 23 May 1954 (RIAS)", TAHRA FURT 1032-1033.

39　http://www.amazon.com

§ 自立門戶製錄音

對音樂家而言,錄音是一盤極重要的生意。錄音市場全盛時,錄音合約替音樂家帶來相當可觀的收入,但即使到了二十一世紀,當錄音基本上是沒有錢賺的生意時,錄音還有宣傳的重要作用。難怪在千禧年左右、錄音市場塌下來之後,不少音樂家及樂團都創立自己的錄音品牌,一方面有渠道示眾,不用再受大唱片公司形形式式的限制(包括灌錄的曲目、發行的細節、還有銷售收益如何拆分等),另一方面也能憑藉自家錄音建立自己的"藝術品牌"。(當然還有不被唱片公司續約的威脅!)一個很好的例子是塞浦路斯鋼琴家卡沙列斯(Cyprien Katsaris)的品牌《鋼琴二十一》(Piano 21):除了推廣他自己的錄音之外,品牌亦開拓了一些有特色的曲目。

最先推出自己錄音品牌的樂團,是倫敦交響樂團。此樂團有可歌可泣的歷史,她一直在"經濟懸崖邊"過活,曾長期以外快為生,如為電影音樂配樂(傑作包括《星球大戰》(Star Wars)!)。也許如此,她的生意頭腦亦特別靈敏。品牌創立時,樂團行政總監為樂團前大提琴手傑連遜(Clive Gillinson,現為紐約卡尼基音樂廳的行政總監),他於阿巴度擔任樂團首席指揮時,傑氏已經開始為樂團"幫補家計",到處籌款去也。跟維也納和柏林愛樂樂團一樣,倫敦交響樂團以自治模式經營(儘管有政府資助),也許倫敦交響樂團的樂手兼行政人員承受更多經濟壓力,因此更需要"自強不息"。倫敦交響樂團的自家品牌LSO Live,發行樂團自認具有代表性的現場錄音,幫助樂團於世紀初鞏固她那"倫敦最佳樂團"的地位。樂團品牌的成功,令其他樂團爭相仿效,皇家阿姆斯特丹音樂廳樂團、"隔鄰"的倫敦愛樂樂團和芝加哥交響樂團等都參與其中。自五十年代起一直不愁沒有錄音合約、甚至以錄音發達的柏林愛樂樂團,也於2014年"屈服",決定成立自己的品牌。在成立品牌前,柏林早已在藝術總監歷圖(Simon Rattle)帶領下,花費不少去研發自家的網上觀賞音樂會平台,[1] 至今仍是世上唯一一隊有這般平台的樂團。

[1] https://www.digitalconcerthall.com/en/home

§ 錄音師的盜錄騙局

2007 年，英國的愛樂圈子揭發了一樁醜聞。當時逝世只數月的英國女鋼琴家赫桃（Joyce Hatto）廣獲英國樂評好評的"滄海遺珠錄音"，原來是其錄音師丈夫巴靈頓·古培（William Barrington-Coupe）把其他鋼琴家（大部分不是最大的明星）的錄音修改後，套上赫桃的名字發行的。協奏曲伴奏則由一位從沒聽聞過的"傳奇"波蘭猶太指揮卻拿（René Köhler），領導同樣從沒聽聞的東歐樂團擔任（指揮跟樂團當然是被竊錄音本來的指揮）。

原來巴靈頓·古培是位偷龍轉鳳的老手，六十年代已曾盜用錄音，然後以假名再發行。"古惑"極了的巴氏，非法翻印錄音時竟還不忘發揮英國式幽默，採用的假名抵死之極，如指揮家 Wilhelm Havagesse 和小提琴家 Herta Wöbbel（前者德文姓氏的英文讀音像"have a guess"，即"猜猜看"，而後者全名的讀音則是"heard a wobble"，即"聽

英國騙棍錄音師巴靈頓·古培創作的音樂家藝名 Wilhelm Havagesse 和 Herta Wöbbel。

到音色虛浮"！）。接着他因逃稅被捕，判刑一年。數十年後，當自己的妻子已屆遲暮之年時，他竟重施偷龍轉鳳的故技來捧紅她。他建立的"音樂會藝術家錄音"（Concert Artists Recordings）品牌"旨在推廣被埋沒了的有才華音樂家"。為了塑造赫桃的傳奇形象，他不斷編出動聽的故事來，包括赫桃因病而不公開演奏（儘管赫桃的確患癌症而死，但她並不如巴氏所說那麼早便染病而導致她不能作公開演奏），卻不斷聲稱自己如何長期被困蘇俄勞改監獄，以致無人認識他。巴氏的錄音修改技術層出不窮，包括改

變音樂的速度和聲音平衡。結果赫桃臨終數年被樂評與樂迷視作一位出人頭地的大師（翻閱 2006 年英國《衛報》(The Guardian) 的赫桃訃聞 [1]，還可看到大眾被騙的程度和她那時的名聲）。

然而紙包不住火。明眼的樂迷已經為赫桃極廣闊的錄音曲目起懷疑。竟有鋼琴家精通那麼廣闊的範疇，百多張發行中，竟然幾乎每一首作品的演繹都上乘。最後有位美國樂迷利用蘋果電腦 iTunes 程式嘗試把赫桃的一張唱片抄在硬碟，程式竟報上另一位鋼琴家的唱片資料，令樂迷把赫桃與該鋼琴家的錄音作仔細比較，騙局才被揭發。事件極具震撼性，因為以其規模，竟能騙了那麼多人那麼久，甚至有著名樂評高度讚揚赫桃的錄音，同時批評以鋼琴家真名發行的原錄音！

此騙局也許既歪曲地又曲線地向我們再強調，錄音並不是真正的音樂。

[1] http://www.theguardian.com/news/2006/jul/10/guardianobituaries.artsobituaries1

§ 失敗的音樂家，成功的錄音從業員

不少錄音從業員都是成不了名的音樂家，最出名的莫過於跟卡拉揚稔熟的日本索尼（Sony）公司主席大賀典雄（Norio Ohga）。他們有些做了錄音師或監製，偶爾會替唱片公司指揮協奏曲的伴奏部分，如五十年代西敏寺公司的 Eugene List，和德國唱片公司的嘉爾賓（Cord Garben，曾為意大利鋼琴怪傑米國蘭基尼 Arturo Benedetti Michelangeli 擔任伴奏）。但這類音樂家一定要清楚自己的角色：嘉爾賓的前任之一 Otto Gerdes 除了在德國唱片公司進行錄音製作之外，也曾為公司指揮一些錄音（例如跟柏林愛樂樂團的布拉姆斯第四交響曲[1]），但最後遭唱片公司解僱，原因是他曾稱呼明星卡拉揚為 "親愛的同事"（德文為 "Herr Kollege"，直譯為 "同事先生"）！

[1] "Brahms: Symphony NO.4, Wagner: Meistersinger — Prelude", DG KOREA 139423 CD 83.

第 二 章
錄音的藝術價值

法蘭克福學派哲人本雅明（Walter Benjamin）於 1936 年的經典文章〈機械複製時代的藝術作品〉（The Work of Art in the Age of Mechanical Reproduction）[1] 中已經間接預言到錄音對古典音樂的影響（當然本雅明並不是衝着音樂錄音立論的）。筆者自由演繹此書，得到以下啟發：

1. 機械除了記錄和複製藝術之餘，亦"操控"着藝術，可把藝術的神髓本質扭曲變形。錄音後加工（如平衡聲部、填補奏錯的音符等），捕捉到的音樂當然不自然。但即使不加工，錄音這玩意本身亦已受到技術所束縛。放多少支米高風？如何擺放？錄音師設置錄音器材時，有沒有需要使用焦點錄音（即所謂做 spotlighting）去突顯某一些聲部扭曲"自然"的樂聲？所謂錄音效果自然，聲音已由機器過濾，甚麼才算自然？

2. 複製藝術的技術把藝術抽離它生存的空間，令藝術的"展示價值"僭奪了它的自身價值，亦令它脫離了傳統。藝術傳統有其獨特的

1　Benjamin, W.,J.A, Underwood (trans.)," The work of art in the age of mechanical reproduction", *Great Idea*, Vol.56 (London: Penguin, 1936/2008).

氣質和氛圍（aura）[2]，例如通過師徒制音樂訓練的傳承。某程度上，本文第二部分可説是此點的論證。

3. 創作者與受眾（即音樂家與聽眾、作家與讀者、或畫家與視眾等）的關係隨此而變。藝術的權威性再不扎根於專業教育和訓練，而是單單的名聲；藝術則成唾手可得的公共資產。貝多芬音樂出眾，由於他是樂聖貝多芬，而不是由於他作品曲式上的創新、選題之精闢、配器的奧妙。

4. 藝術的社會價值和意義越減，帶批判眼光來渴求藝術的受眾羣，則跟為享樂而渴求藝術的受眾羣重疊。最好的例子，莫過於現時音樂演奏曲目越趨票房主導，而對票房有利的全都是一早"定了位"的首本名曲。甚麼"你死之前一定要聽的古典音樂"錄音發行，亦是上佳例子。

本雅明的論點富有爭議性。例如本雅明對"藝術"的看法，本身已有斟酌的餘地。若然複製技術是生產給普羅大眾的機器，樂器本身又何嘗不是？"斷送音樂前程"的因素，豈只是複製技術這般簡單？錄音本身又可否成為獨立的一門藝術？一位愛樂者自己"調節"音響器材，播放"發燒名盤"，這算不算藝術？作曲家引用其他作曲家的作品，又或者以其他作曲家的風格譜寫作品，這般"二次創作"又算不算純粹藝術呢？（律師和法學家一定已對"創作"這概念下了定義，但法律定義與哲理定義可以是兩樣不同的東西。）然而，本雅明的預言，大部分現已應驗。選擇多了，比較亦隨之而來。

2　"錄音如何影響古典音樂發展"這議題，不少美學哲學家、文化人類學家、近代歷史學家與音樂學者等都有研究。然而，本段旨在解釋如何通過聆聽錄音去了解和探索這議題。對學究題目有興趣的讀者則不妨參考以下書目：

Ashby, A., *Absolute Music, Mechanical Reproduction* (Berkeley, CA: University of California Press, 2010).

本雅明這部作品，卻有點像英國諷刺作家奧維爾（George Orwell）的著名小説《一九八四》。他預測的時空也許已經過去，要應驗的都已經應驗了，但之後又怎樣？人類對"手工藝術"永遠會有一定的追求（又或者換另外一個角度説，永遠會有一定數目的人對"手工藝術"有所追求），漸漸越來越不滿意錄音這名利場遊戲，音樂家如是，聽眾也如是。他們怎麼辦？音樂家只在私人圈子弄樂、作隱士，而聽眾則努力尋找和尋求這些隱士？法國名鋼琴家杜沓布（François-René Duchable）於 2003 年作出了一個驚人的決定，他高調地把自己的鋼琴毀掉，攜着一個簡單的鍵盤週圍遊歷，為平民百姓作演出。杜氏覺得這才是真正的藝術，又發表批評數位同行的言論（包括聲譽遠比他隆的奧國大師及詩人班蘭杜爾 Alfred Brendel，和意大利大師蒲連尼 Maurizio Pollini）。[3] 算是本雅明論點的一個現代迴響吧。

當代學者阿殊比（Arved Ashby）[4] 延伸本雅明的論點，來研究錄音對西洋古典音樂的影響。或許我們這兒可引用其著作的一句説話為本章作總結：

"關於任何由電子傳送的經歷，可用一條恰當卻似是而非的天條作描述：理論上，一個前所未有地大的聽眾羣其實可從錄音拿得數之不盡的私人演出。這時候，一位聆聽者便可以縱情於他的喜好，而當他於每次通過電子媒體傳送聆聽時，他會將自己的性情加諸於作品上。當他這樣做時，他改變轉化了該作品，以及他與作品的關係：它們由一個藝術經歷轉化成一個環境經歷。"

3 http://www.telegraph.co.uk/culture/music/classicalmusic/3599696/First-person-singular-wasted-gesture.html

4 同註 2，頁 347。

第 三 章

錄音的商業面

蘇堤爵士的華格納《尼布隆根指環》錄音。獨唱和演奏者的水平、製作成本和規模奠定它為錄音史上最重要和偉大的錄音之一。

　　前文提到錄音技術近百年的發展和演變，指出鐳射唱片長度定為貝多芬第九交響曲之演奏總長，亦引出了錄音製作的商業考慮。錄甚麼曲目當然取決於成本效益。古典錄音"最偉大"的錄音都來自五十至七十年代這段繁盛期，唱片公司肯製作成本不菲的錄音，原因只有一個：有市場。表表者是堪稱"錄音史的最偉大創舉"，蘇堤爵士（Sir Georg Solti）領導維也納歌劇院與一眾"最炙手可熱"的獨唱家的華格納《尼布龍根指環》全集錄音室錄音，[1] 錄於 1958 至 1964 年。蘇堤的《指環》並非這部鉅著的首個錄音，拜萊特音樂節的現場錄音，五十年代已有不少[2]，但那些技術水平不高，"順手牽羊"的製作並不甚吸引。相反，精心泡製、仔細琢磨的蘇堤錄音室錄音才是最理想並能流芳百世的藝術。但那時期活躍於錄音的音樂家萬料不到，踏入二十一世紀，古典音樂的錄音室錄音幾乎再沒有市場（製作成本不高的器樂或室樂錄音除外），不少新發行都是製作成本低、不需向音樂家支付多少人工的現場錄音。

1　"Richard Wagner: Der Ring des Nibelungen. Georg Solti"，Decca 455 5552.
2　例如 "Richard Wagner: Der Ring des Nibelungen. Joseph Keilberth"，Testament SBT14 1412。

市場的主宰

　　錄音室錄音的"衰亡"，原因最少有兩個。錄音可令人望梅止渴，但"望梅"如何能取代真正的"嚐梅"？（熱衷於音響器材的 Hi-fi 迷，感興趣的是音響器材的不同效能。對他們來說，音樂本身只是測試音響器材的媒體，所以他們並不算真正的音樂迷！）錄音室錄音成本貴，但效果"不自然"，跟"真正的音樂演出"可以有相當的距離，所以演奏偶有瑕疵的現場錄音竟慢慢受歡迎起來。但更重要的原因是錄音和資訊的氾濫。物以罕為貴是恆久的經濟定律，既然市場已充斥着那麼多錄音室錄音，新的錄音很難能有市場，沒市場即沒製作可言了。

　　八十年代起，不少指揮家（如柏雲！）都不敢隨便灌錄"最經典"的作品，例如貝多芬、莫扎特，或者是布拉姆斯的交響曲。理由有兩個：一、當自己的演繹尚未成熟而去錄音，跟前人的經典錄音相比下，豈不是班門弄斧？即使演繹如何精妙，但如果跟前人的無甚分別，沒有獨樹一幟的見解，即使現場聽來令人感動，灌為錄音也不會有多大代表性。二、當愛樂者接觸的錄音越來越多，每一個錄音的價值也會隨之減少。數十年前，一首作品可能只有三、四個錄音，買一套新唱片是項不小的投資，而同一個錄音也會反覆聆聽。

　　現在新錄音即使如何出色，也不會成為收藏者擁有某作品的唯一錄音；不少錄音更可能聽一次便算。舉一個激進而不實際的例子（操英語者稱之為"幻想實驗"thought experiment），現在即使華格納再世，指揮及灌錄自己的作品，相信華氏錄音的銷路也比不上唱片業全盛時期的新發行！因為他的作品之前已有大量錄音了，他自己的錄音不會有機會"開發"新的聽眾群，捷足先登是恆久的經濟定律。

德國指揮克倫佩勒逝世四十年後，唱片公司繼續發行他的錄音特集賺錢。克氏是"德國傳統大師"之一，其唱片一直有市場。

兩張柏林愛樂樂團 CD 發行的小冊子封套和內頁，兩者相隔了 32 年。卡拉揚的柴可夫斯基和德伏扎克弦樂小夜曲錄音（左）於 1981 年發行，是最早發行的古典音樂 CD 之一；杜達美的理察·史特勞斯錄音（右）則於 2013 年才推出。對象羣有顯著分別，後者招展得多了。

話說回頭，五十至八十年代唱片業繁盛時，古典音樂錄音的發行如雨後春筍，只要製作稍為像樣，便已經有其市場。除了最著名音樂家的錄音外，還有大量不見經傳、由二、三線音樂家灌錄的"經典曲目"錄音。資訊尚未發達時，這些價錢較便宜的錄音有其價值與市場，但鐳射唱片推出後，這些錄音便消失淨盡。那時期最寶貴、亦最賺錢的錄音是一些老指揮的"臨別贈言"，立體聲錄音技術於五十年代中發明後，唱片公司立即邀請一些跟後浪漫作曲家有直接連繫的牛邁指揮如克倫佩勒、華爾特和蒙杜（Pierre Monteux；史特拉汶斯基《春之祭》首演指揮）等以新技術錄製"經典曲目"以作傳世。譬如 2013 年為紀念克倫佩勒逝世四十週年，EMI 唱片公司第三次以"克倫佩勒系列"（The Klemperer Legacy）重發他的錄音。克氏作古已有四十年，唱片公司卻繼續有錢賺！

突然湧現的歷史錄音

古典音樂錄音供過於求，卻帶來了一個有趣的現象。數碼錄音技術推出之前，錄音物以新為貴、物以精為貴、物以罕為貴；二十一世紀初，到了錄音檔案大量電腦化之後，錄音公司的營運模式則是利以量為豐，因為把舊錄音電子化然後放在網上販賣所費無幾（不像印刷唱片般要製作小冊子等），所以許多從前屬於"倉底"的傳奇和經典歷史錄音都突然出現於市場上。

從前，每張"像樣"的唱片發行都有音樂學者、演奏家本人或者是有水平的樂評撰文，而歌劇錄音則更有製作精美的歌詞冊子。但在過分講求大量生產的年代，這些"手工藝"都不再重要了。網上發行也罷，歷史錄音的盒裝也罷，可能只附帶一條網頁地址，欲翻閱歌詞

德國男高音卡夫曼（Jonas Kaufmann）的舒伯特《冬之旅》錄音。唱片小冊子主文為他的一個訪問，目的好像是要"證明"這個新錄音在這首耳熟能詳的作品的眾多錄音中的價值。

的話，請瀏覽公司網頁！小冊子文章則可能是用完再用的文章，儘管是新的錄音發行，小冊子內容也可能只是音樂家跟某記者最近的訪問！即使是新寫的作品介紹文章，也大多跟以前的不一樣，很多時候文章會"重新演繹作品的意義"，不像從前般着重作品的"事實"。看古典音樂以及錄音市場的演變，比較不同年代的唱片小冊子和製作方向，會是一個很有趣的方法。

第 四 章

錄音給誰聽？

～～～～～～

古典音樂對象的轉變

古典音樂的古典，在於其譜寫嚴謹，有一定的規律（所以有人寧叫它做嚴肅音樂）。直至二十世紀，歷史上大部分美的東西都是由上流社會開始：名畫、雕塑、建築如是，音樂也不例外。電台廣播出現之前，古典音樂都是上流社會、中產和渴望成為中產者的玩意兒。十九世紀末和二十世紀初，歐洲的小康或文化家庭中，常會演奏室樂（匈牙利猶太指揮鐸拉提 Antal Doráti 於其有趣極的自傳 [1] 中，提到小時在家與家人奏樂的情景）。那時，孩子的音樂教育來自父母在家的薰陶。但電台和電視廣播出現後，大眾也能接觸古典音樂，而明星音樂家如小提琴家海費茲（Jascha Heifetz）等甚至以相關的題材拍電影（1939 年的一套經典電影《他們將得到音樂》（*They shall have Music*）描述了一個小混混如何為海氏的演奏着迷，在貴人提攜下發奮學習拉琴，最後迂迴曲折地得到海氏親身的支持。

1　Doráti, A. , *Notes of Seven Decades (Rev. Ed.)* (Detroit: Wayne State University Press, 1981).

音樂教育推廣

古典音樂的受眾羣擴大，普及音樂教育的需求也隨之而生（最少在美國如是。歐洲人視古典音樂為自小耳濡目染的文化，故當初沒甚麼刻意搞"音樂普及教育"）。指揮史托高夫斯基 1940 年拍攝的迪士尼電影《幻想曲》（*Fantasia*）是推廣古典音樂的第一個重大嘗試。另一個推動古典音樂教育先鋒之一，是哈佛大學畢業的才子伯恩斯坦（Leonard Bernstein）。伯恩斯坦在 25 歲便當上紐約愛樂樂團的助理指揮，並臨時頂替了抱恙的華爾特指揮樂團音樂會。音樂會的成功令他一夜成名，而他出道不久便開始推廣音樂教育，早於 1957 年升任紐約愛樂樂團首席指揮之前，便跟美國笛卡公司灌錄了數首經典交響曲及作品解說[2]，又灌錄音樂教育電視節目。他能夠取代他的前任、希臘指揮米曹普洛斯（Dmitri Mitropoulos）的位置，跟他有吸引年輕聽眾的魅力有很大的關係，但魅力從何見得？當然是大眾媒介。從這個角度來看，伯恩斯坦可能是音樂史上第一位"民粹"指揮家，以及公共知識分子。即使登上紐約愛樂的"寶座"，伯恩斯坦還沒有放棄音樂普及活動；他於母校哈佛大學作題為〈未解答的問題〉（The Unanswered Question）的一系列六個演講，是上佳的古典音樂入門教材。[3] 史托高夫斯基雖然是第一位朝普及路線發展的指揮，但伯恩斯坦的"音普工作"比他全面和更具深度，亦也許反映了一般大眾對古典音樂認知的轉變。

面對流行音樂文化嚴峻的挑戰，英國的倫敦交響樂團於六十年代亦聘請了另一名年青有魅力的指揮柏雲（又是他！）擔當首席指揮。

2　"Leonard Bernstein: the 1953 American Decca Recordings"，DG 477 0002.

3　"The Unanswered Question: Six talks at Harvard"，KULTUR DVD D1570.

柏雲雖也有錄製古典音樂電視節目，但出身荷里活的他則比伯恩斯坦更“不古典”，吸引年青人有餘，奏經典深度卻不足，所以很快便被遺忘了。

成行成市的音普教材

伯恩斯坦的講座，開了指揮家兼任教育家的先河。好像英國人和美國人特別熱衷“音普工作”，一方面也許英美對音樂教學的熱衷跟他們的“學究傳統”有關，但更反映出歐洲大陸的音樂教育從小做起，“成人教育”並沒有太大的需求（德國也有“音普錄音”，但內容大多是音樂家跟小朋友說音樂故事）。英國作曲家布瑞頓（Benjamin Britten）於 1946 年譜寫的《青少年管弦樂入門》（*The Young Person's Guide to the Orchestra*），[4] 本來是一套音樂教育電影的配樂，而小提琴家曼紐軒（Yehudi Menuhin）也錄過《管弦樂團中的樂器》（*The Instruments of the Orchestra*），為 EMI 唱片公司錄音 [5]）。到了二十一世紀，市面已累積了大量“音普教材”，而現在已經成為了經典的教材（如伯恩斯坦的演講），仍有一定的“普世”價值和市場。但新的音普教材好像還大有市場，譬如三藩市交響樂團首席指揮條信・湯馬士（Michael Tilson Thomas）近年跟樂團推出了“Keeping Scores”教育計劃，有網上平台 [6]、錄音以及影碟等。推出新音普教材這現象十分有趣，近二、三十年，幾乎所有樂團都擔心聽眾羣老化，所以十分着意搞教育活動。但為何不引用前人留下的出色材料，反而自己建立新瓶

4　“Britten: The Young Person's Guide to the Orchestra; Sea Interludes. Britten”, Decca The British Collection 425 6592.

5　“The Instruments of the Orchestra: A complete introduction to the sounds and music of the symphony orchestra. Yehudi Menuhin”, HMV Classics 5 735482.

6　http://www.keepingscore.org/

小提琴家曼紐軒《管弦樂團中的樂器》音樂教育錄音。

舊酒呢？原因很簡單，沒有原創的成分，又會有誰覺得新瓶裏的酒是好的？大中小學教科書如是，音普教材也如是。

"專題教育" 與曲目拓展

　　九十年代，年青英國指揮歷圖（Simon Rattle）與同樣年青的伯明翰市交響樂團嶄露頭角，其中一項可圈可點的普及教育計劃是介紹及推廣二十世紀作品、名為《離家去》（*Leaving Home*）[7] 的錄像節目。但這套獲獎的節目跟上述的 "音普" 古典音樂入門不一樣，它講解一個特別的專題，即使對古典音樂已有一般認識的愛樂者也會獲益良多。有趣的是，錄音市場以及音樂研究也慢慢向 "主流以外" 的曲目拓展，其中一個原因是古典的經典已經成形。錄音令經典作品越來越經典，卡拉揚六十年代跟柏林愛樂樂團灌錄的貝多芬交響曲全集 [8]，也許是人

7　"Leaving Home: Orchestral Music in the 20th Century. A Conducted Tour by Sir Simon Rattle, City of Birmingham Symphony Orchestra"，ArtHaus Musik 102073.

8　"Ludwig van Beethoven: 9 Symphonien. Herbert von Karajan, Berliner Philharmoniker-1963 First Release"，DG 429 036-2.

48

手一冊、連不諳古典音樂的朋友也收藏的經典作品經典錄音之一。錄音漸漸有自己的生命,成為獨立的一門產業與藝術。

　　既然經典作品越見耳熟能詳,"經典之外"作品的錄音開始是一個"必需拓展"的市場(尤其是到了九十世紀末,錄音市場呈飽和的時候)。試舉一個或許很令人詫異的例子,捷克愛樂樂團跟國寶作曲家德伏扎克淵源很深,至上世紀末為止總共已灌錄過德氏第一交響曲和第二交響曲兩次,但直至 2000 年,竟從未現場演出過前者,而後者於二十世紀最後的現場演出則於 1927 年;一生跟樂團灌錄過兩次第二交響曲的指揮奈曼,其時才七歲!

作曲家作品錄音全集

　　現在,任何著名作曲家的全部作品錄音集都比比皆是,幾乎每一位"偉人作曲家"的紀念年都有其作品錄音全集發行,而錄音全集除了能讓大眾有機會接觸上演次數極低的作品之外,亦為音樂學術研究結晶的記錄。"作曲家作品全集"之代表作應為飛利浦公司於 1991 年,為紀念莫扎特逝世二百週年推出的莫扎特作品全集(*The Complete Mozart Edition*)[9]。飛利浦公司當時旗下有"皇牌"現代室樂團組合(馬連拿爵士 Neville Marriner 與聖馬田學院室樂團 Academy of St. Martin-in-the-Fields),剛好灌錄莫扎特形形式式的作品,比其他公司更有條件創造這項達 180 張鐳射唱片的全集創舉。相信莫扎特在世時,一定沒有對自己的作品作系統性的紀錄、保留作品的樂譜,或甚至期望所有作品都會有計劃性地演出,更遑論灌錄。

　　然而"全集"這概念於莫扎特作品全集推出之前早已存在。蕭邦

9　"Mozart: Complete Mozart Edition", Philips 464 6602.

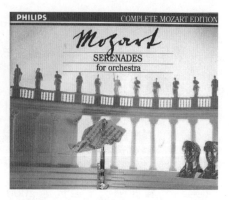

奧國指揮、柏林愛樂樂團著名首席指揮卡拉揚的 1963 年貝多芬交響曲錄音全集，是最流行的古典音樂錄音之一。不只為卡氏和樂團帶來可觀的收入，也奠定了他們在大眾的地位。

荷蘭飛利浦公司發行莫扎特作品錄音全集的其中一套——管弦樂小夜曲。

於波蘭地位如國父 [10]，波蘭國家唱片公司於 1960 年（作曲家逝世 150 週年紀念）為他灌錄了作品全集以茲紀念。更重要的是，錄音系列標榜全波蘭音樂家錄音，以添地道性，但那始終是鐵幕後的錄音，故一直流傳不廣 [11]。匈牙利猶太指揮鐸拉堤於七十年代為英國笛卡唱片公司花了總共八百多小時灌錄的海頓交響曲全集，是第一套深入民心的管弦樂錄音全集 [12]。海頓雖被尊為"交響曲之父"，但 104 首有號碼的交響曲之間，變化並不十分大，而早期及中期的交響曲一直不太受歡迎。鐸拉提全集的推出，卻被包裝為一項盛事，每張發行都令人期待。該錄音樂團又是另一個歷史故事：

　　1956 年，匈牙利發生政變，大批匈牙利人因此逃去西方，而流

10　波蘭首都華沙之國際機場便以蕭邦命名。世上只有另外一位偉大作曲家有家鄉以其命名的機場，那當然是莫扎特。

11　只有一、兩位世界知名作曲家的國家如波蘭和捷克，其唱片公司都為一困局所限，就是"被迫"大量灌錄和推廣那些標誌性作曲家的錄音，可說是國際化底下的標籤化。譬如波蘭的蕭邦學院近年便推出了用蕭邦年代的鋼琴演奏的蕭邦作品全集。

12　這套錄音其實並非首套海頓交響曲全集錄音，但它"高姿態"由名唱片公司發行，令它成名。"Haydn: The Complete Symphonies. Antal Doráti"，Decca 478 1221 或 Decca Collectors Edition 448 5312。

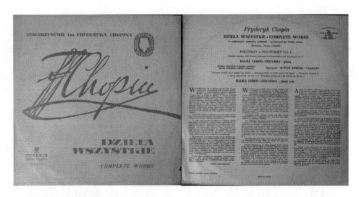

波蘭國家唱片公司為紀念蕭邦逝世 150 週年而推出的蕭邦作品全集錄音，
全部由波蘭音樂家演出。

亡音樂家則組成匈牙利愛樂樂團（Philharmonia Hungarica），在 1957
年 5 月 28 日於維也納音樂廳作首演。於 2001 年解散的樂團雖然得到
西德政府給予政治庇護甚至經濟支持，於艾辛市（Essen）附近的馬魯
鎮（Marl）駐紮，但營運一直艱難，因為城鎮並沒有合適的表演場地
來吸引一定數目的聽眾羣。所以身為匈牙利人、亦是樂團名譽總監的
鐸拉提便以灌錄這套全集為計策，為盡力求生的樂團增加收入與知名
度。

　　交響曲全集之成功，則為鐸拉提帶來飛利浦公司的青睞，請他灌
錄海頓歌劇全集[13]，只是沒有安排與匈牙利愛樂樂團合作，取而代之的
是瑞士洛桑室樂團（Orchestre Chambre de Lausanne）。八十年代，全集
的發行簡直像雨後春筍，例如羅馬的意大利音樂家室樂團（I Musici）
和跟其關係密切的意大利音樂家亦灌錄了韋華第的大部分器樂作（作
品編號一至十二）[14]，以紀念作曲家逝世 250 週年。

13　"Haydn: The Operas. Doráti"，Decca 478 1776.

14　"Vivaldi Edition Vol.1 — Op.1-6 — I Musici"，Philips 456 1852; "Vivaldi Edition Vol.2 — Op.7-
　　12 — I Musici"，Philips 456 1862.

§ 錄音四庫全書

二十、廿一世紀之交,發行了兩套重要的"錄音大全",分別是飛利浦公司的《二十世紀偉大鋼琴家系列》(*Great Pianists of the 20th Century*)[1],和 EMI 公司的《二十世紀偉大指揮家系列》(*Great Conductors of the 20th Century*)。兩套大全都是有心思的製作,系列不只包括發行公司自己擁有的錄音,亦包括其他公司的相關錄音。以 2002 年推出、音樂家經紀公司 IMG Artists 亦有份策劃的後者為例,最初的意念是發行總共 60 套雙唱片,以稀有和具代表性的錄音建立上世紀指揮大師誌。被選的指揮名單理所當然地具爭議性,但亦令一些未被重視的指揮受到重視。不幸理想歸理想、現實歸現實,因銷量未如預期,計劃了的 60 套很快便縮減為 40 套(令人好奇被剔走的是哪 20 位指揮,以及計劃策劃者以甚麼準則篩選!)筆者戲稱這類發行系列為"錄音四庫全書",旨在有組織地"一統"範疇。但撇

四張《二十世紀偉大指揮家系列》的發行。系列設計堪稱指揮家的錄音四庫全書。

開商業考慮(如其他錄音公司不肯"讓出"某指揮最具代表性的錄音;具代表性的錄音早已人手一套,再發行會無人問津)和實際的發行困難(假使要為蘇堤爵士策劃特集:蘇氏的代表作是逾十小時的華格納《尼布隆根指環》全套錄音,沒可能從中找一兩段最具代表性的選段呢,正如沒可能說《紅樓夢》某一段最具代表性一樣),"全集"的收輯一定不能做到"完全客觀",亦未必一定代表得到系列中音樂家最出色的成就。

[1] "Great Pianists of the 20th Century", PHILIPS 462 8452.

開拓古樂品牌

在全集流行之前，古典錄音公司的另一大突破是建立品牌分支，以提升其產品的多元化和增加"市場佔有率"。隨着古樂演奏復興，德國唱片公司便相應創立了"古樂檔案"（Archiv Produktion）這品牌；笛卡公司則建立起"琴鳥牌"（L'Oiseau Lyre）負責古樂。建立古樂品牌的絕大部分是歐洲唱片公司，反映了古樂在歐洲遠較在美國盛行（而這又跟兩地的古典音樂文化有何深厚有關）。但美國的唱片公司亦有"拓展新錄音市場"，其中兩個很有意思的錄音都由費城樂團音樂總監奧曼第（Eugene Ormandy）所灌錄，第一個為英國音樂學家曲克（Deryck Cooke）為馬勒第十交響曲的第一版，而另外一個則是柴可夫斯基的第七交響曲完成版。這些新市場亦影響了古典音樂文化。

§ 最正宗的錄音？

到了後浪漫時期（十九世紀後至二十世紀初），譜記越來越複雜；馬勒為了令指揮其作品的音樂家了解他的意思，不惜在樂譜上留下極仔細的指示。既然演奏家常常苦惱如何從樂譜了解作曲家真正的原意，由作曲家自己詮釋和灌錄自己的作品不是更可靠嗎？錄音技術的發明，某程度上令我們不再將作曲家"神化"，我們只能想像海頓如何指揮宮廷樂隊演奏自己的作品，但如果能夠聽海頓指揮的錄音的話，便不再需要猜測了。所以，作曲家的自演作品有很大認受性。

很多名作曲家為自己作品灌錄的錄音，都收集在 EMI 唱片公司《作曲家親自演繹》（*Composers in Person*）系列內，其中一些更是經典。後人對作品的演繹並不及作曲家本人，如艾爾加（Edward Elgar）的大提琴協奏曲便是個好例子。即使作曲家並不擅長指揮或器樂演奏，他也可以監督或授權自己滿意的錄音（composer-authorised recordings），被大眾傳媒引用而流行起來的《布蘭詩歌》（*Carmina Burana*），便有作曲家卡爾·奧夫（Carl Orff）監督之下製作的版本。問題是，奧夫許可

得到作曲家奧夫本人認可的《布蘭詩歌》的其中兩個錄音。哪個才最合作曲家心意？（沙華利殊和約含這兩個錄音都是最上乘的演繹。）

的版本並不只有一個，你喜歡沙華利殊（Wolfgang Sawallisch）與科隆電台交響樂團錄製的[1]，還是約含（Eugen Jochum）跟德意志歌劇院 1967 年版本[2]？另外，奧夫跟他的慕尼黑同鄉艾殊翰（Kurt Eichhorn）[3] 至為熟稔，艾殊翰灌錄了奧夫的管弦樂和合唱作品，當然也為作曲家本人稱許。只要作曲家一天未辭世，唱片公司永遠有空間去錄製和發行新的“最決定性”錄音。作曲家應該非常清楚，藝術很難是“決定性”的，否則的話，以後只聽唱片便可，不再需要有新的錄音和現場演奏（作曲家亦應該知道，演奏家正正是他們音樂上以及收入上的米飯班主，沒有他們，作品只是空殼）。

另外當然還有為作品作首演的音樂家。法國指揮皮埃·蒙杜（Pierre Monteux）以指揮史特拉汶斯基（Igor Stravinsky）劃時代作品《春之祭》（Le Sacre du Printemps）的首演並幾乎引起暴動而出名，於是錄音公司其後不斷找他跟不同樂團錄音[4]；法國作曲家梅湘（Olivier Messiaen）的太太羅利奧（Yvonne Loriod）則在錄音室內外都是梅氏鋼琴作品和其有鋼琴部分的作品的代言人。波士頓交響樂團指揮庫賽維斯基（Sergei Koussevitzky）委約巴托克（Béla Bartók）譜寫《給管弦樂團的協奏曲》（Concerto for Orchestra），藉以支持二戰時流落異鄉紐約的作曲家。首演作品之外，當然也留下作品首個錄音[5]。至於被困在蘇聯的蕭斯塔柯維契（Dmitri Shostakovich），冷戰時在西方能購到的錄音可分為兩類，西方的錄音（即西歐和美國製作者），與蘇聯自己製作的錄音，後者幾乎只限兩位指揮，首演不少蕭氏交響曲的穆拉汶斯基（Evgeny Mravinsky）與孔德拉辛（Kirill Kondrashin）。他們的錄音亦被奉為經典，但當然這亦跟地方樂團沒有空間發展和錄音有關。

最後當然還有“作曲家的傳承者”。蒙杜曾於布拉姆斯面前奏過樂（蒙氏喜歡指揮布拉姆斯，並投訴世人喜歡標籤化，把他視為法國音樂專家，如果他是生於德國便有多好），而溫嘉特納（Felix

Weingartner）的布拉姆斯交響曲演
繹更得到了布氏本人的讚許。溫
氏三十年代的布氏交響曲錄音，
到了現在還十分可聽。一眾“馬
勒門徒”華爾特（Bruno Walter）、
克倫佩勒（Otto Klemperer）、孟傑
堡（Willem Mengelberg）則一直於
馬勒音樂尚未流行時默默指揮其
作品，故此他們的錄音被視為特
別具代表性，而前兩者更被唱片
公司找來灌錄一些聲效滿意、製
作當時屬劃時代的錄音。

1 "Orff: Carmina Burana. Sawallisch.
 Von Carl Orff autorisierte
 Aufnahme", EMI Classics CDM 7
 642372.
2 "Carl Orff: Carmina Burana.
 Dirigent: Eugen Jochum. Autorisiert
 Carl Off", DG Originals 447 4372.
3 "Carl Orff: Carmina Burana. Kurt
 Eichhorn. Authorized Carl Orff",
 RCA CLASSICS 74321 247912.
4 例如 "Pierre Monteux: Decca &
 Philips Recordings, 1956-1964",
 Decca Original Masters 475 7798;
 "Stravinsky: Le sacre du Printemps;
 Pétroushka. Boston Symphony
 Orchestra", RCA Gold Seal Pierre
 Monteux edition Vol.13, 09026-
 61898-2。
5 "Great Conductors, Koussetvizky.
 Bartók: Concerto for Orchestra;
 Mussorgsky（orch. Ravel）:
 Pictures at an Exhibition", NAXOS
 Historical 8.110105.

第 五 章
錄音自立門戶成藝術

二十世紀中，當錄音技術和市場發展得有聲有色時，有一些音樂家甚至把錄音本身視作一門藝術。其中兩位影響力最大的人物，一位建立了一套關於錄音藝術的哲學和理念，並貫徹始終；另一位則假借錄音來鞏固自己的名聲與影響力，在音樂史為自己建立地位。他們兩人都是錄音史上錄音最暢銷的古典音樂家，縱然已逝世多年，唱片銷量依然，且唱片公司於其逝世紀念年份還大事推出錄音集。兩人都有紀念他們的音樂基金會。在生時，兩人竟也曾現場合作演出，並留下錄音。這兩位音樂家的名字，讀者應該非常熟悉：加拿大怪傑鋼琴家格蘭・顧爾德（Glenn Gould）和奧地利指揮家卡拉揚（Herbert von Karajan）。

顧爾德：推崇錄音的地位

顧爾德於 1955 年因錄製巴赫的《郭德堡變奏曲》（*Goldberg Variationen*）而一炮成名，成為了歐美最炙手可熱的鋼琴家之一。才32 歲，演奏事業正如日方中的他卻於 1964 年決定不再公開演出，而把所有的音樂精神都投放於錄音藝術，因為他覺得錄音才是古典音樂

發展的出路。據顧爾德所説，藝術家於錄音的過程中作不斷的修改和探索，從而達到自己的藝術理想，不用受聽眾影響。於是，他餘下的一生都花在製作電台節目、灌製音樂錄音以及作曲上。除了錄製自己心儀的作品外，顧氏還自作監製，製作偉大的大提琴家卡薩斯（Pau Casals）以及指揮史托高夫斯基的人物介紹節目。此外，顧氏的 "錄音藝術" 更不限於古典音樂。患有精神病的他跟不少的天才一樣都嚮往孤寂（西貝琉斯與布拉姆斯便是兩個好例子），故特別為加拿大廣播公司（Canadian Broadcasting Corporation, CBC）統籌和拍製一套名為《北方那意念》（*The Idea of North*）的紀錄片，探索加拿大北部荒涼的生活[1]。

　　顧爾德患精神病一事已有廣泛記載，而媒體亦樂於把他包裝成一位 "瘋子天才型" 音樂家。顧氏的確有不少怪癖，最出名的當然是他長年只會坐在自攜的一張矮矮的椅子上演奏，即使椅子坐墊坐穿了，只剩下木框，而木框中間那一條木會令男性坐下時極疼！有可能患阿氏保加症（Asperger's Syndrome）的顧氏也會在炎熱的天氣頭帶唸帽、身穿大褸，又會撰寫題為 "顧爾德向顧爾德作關於顧爾德的訪問"（Glenn Gould interviews Glenn Gould about Glenn Gould），和滑稽的仿英國《留聲機》雜誌的樂評文章。但怪癖還怪癖，真正的顧氏是位極聰明的人，他對錄音的看法雖然並未應驗（説現場音樂演出很快便會被淘汰，現在音樂會還很流行啊！），但他並不是癡人説夢。他的文集[2]包含了對錄音的尖鋭分析，例如這般一句 "好壞也罷，我們一定要接受這事實：錄音科技已永遠改變了我們對甚麼才算適當的音樂演出

1　"Glenn Gould: The Radio Artist / L'artiste De La Radio", CBC Records PSCD 20315.
2　Page, T. (Ed.), *The Glenn Gould Reader* (New York: Vintage, 1984).

鋼琴鬼才顧爾德的不同錄音。
左上起順時針：令他成名的巴
赫《郭德堡變奏曲》、他個人
作品的錄音、他跟錄音師 John
McClure 的對談、他策劃和主
持的電台錄音節目、用心極了
的貝多芬第六交響曲鋼琴版錄
音，和跟指揮伯恩斯坦演繹理
念相衝的布拉姆斯第一鋼琴協
奏曲現場錄音。

的看法"[3]。他的不少錄音（例如莫扎特奏鳴曲），給人家定性為譁眾取
寵，但相信他錄音時一定精密地從音響器材以聽眾的角度構思自己的
演繹。李斯特改編給單鋼琴演出的貝多芬第六交響曲錄音便是一例：
次樂章竟比一般管弦樂錄音的版本慢了幾乎一倍，但聽來無比自然，
且具音樂感！把速度放得這般慢，以鋼琴奏出的旋律才動聽！[4]

3　"we must be prepared to accept the fact that, for better or worse, recording will forever alter our
　　notions about what is appropriate to the performance of music"，同註 2 ， p.337 。
4　The Glenn Gould edition. Beethoven Liszt / Piano Transcriptions.　Symphony No.6 Op.68
　　"Pastoral"，Sony Classical SMK 52637.

§ 鋼琴怪傑顧爾德的錄音傳奇

顧爾德成名的原因，是因一個錄音；顧爾德"藝術轉型"、放棄現場演出，取而代之的事業是錄音室錄音；顧爾德放棄灌錄音樂，轉而製作電台節目，依賴的也是錄音。

顧爾德是位天才，年紀輕輕便成為加拿大最頂尖的鋼琴家，不到 30 歲便被邀到北美及歐洲各地演出，包括跟最頂尖的指揮和樂團合作。（有一張他跟卡拉揚和柏林愛樂樂團於薩爾斯堡音樂節演出貝多芬第三鋼琴協奏曲的現場錄音，演繹沒有歐陸音樂家的工整，卻多了動人的戲劇性，而不流於譁眾取寵。）但令顧爾德真正成名的錄音是 1955 年的《郭德堡變奏曲》（*Goldberg Variations*）[1]。變奏曲當時未為流行，但顧氏卻充分表現出其雅緻精妙背後的活力。六十年代開始，顧氏無論在藝術還是在性格行為上都開始越來越鑽牛角尖。另一張經典的現場錄音[2]，正好捕捉

了這年代的顧氏。1962 年，顧氏跟伯恩斯坦和紐約愛樂樂團上演布拉姆斯第一鋼琴協奏曲，顧氏要求採用極緩慢的速度演奏，而伯氏則不同意。最後伯氏就範，但在演出之前公開發言（伯氏以口才了得見稱），指出兩人對作品的看法不一致，但因為顧氏是位他很尊重的"思想型"音樂家，他願意合作，去發掘作品新的精神面貌。他亦覺得事件引發到在演繹協奏曲時，獨奏者抑或指揮才是老闆（或兩人平起平坐）的問題，而他之前只經歷過一次跟獨奏者演繹意見極度相左，就是上一次跟顧氏演出時！顧氏不久便放棄了現場演奏，因為他覺得現場演奏中有太多因素阻止他實現藝術理想，只有他能夠全權控制的錄音室，才能給予他恰當的條件。故此，他很快便成為了最有名的錄音音樂家之一。要聽他的"演出"，只好買他的唱片，或收聽和收看加拿大廣播公司的錄音或錄影廣播。

一般大眾與精神科醫生都覺得顧氏有精神病，他的病徵，包

括日夜顛倒、濫用藥物、數十年來只坐一張座椅，最後損耗得只剩下木框架的檯子等，都有詳盡的文獻記載[3]。但從他的大量寫作和錄影皆顯出，亦是一位極聰明的人。《格蘭‧顧爾德文集》(*The Glenn Gould Reader*)[4] 雖然有很多冗長的文章，但也有它們幽默的一面，當然不少文章更跟錄音以及錄音產業有關。顧氏樂於撰寫跟錄音有關的評論和分析，甚至挖苦英國的《留聲機》雜誌。

錄音的延伸

顧氏對錄音的熱衷，並不限於灌錄自己的音樂演出。他一直嚮往孤獨荒僻的意境，於是在 1967 年跟加拿大廣播公司製作了一套題為《北方那意念》(*The Idea of North*) 的錄音節目，請來了數位嘉賓 (包括一名探險者、一名社會學學者等) 分享他們對加拿大北部的印象與看法。顧氏這製作堪稱為一個"藝術紀錄錄音"。他故意利用古怪的效果去突出節目內容的意境，例如故意

令嘉賓同時說話，重疊的聲音故意表達意見的不同，和以背景聲效去配合內容 (他覺得人聲重疊就像音樂中的對位！)。之後他於 1969 和 1977 年製作了《遲來者》(*The Latecomers*) 和《田地上的寂靜》(*The Quiet in the Land*) 兩套節目[5]，分別介紹加拿大東部紐芬蘭省 (Newfoundland) 當地居民的日常生活與該地的新發展，還有加拿大中部明尼吐巴省 (Manitoba) 中重浸派門諾支基督教教徒 (Mennonites) 的生活。節目的錄製模式竟也是同樣的"多人聲道"。顧氏也製作過兩套"音樂家肖像"錄音節目，分別介紹指揮史托高夫斯基與大提琴家卡薩斯[6]，它們都有其洞察力。前者有趣地對比托斯卡尼尼跟同在美國活躍的史托高夫斯基，而不是樂評常常提到的德國人福特溫格勒 (Wilhelm Furtwängler)，其中亦到處顯現顧氏對史托高夫斯基的尊敬。

顧爾德的創意不限於錄音、製作錄音節目和寫作，他也譜曲。最有趣的一定是寫給四位獨唱者

和弦樂四重奏、詼諧極了的作品
《哦，你想寫首賦格曲嗎？》(So
you want to write a fugue?) [7]。作品
本身其實就是一首賦格曲，而歌
詞則是對賦格曲作者的忠告。最
妙之處在於歌詞與音樂的配合，
如"不要為了要顯得自己聰明而
故作聰明"(never be clever for the
sake of being clever) 一句（這句歌
詞本身也許已經是故意的冗腫！）
音樂自身亦真的故作聰明！

[1] Bach: The Goldberg Variations.
Glenn Gould" LENony Columbia
Masterworks 88697147452.
[2] Brahms: Piano Concerto No.1 in
D-Minor Op.15" rahony Classical
SK 60675.
[3] Leroux, G., D. Winkler (trans.),
*Partita for Glenn Gould: An Inquiry
into the Nature of Genius* (McGill-
Queen's University Press, 2010).
[4] Page, T. (Ed.), *The Glenn Gould
Reader* (New York: Vintage, 1984).
[5] 9Glenn Gould: the radio artist /
l'artiste de la radio", CBC Records
PSCD 20315.
[6] PGlenn Gould: the radio artist /
l'artiste de la radio", CBC Records
PSCD 20315.
[7] "Glenn Gould The Composer"
lenony Classical SK 47184.

卡拉揚：傳承個人作品的渠道

　　錄音成就了柏林愛樂樂團首席指揮、奧地利指揮赫伯特・馮・卡拉揚的畢生事業，而中年和晚年的卡拉揚亦熱衷於錄音藝術，但其出發點跟顧爾德的不同，錄音是令他的藝術流芳百世的方法。八十年代，卡拉揚跟日本新力公司關係密切，致力推廣現在已淘汰多時的鐳射影碟（laser disc）技術，並簽約跟柏林愛樂與維也納愛樂樂團灌錄大量經典管弦音樂之演出影像。原因很明顯，卡氏要在去世之前紀錄自己出眾的藝術，給後人欣賞與參考，流芳百世。卡氏的美學——貫通錄音與現場演出——都是打磨得金碧輝煌、美麗流暢的。錄音反映他的美學觀，亦提高他現場演出的市場和"藝術價值"，現場演出當然也要像錄音演出一樣完美。

　　卡拉揚如何建立他這套"錄音與現場演出相長"的工作模式？二戰前夕，年青的卡拉揚已在德國火速冒起，成為明日之星，並據說於

古典音樂錄音巨星卡拉揚於不同年代的卡拉揚系列發行。

戰時受到納粹空軍總司令戈林（Hermann Goering）垂青；他更被吹噓為"奇才卡拉揚"（Das Wunder Karajan）[5]。卡拉揚跟希特勒最鍾愛的柏林愛樂總指揮福特溫格勒的"鬥氣"故事無數，但福氏的音樂地位可比天高，卡拉揚不是對手。

二次大戰後，盟軍審查二戰中犯有罪行之嫌疑者、懲處罪犯（所謂"去納粹過程"De-Nazification Process），包括禁止與納粹和法西斯政權合作的音樂家作公開演出，其中包括長任荷蘭阿姆斯特丹音樂廳樂團音樂總監的孟傑堡（Willem Mengelberg）、福氏與卡氏三人等。但不准公開演出不表示不准錄音。EMI 唱片公司的唱片監製、其後又成為德國女高音舒華茨哥夫（Elisabeth Schwarzkopf）丈夫的英國猶太人李基（Walter Legge）看到商機，在卡拉揚不准公開演出時，便嘗試請他這位年青才俊去指揮其新成立的愛樂者樂團（Philharmonia Orchestra），灌錄德奧作品。雖然卡拉揚開始跟樂團錄音那年（1948年）已可以再公開演出，但錄音的確幫助卡拉揚的事業"翻身"。1955 年接任了柏林愛樂樂團首席指揮之後，卡氏沒有立即跟愛樂者樂團分手，反而一直跟他們錄音至 1960 年。其後，他於 1959 年跟德國唱片公司簽的那份肥厚的合約接了手，跟該公司的"黃色"錄音（指該唱片品牌的顏色！）於隨後的三十多年幾乎壟斷了整個歐洲古典音樂市場。及後日本索尼公司（Sony）研發鐳射影碟，也希望服務他。到了今時今日，柏林愛樂廳的對面，無獨有偶是 Sony Center。雖然選址也許跟卡拉揚並無直接關係，但日本人崇尚的歐洲品牌中，柏林愛樂樂團一定包括在內，而誰是該品牌的總設計師？卡拉揚是也。

5　這個戰前的"稱謂"，到了二戰後還被提及。卡氏於五十年代跟愛樂者樂團錄製錄音的德國版，有些便標榜這口號。

§ 卡拉揚的錄音世界

正文已經介紹了錄音如何成就了卡拉揚的事業，而卡拉揚又如何塑造錄音市場？本文會談談他歷年來的錄音。

卡拉揚於二戰後的確有賴李基為他與愛樂者樂團的 EMI 唱片公司合約而起死回生，但他早於二戰時便有留下錄音。

到了卡拉揚晚年，他的演繹"過度修飾"令人覺得捨本逐末、為人所垢病。但他早年正正就是憑"修飾"這風格冒出頭來的。不少評論覺得，卡拉揚無論指揮任何作品，都"套上"源自後浪漫時代的華美音色，並不理會演奏作品的年代特徵，故此他的演繹並不耐聽。但不要忘記卡拉揚出道時的年代背景，那是個"有錢購買一件作品的一個錄音便已算豐裕"的年代，所以卡氏那乾淨利落、爽朗而樂聲漂亮的風格反而正正為人所渴求！其後，卡氏面對不理會是甚麼樂曲也奏得漂亮這批評，回答得很妙："你寧願它們漂亮還是醜陋？"

生於 1908 年的卡氏，最早期的錄音來自二戰初年。卡氏出道不久便已平步青雲，很快便有機會指揮頂尖的樂團和歌劇院，包括維也納和柏林的歌劇院以及愛樂樂團，而他 1939 年於柏林歌劇院指揮《魔笛》的成功，為他賺到錄音機會，能跟柏林國立樂團（即歌劇院樂團）合作灌錄莫扎特的《魔笛》序曲。更長的作品錄音很快便接踵而來：與同團的貝多芬第七交響曲、與柏林愛樂樂團的德伏扎克第九交響曲、與阿姆斯特丹音樂廳樂團的布拉姆斯第一交響曲、和意大利都靈交響樂團的莫扎特第三十五、四十、與四十一交響曲 [1]。戰後，他從 1946 年起便與維也納愛樂樂團為 EMI 錄音，更於五十年代初與隸屬該公司的愛樂者樂團灌錄貝多芬交響曲錄音全集。這些單聲道錄音都不重不沉、秀麗清新，令人眼前一亮。上任柏林愛樂樂團首席指揮後一直至他的錄音生涯完結，卡拉揚的主要唱片公司則是德國唱片公司。德國唱片公司認真和優秀的製作，加上漂亮

的包裝，令他和柏林愛樂成為了家傳戶曉的名字。不少人覺得，六、七十年代的卡拉揚與柏林愛樂的錄音，就是他的代表作。各名家的交響曲全集錄音，包括貝多芬、布拉姆斯、舒曼、柴可夫斯基以及布魯克納（儘管其中有數首交響曲要待 1980、1981 年才錄好）。貝多芬和布拉姆斯更於那段時期錄過兩次，他跟樂團於 1963 年灌錄的貝多芬交響曲全集，幾乎可説是人手一套。

卡拉揚的另外一個重要發展是柏林新愛樂廳的落成。柏林圍牆在 1961 年建成，分隔了屬於西歐資本主義一隻重要棋子的西柏林，和主動築圍牆的東德首都東柏林，而同期籌劃興建的柏林新愛樂廳則星光熠熠，屬地標性劃時代建築。新愛樂廳跟卡氏的藝術觀一脈相承，他曾有份提供建築意見，那亦是卡氏錄音的好基地。儘管卡拉揚不少柏林愛樂錄音並非在愛樂廳，而是在柏林西南部達林區（Dahlem）的耶穌基督教堂（Jesus-Christus-Kirche）灌錄。

卡拉揚亦是一位商業談判

1963 年 10 月 15 日，卡拉揚跟柏林愛樂樂團於新建成的柏林愛樂廳（Berlin Philharmonie）演出貝多芬第九交響曲的現場錄音，該演出為愛樂廳的首次音樂演出。卡拉揚對音樂廳的設計提供了很多意見，而金光閃閃、充滿現代感的音樂廳亦跟卡氏和樂團共同成為一個世界聞名的 "品牌"，不少卡氏著名的錄音和錄影都在柏林愛樂廳製作。

耶穌基督教堂內部。舊柏林愛樂樂廳於 1944 年被炸毀後，新的柏林愛樂廳於 1963 年啟用前，柏林愛樂樂團無家可歸，要在（西）柏林不同的場地演奏，但大多數的錄音則在此教堂錄製。即使新愛樂廳啟用後，教堂仍偶爾為樂團的錄音地點。

奇才。儘管卡氏跟德國唱片公司和柏林愛樂樂團有長期的夥伴關係，他卻一直間歇性地跟其他唱片公司合作，如笛卡（維也納愛樂樂團）、EMI（不再是愛樂者樂團，而是在他心目中更好的柏林愛樂）以及在他晚年大量錄製的Sony錄音影碟。為了推廣自己的音樂也好，對音樂真正關切也好，卡氏對最新的影音科技一直很有興趣：鐳射唱片和鐳射影碟的發明，都有他的一份（儘管極不方便攜帶的後者最終還是項很快被淘汰的科技）。七十年代末與鐳射唱片和影碟一同出現的，是數碼錄音與錄影技術。跟黑膠唱片、錄音帶和錄影帶不同，數碼化的錄音錄影理論上永不磨蝕，且影音質素更高，所以又是讓卡拉揚把自己的曲目重新再錄一遍的好理由。但八十年代的卡拉揚已經開始走火入魔了，他有些晚年錄音，音色太過修飾和吹無求疵，令演繹只有空虛的美麗，而無動人的內涵。卡拉揚逝世後不久，德國唱片公司為他推出金光閃閃的《金卡拉揚系列》（*Karajan Gold*

《金卡拉揚系列》其中一張發行。這套馬勒第九交響曲獲獎無數，亦是卡拉揚跟柏林愛樂樂團於柏林愛樂廳的眾多錄音之代表作。

Edition），發行為八十年代"最先進"的數碼錄音，更貼合卡氏與柏林愛樂這配搭的形象。

話雖如此，卡氏晚年不是全無佳作，例如馬勒第九交響曲（數碼現場錄音）和理察·史特勞斯的《阿爾卑斯交響曲》便是代表作。同系列，但指揮維也納愛樂樂團的布魯克納第七、八交響曲（錄於跟柏林愛樂關係奇差之時），亦是他對於該兩曲的最佳演繹（前者亦為他最後的錄音）。由 Sony 拍製的最重要的交響作品錄影，當中沒有特別優秀之作，除了 1987 年的維也納新年音樂會，是他首次亦是最後一次於該節慶音樂會指揮[2]。

卡氏於 1989 年初死後，在古典音樂圈仍然"陰魂不散"，市場還充斥着他的唱片至今。由卡氏遺孀支持、於 1995 年開幕的卡拉揚中心（Herbert von Karajan Centrum）紀念了卡氏的一生，到了現在（卡拉揚死後 26 年，其唱片已經由值錢變成不值錢了）仍穩坐維也納市中心克恩滕內環路（Kärntner Ring）四號，足見卡氏對二戰後古典音樂影響甚鉅（以及卡氏錄音收益之豐）。

筆者最近拿了卡氏三個不同年代錄製的布拉姆斯第四交響曲作比較，分別是 1955 年愛樂者樂團的 EMI 公司錄音 [3]、1977 年柏林愛樂樂團的德國唱片公司錄音 [4]，以及 1988 年柏林愛樂樂團的德國唱片公司錄音 [5]。公道地說，雖然兩隊樂團都由卡拉揚訓練出來，而前者錄音也較後兩者早得多，但柏林愛樂的音色明顯比愛樂者樂團的優勝。但卡氏流水行雲式的演繹於 1955 年的錄音已經成形。1988 年的錄音明顯捨本逐末，每句造句都華美得很，但吹毛求疵；整體結構因過度雕琢而變得有點支離破碎，再沒有卡氏演繹著名的一體感。1977 年的錄音最恰到好處。

[1] "ORIGINAL MASTERS. Herbert von Karajan: The First Recordings", DG 477 6237.

[2] "Johann Strauss(father & son) / Josef Strauss New Year's Concert 1987. Herbert von Karajan, Wiener Philharmoniker", Sony Classical DVD 88697296089.

[3] "Brahms: Symphony No.4; Schumann: Symphony No.4. Berliner Philharmoniker; Philharmonia Orchestra; Herbert von Karajan", EMI Classics The Karajan Collection, 4 768812.

[4] "BRAHMS The Complete Symphonies, Berliner Philharmoniker, Herbert von Karajan", DG 453 0972

[5] "Johannes Brahms Complete Edition: Orchesterwerke", DG 449 6012.

誠如顧爾德所見，錄音優勢在於其容許藝術家剪輯自己的作品。運用錄音技術剪接出理想的演繹，最佳例子莫過如小提琴家海費茲1946 年灌錄的巴赫雙小提琴協奏曲[6]。這是海氏此作品三個錄音之第二個，亦是最獨特的一個，因為他要對作品演繹有全盤控制，於是便索性自己演奏雙協奏曲的兩份獨奏部分，先跟樂團與指揮合作灌錄一份獨奏部，再以該錄音作伴奏、灌錄另一部分！此技倆亦為後人所納，但海氏早於 1946 年便採用，果真具前瞻性！

6　"Bach, Mozart: Violin Concertos. Jascha Heifetz (1900-1987)"; Naxos Historical 9.111288.

§ 巴赫雙小提琴協奏曲

巴赫作品編號（BWV）1043
華倫斯坦指揮 RCA Victor 交響樂團
第一小提琴獨奏：海費茲
第二小提琴獨奏：（也是）海費茲
1946 年錄音室錄音

海費茲這個 1946 年巴赫雙小提琴協奏曲錄音，將自己演奏兩部分獨奏部的錄音合成，可以說是早期以錄音技術塑造藝術的重大（而失敗）嘗試。現在回想，也許很容易覺得概念幼稚，雙協奏曲的原意是讓兩位獨奏者作水乳交融、充滿細意配搭的演奏，如果獨奏部兩把聲音都是一樣的話，音樂又有甚麼味道呢？當然你可以說，同一位獨奏者同時"控制"獨奏部，更容易達到一個完整的演繹概念，但仔細想一想這有否可能，小提琴家發音、用弓和造句的習慣都是多年經驗累積出來的，哪可容易作出不刻意的改變？況且"跟自己的錄音合作"時，一定要將就該錄音；該錄音沒可能跟你作彈性的對答（對海費茲來說，卻也許無甚所謂，因為他以精準、技巧無縫見稱！）事實上，這個錄音聽來也許感覺"技巧完美"，但就是刻板不自然。第二小提琴每次出場時，弓法音色都與第一小提琴的一模一樣，而且是驚人的一模一樣。海氏總共錄過此曲三次，另外兩次都是跟另一位小提琴家合作的"正常"錄音。海氏這個錄音是個"天真"的突破性嘗試，還是大多出於商業考慮的噱頭，則不容易知道了。

反對不自然的音樂

當然，不是所有音樂家像顧爾德、卡拉揚和海費茲這般擁抱錄音，把錄音視為人造產物、對錄音反感及抗拒的音樂家亦不少。反對錄音最重要的一個論據是，錄音灌錄的是"不自然"的音樂，把音樂樂句片斷性修飾，並不是真音樂！況且錄音不如現場演奏，錄音室沒有聽眾，所以奏樂沒有音樂會的張力，也沒有跟聽眾的交流；錄音容許出錯，故音樂家奏樂時並非一定會全力以赴；錄音室（或空空如也的音樂廳）跟坐滿聽眾的音樂廳的音響截然不同，所以音樂家需要作出的音樂決定，例如指揮處理樂團聲部平衡都很不一樣。

但錄音早年流行時，樂團樂手的技術水平並不如現在，所以現場演奏可以有"不可饒恕"的錯。聽聽四、五十年代由譬如謝爾申、賀倫斯坦或米曹普洛斯（Dmitri Mitropoulos）[7] 等人的馬勒交響曲現場錄音，你便會知道即使是著名樂團，遇到不熟悉的作品，演奏同樣可以很粗疏，所以那時需要錄音室錄音！於是有不少音樂家取了個折衷的辦法，錄音時仿現場。把樂章一次過錄下，令音樂一氣呵成，而不是把音樂片段性地錄下。

7　"Mitropoulos Conducts Mahler", Music & Arts CD-1021.

§ 合成的馬勒大地之歌？

克倫佩勒為 EMI 公司灌錄的馬勒《大地之歌》錄音，廣受樂評高度讚賞，但它是名符其實的一個"合成錄音"，封套上竟標着由兩隊樂團演奏！[1]

那兩隊樂團分別是愛樂者樂團與新愛樂者樂團（Philharmonia Orchestra and New Philharmonia Orchestra）。正文已經交待過，其實兩隊樂團是同一隊樂團，前者遭班主解散後以新名自組成軍，請克氏繼續領導他們。所以兩隊樂團演奏同一首作品並不是問題。問題只是掛名兩隊樂團正好暴露了錄音段落於不同時間灌錄，再合併而成！

事情其實清楚不過，作品的單數樂章由男高音演唱，而雙數樂章則由女中音演唱（這錄音的獨唱者分別為英年早逝的溫特利殊 Fritz Wunderlich 與路德維 Christa Ludwig），大可分開錄音，這亦是此錄音背後的事實。一個最常見的對錄音的批評是作品——尤其是較長的作品——常常分段灌錄，即使接駁無縫，也是假的東西（所以惹來柴利比達奇（Sergiù Celibidache）那與相片偷情的名言！）。作曲家譜寫

克倫佩勒"合成"的馬勒《大地之歌》錄音，注意封套標着的兩隊其實是同一隊的演出。

作品時，構思的是完整的作品，並不是分段的。問題可能在《大地之歌》這首作品中特別明顯，作品不是，也不應該是，以兩套每套三首由管弦樂團伴奏的歌曲！即使獨唱者分段灌錄，也不應該總共花了27個月才完工，可想像期間指揮和獨唱者分別演奏過多少其他的作品！（大部分錄音即使分段灌錄，時間也應相隔不遠。）但事實是這個錄音聽起來異常一氣呵成！顯出克倫佩勒對作品的全盤掌握，從首節至末節錄音，他的演繹如何一致。

[1] "Mahler: Das Lied von der Erde. Christa Ludwig. Fritz Wunderlich. Otto Klemperer. Philharmonia Orchestra. New Philharmonia Orchestra", EMI CDC 7 472312.

跟相片偷情

　　激烈反對錄音的音樂家，一定非羅馬尼亞指揮怪傑柴利比達奇莫屬。然而，要理解柴氏反對錄音的原因，必需理解他的事業發展背景。柴氏三十多歲便已紅極一時，二戰後於該城人才凋零的情況下領導柏林愛樂樂團。福特溫格勒戰後於"去納粹過程"受審查，直至1947年5月25日才再准許與樂團公開演出，期間樂團由柴氏照顧，而福氏回歸後柴氏亦一直擔任樂團首席指揮一職至1952年，並繼續指揮樂團至1954年。那段時間，柴氏與柏林愛樂（以及倫敦愛樂和倫敦交響樂團）灌錄過一些錄音室錄音。福特溫格勒辭世時，柴氏跟樂團的關係已經很壞，難怪後來樂團選來接替福氏的是卡拉揚而不是他。

　　柴氏之後自我放逐多年，慢慢由一位高瘦英武、光芒四射的年青才俊變成一位憤世疾俗、發了福的另類性格大師。不少輿論都指出他心底裏極妒忌以錄音見稱的卡拉揚，所以才這般反對錄音，並留下"流芳百世的至理名言"：聆聽錄音就如與其時當紅的明星碧姬芭

中年之後不接受錄音的柴利比達奇的兩張現場錄音。柴氏去世後由其兒子授權發行。系列以佛教禪宗為題，反映柴氏的音樂價值觀。

杜（Bridgette Bardot）的相片偷情！他一生的事業頂峰是晚年指揮慕尼黑愛樂樂團。其時他已經建立了自己的一套成熟的音樂美學哲學，及與之相連的演奏方法：速度無絕對，因為人對聲音的感覺受場地、環境、空間等影響。（他多年來在慕尼黑大學任教音樂現象學。）柴利比達奇通過樂團不斷綵排和打磨音色，塑造了一種很"化"的風格。（柴氏亦篤信佛教禪宗，而其風格也為他的禪修所影響。）

柴氏雖然對灌錄唱片反感，但對音樂會錄影卻毫不抗拒，大概因為錄像可以較全面地捕捉音樂會的奏樂過程。柴氏極端的觀點，加上他對其他指揮和音樂家嚴苛的批評（例如稱卡拉揚為"恐怖；他不是很懂做生意，便是失聰"[8]，又指維也納愛樂樂團是一隊平庸及只能奏中強音的樂團[9]），令不少人對他很不以為然[10]。把他看成騙棍也罷、高

8　Von Umbach, K., "Eiertanz um eine Mimose", *Der Spiegel*, 45 / 1984.

9　Das nachstehend vollständig wiedergegebene Gespräch mit Sergiu Celibidache führte der Orchesterreferent des SFB, Dr. Klaus Lang, am 29.11.1974 in Stuttgart und wurde im Dezember 1974 im SFB gesendet.

　　www.gerhard-greiner.de/Interv.rtf

10　卡洛斯・克萊伯（Carlos Kleiber）於德國綜合雜誌《明鏡》（*Der Spiegel*）1989 年 5 月號撰文挖苦柴氏，題為〈在天國的阿托羅致慕尼黑的柴利比達克電信〉。筆者把其翻譯如下。阿托羅是風格跟柴氏大相逕庭的意大利名指揮托斯卡尼尼，而信中的抬頭索治奧當然是柴利比達克的名字。信中的"薯仔袋卡爾"指奧國指揮卡爾・貝姆，"薯仔袋"是柴氏給他起的花名。老卡是德國指揮卡納柏斯布殊；威咸是曾與柴氏共事的福特溫格勒，布倫諾則指德國猶太裔指揮華爾特，赫伯特則指他最討厭憎恨的卡拉揚。約瑟爸爸、沃夫崗・亞瑪蒂斯、路德維希、約翰尼斯和安東分別為海頓、莫扎特、貝多芬、布拉姆斯和布魯克納。

索治奧，你好！

我們在《明鏡》看過關於你的東西。你討厭，但是我們原諒你。

我們並沒有選擇：在這兒，寬恕被視為好規矩。薯仔袋卡爾對此有些保留，但老卡與我說服他和向他保證他具有音樂感，之後他便不再傷心。

威咸突然生硬和堅定地指出他從來沒有聽過你的名字。約瑟爸爸、沃夫崗・亞瑪蒂斯、路德維希、約翰尼斯和安東都說他們較喜歡把第二小提琴放在右邊，以及你的速度都全錯。但其實他們都不把事情看成怎麼一回事。再者，我們在這兒也不准計較雞毛蒜皮的東西。因為老闆不喜歡。

傲自負的奇才也罷，他那獨特的奏樂卻的確非同凡響。從他的錄音和錄影（真真諷刺！），我們可以猜到他的現場演繹會是多麼浩瀚和忘我，精神性會是多麼的強烈！柴氏的慕尼黑錄音，都在他死後由兒子授權 EMI 公司發行，兒子則解釋，既然父親的翻版錄音多蘿蘿，倒不如"先發制人"，以最像真的技術發行柴氏最能"交待現場音樂會氣氛"的現場錄音，以免後人根據劣質翻版錄音去衡量爸爸的藝術！怎樣也好，聽他與慕尼黑樂團的布魯兄納錄音和錄影，都沒可能不感受到柴氏奏樂的強烈感染力。

住在隔鄰的一位老禪師說你對禪宗佛教的理解是徹頭徹尾的錯。布倫諾聽了你偉論的一半後便已笑個半死。我懷疑他心底裏很同意你對我和對卡爾的看法。或者你可以換換口味，說一些他的壞話？不然的話他會覺得被排擠。

很對不起，但我要跟你說我們在這兒都非常為赫伯特着迷。是的，指揮家們甚至都有點妒忌他。我們都熱切期待十五、二十年後衷心歡迎他。可憾你不會與他一起。但據說你會到的地方，事物會更理想，下面那兒的管弦樂團會不停地排練。他們甚至乎會偶爾畜意犯一些小錯，讓你可以永遠糾正他們。

索治奧，我肯定你會喜歡那種環境。在高高的這兒，天使通過眼神接觸直接了解作曲家。我們當指揮家的只需細聽。只有天知道我如何上來這兒。

玩得開心點！懇切向你祝好

阿托羅

第六章
錄音推動音樂潮流

二戰前後，通行的巴羅克及古典時期的音樂作品演繹模式，是採用大樂團編制的後浪漫派演繹：色彩濃烈、聲音宏偉、速度自由有彈性。畢瀞浩瀚澎湃的韓德爾《彌賽亞》可説是表表者，但倘若要選更具代表性的錄音，筆者會挑匈牙利指揮聖卡爾（Eugen Szenkar）[1] 於 1950 年現場演奏的韓德爾大協奏曲作品編號六、第十二號 [2]。後浪漫派的巴羅克和古典作品演繹習慣，是用鋼琴演奏古鍵琴部分，在上述的演奏中，聖卡爾親自演奏協奏曲的低音伴奏部（basso continuo），而豪邁華麗的演奏縱使不符現代流行的 "原汁演繹"（authentic performances）標準，但奏樂的音樂感比任何原汁演繹都要強！採用後浪漫時期樂團規模演奏較早期作品，至今仍然可見，但像聖卡爾般自由奔放、隨心所欲地奏樂，則恐怕再也找不到了！

以大樂團演奏巴羅克和古典作品的風氣，於二戰後慢慢開始衰落。1958 年，本來為倫敦交響樂團小提琴手的馬連拿爵士（Sir Neville Marriner）因為不滿這種巴羅克音樂演奏模式，於是 "另起爐灶"，攏絡同僚自組聖馬田學院室樂團，以採用現代樂器的室樂編制演奏巴羅克音樂，

1　聖卡爾是位被遺忘的偉大指揮。他是首位於德國指揮馬勒交響曲全集之指揮。浦羅哥菲夫著名的作品《彼得與狼》，本來是作曲家寫來娛樂兒子的鋼琴作品，提議把作品配器出版的正是聖卡爾。

2　"Portrait of Eugen Szenkar (1891-1977)", Tahra TAH 423.

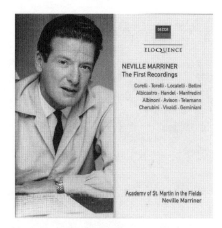

匈牙利指揮聖卡爾浪漫浩瀚的韓德爾大協奏曲錄音，是以浪漫風格演出巴羅克時期作品的表表者。

馬連拿與聖馬田學院室樂團的早期錄音。以室樂團規模演奏巴羅克時期作品，教習慣了大樂團奏樂的聽眾耳目一新，為二十世紀下半葉之初的潮流，但馬氏跟樂團要待他們的韋華第《四季》小提琴協奏曲錄音發行之後才大紅大紫。

並以造句清新、演繹簡單直接見稱。但馬連拿等"室樂主義"者興起，原因除了美學學理之外，更重要的是錄音市場。馬氏與其樂團活躍初年，並不怎麼受歡迎。令他們一炮而紅的，是 1969 年的韋華第《四季協奏曲》(*Le Quattro Stagioni / The Four Seasons*) 錄音。馬氏的演繹模式極適合錄音，相比之下，後浪漫演繹模式錄音則聽來臃腫混濁。乾淨利落、清麗可人的巴羅克奏樂，初出現時當然教人耳目一新，亦令入重新對巴羅克音樂產生興趣。《四季協奏曲》於近半世紀這般流行，馬連拿的錄音功不可沒。（另一隊以灌錄《四季協奏曲》揚名的意大利羅馬的 I Musici 樂團，第一個《四季協奏曲》錄音竟比馬氏的早了 14 年 [3]。也許馬氏的錄音影響力更大，因為出自英語語系社會，又或者因為當時英國的大樂團管弦樂風氣更廣，所以新風格更矚目。但 I Musici 的錄音（不只是《四季》）卻跟馬連拿的錄音同樣暢銷，且其韋華第錄音曲目更廣。到了 1983 年 1 月，馬連拿的聖馬田學院室樂團所有錄音的全球銷量，已達驚人的一千萬張！

3　"I Musici: Vivaldi Le Quattro Stagioni, Felix AYO. First Recording by I Musici", Philips Legendary Classics 422 1392.

§ 以錄音成名的《四季》

韋華第的《四季》小提琴協奏曲，是最流行的古典音樂作品，但只是在最近數十年才流行！說其是一首以錄音成名的作品，實在恰當之極。

最出名的《四季》錄音，非馬連拿跟聖馬田學院室樂團憑其一炮而紅的 1969 年錄音莫屬。錄音賣座之處，在於其簡潔明快，亦令作品成為古典音樂中的流行作品。但馬氏之前的《四季》也饒有味道：

摩連拿利（Bernardino Molinari）與意大利羅馬國立聖切切莉亞學院樂團（Orchestra dell'Accademia Nazionale di Santa Cecilia）三十年代的首個錄音[1]，雖然使用大樂團編制，亦使用古鍵琴，但其浪漫、大情大性的搶

板，風味感人。西班牙小提琴家阿育（Felix Ayo）的五十年代羅馬音樂家樂團錄音，跟馬氏同樣簡潔雅麗。自八、九十年代起，《四季》錄音卻轉而突顯獨奏者。矚目的包括形象前衛的英國小提琴家尼吉・甘迺迪（Nigel Kennedy）與英格蘭室樂團的錄音[2]，以及由四位頂尖猶太小提琴家帕爾曼（Itzhak Perlman）、明茲（Shlomo Mintz）、蘇加曼（Pinchas Zukerman）和史頓（Isaac Stern）"每人負責演奏一季"、由梅塔指揮以色列愛樂樂團伴奏的版本[3]。

[1] "1937: 2010 Dagli archivi: From the archives. Orchestra dell'Accademia Nazionale di Santa Cecilia", Accademia Nazionale di Santa Cecilia Fondazione.

[2] "Vivaldi: The Four Seasons. Nigel Kennedy. EMI Classics 5 562522.

[3] "Antonio Vivaldi: Le Quattro Stagioni. Stern, Zukerman, Mintz, Perlman. Israel Philharmonic Orchestra, Zubin Mehta", DG 419 2142.

到了八十年代，"室樂主義"又漸漸式微，取而代之的則是所謂"原汁演繹"學派（authentic school / historically informed performing style）。"後浪用前前浪推前浪"，此派旨在以作曲家時代的演奏模式上演巴羅克以及後期的作品，包括運用該時代的樂器。換言之，對於這羣更着重學究的音樂家來說，馬連拿等人的演繹風格還不夠理想。此派演繹古典及浪漫時期作品的影響，比演繹巴羅克作品的影響更大。此學派的先鋒如阿儂顧（Nikolaus Harnoncourt）、布魯根（Frans Brüggen）、賈丁納（John Eliot Gardiner）與諾寧頓（Roger Norrington）等指揮於八、九十年代灌錄貝多芬交響曲全集[4]，推出時極為流行，正好為有點停滯不前的管弦樂演奏發展打了支強心針。

4　"Beethoven Harnoncourt 9 Symphonies: The Chamber Orchesta of Europe", Teldec 2292-46452-2; "Beethoven Complete Symphonies, Violin, Promotheus. Thomas Zehetmair, Orchestra of the 18th Century, Frans Brüggen", DeccaCollectors Edition 478 7436; "BEETHOVEN: The Symphonies. Orchestre Révolutionnaire et Romantique, John Eliot Gardiner", DG Archiv Collectors Edition, 477 8643; "Beethoven Symphonies 1-9, Overtures. Roger Norrington. The London Classical Players", Virgin Classics 5 619432.

§《彌賽亞》錄音見證演唱規模的改變

　　韓德爾的《彌賽亞》(*Messiah*) 當然是一首家傳户曉之作（最低限度，它的《阿利路亞大合唱》(*Hallelujah Chorus*) 一定是！），它的錄音史也見證了近百年來其不同演繹模式的興衰。

　　英國常常被人訕笑，自巴羅克時代的浦賽爾 (Henry Purcell) 起，作曲都要靠外人。韓德爾雖譜有不少英文合唱作品，但他終究是位德國移民。英國雖自貝多芬年代已經有倫敦愛樂協會 (Philharmonic Society of London；之後成為皇家愛樂協會 Royal Philharmonic Society，而貝多芬第九交響曲更是其委約作)，但當時足以傳世的盛行作品都出自歐陸作曲家，如孟德爾頌和德伏扎克之作。浦氏之後，重要的英國作曲家要待至後浪漫時期才出現：艾爾加是也。

　　英國人一直有其合唱傳統，而《彌賽亞》更是深受歡迎之作，演唱規模越來越"大陣仗"，合唱團竟可達數千人！（現在於倫敦的皇家阿爾拔音樂廳 Royal Albert Hall，由幾百人大合唱團上演的演出仍不鮮）1926 年於倫敦水晶宮 (Crystal Palace)[1] 舉行的韓德爾節，上演《彌賽亞》一曲，由逍遙音樂會之指揮活特爵士 (Sir Henry Wood) 指揮，樂師加合唱團總共3500 人！從選段錄音[2] 聽得出這般"大製作"的廣闊浩瀚；不只是聲效，還有氛圍。

　　龐大的演繹，需要作品相應的"改裝"加大，不然的話，怎能撐得起過千人的合唱團？畢潯爵士 (Sir Thomas Beecham) 於 1959 年指揮皇家愛樂團錄音[3]，運用了另一位指揮家古森斯爵士 (Sir Eugene Goossens) 的擴充管弦樂配器 (orchestration)，效果煞是雄偉。大規模、交響化的演繹有着振壯有力、清楚有序的造句；"加料"的圓號、木管旋律段異常有趣。速度也具彈性，例如 "And he shall purify" 一段的結尾有着誇張的拖慢，交響樂團版本可以這樣做，甚至要這樣做才有味道。畢潯自己亦為唱片發行撰文，交待

此曲的演繹傳統，指水晶宮的大規模演繹模式開始被"極少規模"的演繹所取代（對，小規模演奏那時已經開始了），但他覺得在二、三千人的音樂廳內演奏此曲，必須運用規模足夠的樂團和合唱團。

五、六十年代有另外數個《彌賽亞》的"大陣仗"錄音，作品亦是英國指揮的恩物（例如堡特 Adrian Boult [4] 及年青的哥連·戴維斯 Colin Davis [5] 便有錄音，但他們也許不及德國指揮克倫佩勒領導他的愛樂者樂團演繹 [6] 的交響味道強烈！），但馬連拿及其聖馬田學院室樂團 1976 年 Decca 錄音 [7] 的出現，是一個重要的轉捩點。首先它採用一個較早的作品版本（1743 年的"倫敦"版本，引起作品版本的學究般討論），其次它的規模不大，跟交響化的演繹相映其趣。之後的"小規模"

演繹錄音便如雨後春筍，有的更以古樂器演出（如阿儂顧的版本 [8]）。小貓三四隻的古樂室樂團演奏，音色更透徹、更能聽得出聲部之間的關係，但感覺當然有點清與寡。現在《彌賽亞》雖然仍是深受歡迎的作品，但卻沒有甚麼演繹模式新鮮的錄音發行了，還有甚麼空間作合理的演繹變化呢？

[1] 坐落南倫敦的一座玻璃大殿，用以舉行大型活動如展覽等，於 1936 年燒毀。

[2] "Sir George Grove 1820-1900- The Crystal Palace 1851-1936", Symposium 1251.

[3] "Sir Thomas Beecham: Handel Messiah", RCA Gold Seal 09026-61266-2.

[4] "Handel: Messiah, Complete Recording"（1954 年錄音），Belart 461 6292; "Handel: Messiah" (1961), DECCA 433 0332 或 Newton Classics 8802032（1961 年錄音）。

[5] "Handel: Messiah", Philips Duo 438 3562.

[6] "Handel: Messiah", EMI Klemperer Edition 7 63621 2.

[7] "Handel: Messiah", Decca Double 444 8242.

[8] "Georg Friedrich Händel: Messiah", Teldec Das Alte Werk 9031-77615-2.

有利錄音的音色

錄音除了間接改變了巴
羅克音樂演繹的潮流，也改變
了管弦樂團演繹的潮流。最
明顯的例子是八十年代意大利
指揮穆堤（Riccardo Muti）上
任美國費城樂團（Philadelphia
Orchestra）音樂總監，接替執掌
樂團長達半世紀的匈牙利裔指
揮奧曼第（Eugene Ormandy）。
費城樂團歷史上一直以華麗的

美國費城樂團在音樂總監奧曼第帶領下錄製的
弦樂作品錄音。封套標榜"華美、浪漫的費城
樂團弦樂組"。

樂聲出名，弦樂組聲音尤為豐厚。為樂團奠定這特色的，除了早年的
史托高夫斯基之外，最重要的便是奧曼第。奧氏跟費城樂團灌錄了大
量錄音，不管是哪位作曲家的作品，都以"肥美"的樂聲見稱。穆堤
一上任，便把樂團的聲音改頭換面。拆掉了肥美的弦樂組，令樂團更
能靈活地因應不同作品的需要奏樂，而不是用千篇一律的聲音演奏不
同的作品。（穆堤對奧曼第這看法，亦很適用於卡拉揚呢！）穆堤也
許有他的道理，但後世都覺得他摧毀了偉大和獨特的"費城之聲"。
無可否認的是，穆堤棒下較彈性、乾爽和有活力的樂團"脫脂"樂聲，
在錄音聽來更吸引！"樂團都應能奏出不同音樂傳統的神髓"這願
景，當然是第一部分談論過的"國際化"的例子，但這兒的重點是，
錄音市場促進了樂聲的"國際化"——又是錢作怪。（六十年代之前，
法國樂團有獨特的聲音，例如"嗚嗚聲"的管樂；但樂器不久也被"國
際化"了。）

宗教音樂變潮流

錄音推動潮流的另一個好例子，是九十年代初 EMI 唱片公司發行的一套暱稱為 "三個和尚" 雙 CD [5]。發行其實取自舊錄音，是七、八十年代西班牙保高士省施洛斯聖多鳴高本篤修道院（Monasterio Benedictino de Santo Domingo de Silos）男僧清唱的中世紀格雷戈里聖歌（*Gregorian Chant*）。但這套唱

《三個和尚》，中世紀格雷戈里聖歌錄音集。這不是新的錄音，但包裝後竟成為該年最暢銷的錄音發行，可見廣告之厲害，及如何影響聽樂口味。

片一推出，一時人手一套，是該年最暢銷和合潮流的古典音樂錄音。格雷戈里聖歌的誦唱傳統於天主教教會內其實一直沒有中斷（遠至巴西第二大城市聖保羅 São Paulo 的聖本篤修道院教堂，每逢星期天還是會唱格雷戈里聖歌），但中世紀音樂竟化為時尚，包裝竟然成為文化的重要因素。

踏入二十一世紀，古典音樂最流行一些 "主題發行"，所載作品環繞指定的一個惹人興趣的新鮮主題，如：巴西鋼琴家費拉爾（Nelson Freire）的《巴西風：魏拉·羅伯士及其友人》（*Brasiliero: Villa-Lobos and Friends*）[6]；為了捧紅委內瑞拉指揮杜達美（Gustavo Dudamel）及其領導的施蒙·波利華年青樂團（Orquesta Sinfónica Simón Bolívar）而推

5 "Canto Gregoriano: Original International Bestseller"，EMI Classics CMS 5 65217 2。最近才知道該暱稱出自一友人手筆，友人名字出現於鳴謝列。

6 "Nelson Freire: Brasileiro, Villa-Lobos & Friends"，Decca 478 3533.

出的《節慶》(*Fiesta*)[7]，內載南美洲管弦音樂；格魯吉亞女小提琴家芭提雅絲維莉（Lisa Batiashvili）題為《時光的回音》(*Echoes of Time*)[8] 的蕭斯達柯維契等人的小提琴作品集；甚至是 "馬勒與 1875 年依拿華的軍隊音樂"(*Gustav Mahler and Military Music in Jihlava 1875*[9]，依拿華是馬勒的出生地，馬勒不少作品受他年少時聽到的軍隊音樂影響）。不少主題發行更是 "跨界"(crossover)錄音，不只停留在純古典音樂的範疇，如科隆古樂團（Concerto Köln）與土耳其沙班特樂團（Sarband）合作的《東方之夢》(*Dream of the Orient*)，載有一些冠上 "東方之風"（尤其是跟歐洲文化來往甚密的土耳其）的歐洲作品以及相關的土耳其作品[10]；美籍華裔大提琴家馬友友（Yo-Yo Ma）的《絲綢之路》(*Silk Road*)計劃[11] 等。這些錄音，都會為推廣作品帶來潮流。但新潮流只屬短暫性，新鮮感一過去，一切便打回原形了，況且主題發行所收錄的大部分是作曲家一組或一系列作品裏的個別選號。

有的發行更以演奏家的某場演奏會作招徠，如德國長青女小提琴家慕特（Anne-Sophie Mutter）的《柏林獨奏會》(*The Berlin Recital*)[12]，或者是拉脫維亞小提琴家克藍瑪（Gidon Kremer）跟阿根廷女鋼琴家艾格莉殊（Martha Argerich）的《柏林獨奏會》(*The Berlin Recital*)[13]。荷蘭飛利浦公司曾長年發行一張題為《1958 年索菲亞獨奏會》(*The Sofia*

7　"Fiesta: Simón Bolívar Youth Orchestra of Venezuela, Gustavo Dudamel"，DG 477 7457.

8　"Lisa Batiashvili: Echoes of Time"，DG 477 9299.

9　"Gustav Mahler and Military Music in Jihlava 1875"，Arco Diva UP 0129-2 131.

10　"Concerto Köln, Sarband: dream of the orient"，DG Archiv Produktion 474 193-2.

11　"Traditions and Transformations: Sounds of Silk Road Chicago. Chicago Symphony Orchestra, Silk Road Ensemble. Yo-Yo-Ma / Wu Man/ Miguel Harth-Bedoya/Alan Gilbert"，CSO Resound 901 801.

12　"Anne-Sophie Mutter: The Berlin Recital. Brahms, Debussy, Franck, Mozart"，DG 445 826-2.

13　"Gidon Kremer, Martha Argerich: The Berlin Recital. Schumann & Bartók"，EMI Classics 6 933992.

兩張“主題發行”，唱片並不是以作曲家或作品系列作單位，而是以貫穿選曲的主題為單位。

Recital 1958）錄音，載有蘇聯鋼琴大師歷赫特（Sviatoslav Richter）於保加利亞首都的一場墨索斯基《圖畫展覽會》及其他曲目的演奏，是有名極了的一張唱片 [14]。但那時候，歷氏的演奏和錄音於西方極難聽得到，容易買得到的東歐錄音亦很少，故該張唱片有它的歷史意義和獨特價值。還是一句，物以罕為貴，現時的甚麼甚麼演奏會發行，已經沒有太大意思了。

一個不賺錢的錄音計劃

　　也許錄音史上一個有真正文化意義的錄音計劃，是笛卡唱片公司於八十年代末開拓的《頹廢音樂》（*Entartete Musik*）系列 [15]。二戰時，不符合納粹黨理念的作品（如爵士樂和猶太甚至其他音樂家所譜寫的新派作品）都被標籤為“頹廢音樂”，被納粹黨禁止演出。上述龐大的錄音計劃，目的便是推廣這些作品中最出色的，從而“平反”那羣

14　“Sviatoslav Richter: The Sofia Recital 1958”, Philips 464 7342.
15　http://jewishquarterly.org/2009/12/entartete-musik-2/

因二戰而事業被打斷，甚至命喪集中營的作曲家。錄音計劃當然不是賺錢項目，故此系列很快便消失了。但系列總算撒了點文化種子，起碼被選錄的作品或多或少會受人注意吧（2011 年，當時的港樂總監迪華特在香港首演森連斯基（Alexander von Zemlinsky）的《抒情交響曲》（*Lyrische Symphonie*）。此作近十多年來可算流行起來，也許跟《頹廢音樂》系列一早便發行森氏的作品（並不只這首交響曲）有關）。

新意錄音

頹廢音樂系列的商業失敗，在於現代聽眾的"懶惰"。前衛音樂（即使已前衛了數十年！）並不容易欣賞，若無足夠的精力，聽眾很快便會喪失興趣；歷史已不幸地把那羣倒霉的作曲家困在他們的年代，他們與他們的音樂再無辦法重投主流了。但"拓展新曲目"的空間還是有的。笛卡公司近二十年來一直斷斷續續地為旗下指揮沙伊（Riccardo Chailly）發行《發現系列》（Discovery Series）[16] 唱片，載着孟德爾頌、威爾第、羅西尼、普契尼等著名作曲家的罕見作品（如長被遺忘和首稿作品）錄音。當然你可以問，這些作品究竟有多少價值？它們幾乎所有都不是作曲家成熟的作品，學究有餘、藝術不足。偶聽錄音可能會覺得有點新鮮，但聽現場演出卻不甚吸引了。回想一些高調的學究發行，如不少的交響曲草稿新完成版或草稿演奏版，包括柴可夫斯基的"第七交響曲"[17]、貝多芬的"第十交響曲"[18]、馬勒的"第十

16　如 "Rossini Discoveries, Chailly", Decca 470 2982; "Puccini Discoveries, Chailly", Decca 475 3202; "Mendelssohn Endelssohn Discoveries, Chailly", Decca 478 1525.

17　"Word Première Recording Tchaikovsky: Symphony No.7 in E-Flat Major. The Philadelphia Orchestra, Eugene Orchestra, Eugene Ormandy, Conductor", Sony Classical Japan SICC 1208-9.

18　"World Premiere Beethoven Symphony No.10, London Symphony Orchestra, Wyn Morris: Conductor", IMP PCD 911.

意大利指揮沙伊跟笛卡唱片公司灌錄的
《發現系列》其中三張，旨在推廣著名作
曲家鮮為人知的作品。

交響曲"[19] 和布魯克納連終章的"第九交響曲"，[20] 好像只有馬勒的第十

交響曲才能打入標準曲目範疇。

19　如"First Complete Recording: Mahler Symphony No.10 Performing Version by Deryck Cooke.
　　Eugene Ormandy, The Philadelphia Orchestra"，Sony Classical Great Performers 82876 78742
　　2；"Mahler: Symphony No.10 Revised Performing Version (1997) B Reno Mazzetti, Jr., Jesús
　　López-Cobos, Cincinnati Symphony Orchestra"，Telarc CD-80565；"Mahler: Symphony No.10
　　Orchestrated and completed by Clinton A. Carpenter. Dallas Symphony Orchestra; Andrew Litton,
　　Conductor"，Delos DE 3295.

20　如"Bruckner 9 Four Movement Version. Berliner Philharmoniker, Simon Rattle"，EMI 9 52969
　　2；"Anton Bruckner Symphony No. 9 with the documentation of the Finale Segment, Nikolaus
　　Harnoncourt Wiener Philharmoniker"，RCA Red Seal 82876 543322；"Bruckner The Complete
　　Symphonies; Sinfonieorchester Aachen, Marcus Bosch"，Coviello Classics COV 31215。

§ 被完成交響曲

現任柏林愛樂樂團音樂總監西蒙・歷圖，於 1980 年指揮英國南部地方樂團伯恩茅斯交響樂團（Bournemouth Symphony Orchestra），灌錄由音樂學者達力・曲克（Deryck Cooke）完譜的馬勒第十交響曲。它是該作首個廣為流通的錄音，對推廣起了重要作用，亦可謂歷圖年紀輕輕、天才橫溢的成名作，而馬勒第十已成為正規曲目。歷圖於 2012 年再獻新猷，和柏林愛樂演奏布魯克納第九交響曲之四樂章版本，現場錄音並由 EMI 唱片公司發行。布氏留下了不少作品終章草稿，不同的音樂學家亦斷斷續續嘗試將之組織起來，最新版直至 2011 年才完成。新版音樂聽下來是多麼的布魯克納，絲毫沒有牽強之感。

錄音跟推廣學究的"被完成交響曲"（即交響曲草稿新完成版或草稿演奏版）關係密切。除了馬勒第十和布魯克納連終章的第九交響曲之外，還有不曾流行的柴可夫斯基的第七交響曲、貝多芬的第十交響曲和舒伯特多首交響曲（但第八號《未完成交響曲》卻從未被完成，因為事實上舒伯特自己並沒有留下餘下樂章的重要草稿！）。

費城樂團音樂總監奧曼第是位灌錄"被完成交響曲"的先驅，於 1962 年灌錄柴可夫斯基的第七交響曲，又於三年後灌錄曲克版馬勒第十的最初版本。但"被完成"的交響曲，大多不為主流音樂家所接受。不少指揮對這類作品嗤之以鼻，例如一位以指揮馬勒尤為見稱的指揮曾經對筆者解釋為何自己不指揮馬勒第十："馬勒不是已經留下了九首那麼動聽、完整的交響曲了嗎？"言下之意，得到作曲家首肯的作品才是真貨，其他一切管他作甚。

現代人對"被完成"交響曲感興趣，實為一個有趣的文化現象，就是音樂上"求真"的精神。因為教育模式、大社會之思想取向不同，以及資訊科技發達等等，現代音樂家比任何一個年代的音樂家都更加"學究"，致力通過研

究音樂背景去了解作曲家究竟希望通過作品來表達哪些感情和思想，好使自己能為作品作最客觀的演繹。即使是上一世紀的音樂家，演繹的"主觀性"也一定較現在強。"被完成"交響曲的出現，便是學究思想的產物，討論如果作曲家不那麼快辭世的話，下一首作品便會是怎樣的。可是，作曲家如果還在生的話，會否更改自己草稿中的意念，誰也說不定。所以馬勒第十、布魯克納第九等作品，是否作曲家的意思，並不是十分有意思的問題。無可否認，它們某程度上的確可以反映作曲家的心路歷程，影響我們對作曲家及其作品的理解。例如歷圖的四樂章布魯克納第九錄音，令我們質疑對該作的既定思維。大多指揮演繹此作時，都把這首未完成的交響曲中末尾的慢板放得長長，予人"離世超脫"之感，但交響曲"被完成"後，還有個終章作結，故第三章"離世超脫"行不通了，其他兩個樂章的比例亦需改變。

四張 "被完成交響曲" 的錄音。由上至下為：布魯克納第九交響曲、馬勒第十交響曲（較少流行的卡本特 Clinton A. Carpenter 完成版本）、貝多芬第十交響曲和柴可夫斯基第七交響曲。

新意發行

　　“新意發行”之中，也許以管弦音樂的“濃縮改編”錄音最為有趣。錄音或音樂未必有趣，但這些錄音的發行肯定是有趣極的文化現象。十九世紀起，管弦音樂規模越來越大，但大樂團並不容易找來，亦不會隨便上演不熟悉的作品，尤其是新作品。於是便有所謂“鋼琴濃縮版本”（piano reduction）的出現。為了能聽得到某些很難有機會上演，或甚至從未上演過的作品，音樂家改編作品只給一至兩位鋼琴家演奏。（事實上，德伏扎克著名的《斯拉夫舞曲》最初也“只是”譜給“鋼琴四手”，即兩位鋼琴家合奏一台鋼琴，由此可見鋼琴版本的流行。）“濃縮版本”有時也寫給室樂組合。故此這些把聲部“夾埋”的濃縮版本是逼不得已的原作替代品，目的是令作品更廣為人識。現在這些“濃縮版本”的錄音卻開始流行（最少越出越多），只因錄音市場發行氾濫，原作的錄音太多而要找新的東西推出，豈不諷刺之極！

§ 船堅砲利的柴可夫斯基 《1812》序曲

鐸拉提指揮明比亞波利斯交響樂團為美國唱片公司 Mercury 灌錄的柴可夫斯基《1812》序曲，是錄音史上最矚目的古典音樂錄音之一[1]（正確一點說是之二，他與此團總共為 Mercury 錄過兩回，只不過首回是單聲道錄音，而一般提起的都是 1958 年的雙聲道錄音）。它有何吸引之處？答案是作品的"大砲"部分利用真的大砲"演奏"，而鐘聲則來自紐約河畔教堂（Riverside Church）的鐘琴。採用的大砲更是一支拿破崙年代的 1775 年法國銅製大砲。這首作品在音樂廳演出時，"大砲"部分都由敲擊樂器取而演奏之，效果當然沒有這個錄音般過癮。但這個過癮的錄音當然是個合成品，大砲聲和鐘聲於紐約兩處灌錄，而樂團的演奏則在明城灌錄。所以三把不同的聲音需要優秀的混聲平衡，相當考功夫。但結果成就了無一發燒音響迷不嚮往的經典。它不是錄音目錄內唯一一個用真大砲的錄音（譬如羅尼馬亞指揮蕭維斯卓利（Constantin Silvestri），在八年之後便指揮伯恩茅斯交響樂團為 EMI 公司作另一出色的"附大砲"錄音[2]），但它也許是第一個充分利用錄音技術來"提升"古典音樂的錄音之一。

[1] "Tchaikovsky, 1812 Festival Overture, Op.49, Capriccio Italien; Beethoven Wellington's Victory", Decca Originals 475 8508.

[2] "Tchaikovsky, 1812 Overture, Capriccio Italien, Eugene Onegin — Polonaise; Saint-Saëns Danse Macabre; Sibelius Finlandia; Dukas the Sorcerer's Appentice; Ravel Pavane Pour Une Infante Défunte", Royal Classics ROY 6422.

§ "濃縮版本" 與其他作品改編

匈牙利鋼琴家與作曲家李斯特是首位"作品濃縮大師",把不少管弦作品以及其他作品濃縮給他的樂器鋼琴演奏用。他的濃縮改編精妙得宜,充分利用了鋼琴所容許的音色可能性,把作曲家原來的意念表達得淋漓盡致。他改編的貝多芬交響曲全集[1],無可否認是經典之作;華格納歌劇的選段改編亦不賴[2]。除了這些管弦作品的改編之外,他更大量改編舒伯特的藝術歌曲,包括最後的鉅作《冬之旅》(*Die Winterreise*)。這些改篇,現在當然有有組織的錄音系列發行,但公開演奏的次數少之又少。

鋼琴濃縮版當然不是李斯特的專利。不少作曲家也曾為自己已完稿的管弦作品作濃縮版,例如布拉姆斯便把自己的第一鋼琴協奏曲以及《悲劇》序曲濃縮成鋼琴四手版本[3],而奧夫亦曾把自己於納粹德國統治時首演的代表作《布蘭詩歌》(*Carmina Burana*)改編給雙鋼琴、敲擊樂、獨唱者與合唱團演奏[4]。除了作曲家自己改編之外,特別敬重作曲家的學生、友人與後人都會作改編。最出名的例子當然是馬勒為布魯克納第三交響曲改編給鋼琴四手演奏[5],而自己的第一、二、六和七號交響曲則分別被門生兼指揮家華爾特(Bruno Walter)[6]、年紀相若的友人伯恩(Hermann Behn)[7]、華爾特(華氏版本沒有歌唱家和合唱團)[8]、曾跟馬勒太太婚前談情的作曲家森連斯基(Alexander von Zemlinsky)[9]和意大利作曲家卡西拿(Alfredo Casella)[10]改編為鋼琴四手。(為何老是鋼琴四手?因為可奏出更多聲部!)這更顯得只編給鋼琴兩手(即只一人彈)的李斯特的貝多芬改編厲害,但當然你大可以說貝氏交響曲沒馬勒作品般複雜。

濃縮版亦不一定改給鋼琴,大前提是"人多變人少"。貝多芬時期便已有其第一和第八交響曲的弦樂五重奏版[11]和第二交響曲的鋼琴、小提琴及大提琴版[12],只是改編者身分不詳。馬勒的室

六張濃縮或改編作品錄音。左上起順時針為：貝多芬第二交響曲的鋼琴三重奏版錄音、貝多芬第一、八交響曲的濃縮版和《悲愴》鋼琴奏鳴曲的擴充版錄音、馬勒第六、七交響曲的鋼琴四手版錄音、李斯特為華格納歌劇選段作的鋼琴改編錄音、布魯克納第三交響曲的鋼琴四手版錄音、馬勒第四交響曲和《旅人之歌》的室樂版錄音。

樂團版本《大地之歌》由弟子荀貝格安排[13]，而荀貝格的友人史坦（Erwin Stein）則作第四交響曲的室樂版改編[14]。布魯克納的第七交響曲也有室樂版本，由史坦、作曲家艾斯拿（Hanns Eisler）和之後活躍英國的指揮蘭克姆（Karl Rankl）改編[15]。

除了歷史上方便上演而把作品濃縮之外，"濃縮"也可以是音樂家對自己樂器表達能力的探索。立即想到的是管風琴版的馬勒第五[16]和布魯克納第八交響曲[17]。用管風琴演奏布魯克納和馬勒宏偉的作品，並沒有"現實需要"，尤其是現在，有誰會走到教堂去聽人以管風琴演奏標準管弦樂作品曲目？（筆者倒試過一次，並發誓不會再去聽類似的東西！）管風琴濃縮作品，出於管風琴家對自己樂器的忠心和愛護，想利用聲效可能性廣闊的管風琴去展示作品。但改編並不只限於濃縮，也可以"放大"原作。馬勒為舒伯特《死與少女》四重奏[18]、指揮希臘指揮家米曹普洛斯為貝多芬弦樂四重奏作品編號

一三一[19]、伯恩斯坦為貝多芬弦樂四重奏作品編號一三五[20]，以及指揮舍爾（George Szell）為史麥塔納第一弦樂四重奏《我的一生》[21]都曾經改編給弦樂團演奏。然而，最有名的"放大"一定是拉威爾把墨索斯基《圖畫展覽會》配器給管弦樂團演出！拉氏的創舉，引發後來無數的音樂家和作曲家的無限想像力：《圖畫展覽會》的管弦樂改編多如繁星[22]，竟也有室樂版本[23]。其中一個改編出自怪傑指揮史托高夫斯基之手，史氏可謂"管弦改編"的能手。鋼琴作品的改編，不限於《圖畫展覽會》和史氏改編的鋼琴小品，貝多芬的第八和第二十九號鋼琴奏鳴曲（《悲愴》和《大鍵琴》）分別有弦樂五重奏版本[24]和管弦樂團版本[25]（後者由跟拉威爾當代的指揮溫嘉特納（Felix Weingartner）譜成）。

最後還有"換另一樂器"的改編。有些樂器（例如中提琴和豎琴）的演奏曲目範疇並不廣闊，他們的獨奏家往往熱衷於拓展自己的曲目，故改編寫給相

類樂器的作品為己用。舒伯特寫給古琶琴、現常以大提琴演奏的《琶音琴奏鳴曲》(*Arpeggione Sonata*) 中提琴版[26]，以及羅積高的《阿蘭胡斯》結他協奏曲 (*Concierto de Aranjuez*) 豎琴版[27]，便是兩個好例子。最流行的改編作品，卻可能是舒伯特偉大的藝術歌集《冬之旅》。《冬之旅》的音樂材料，感情豐富之極，所以也許可以"承受"各式各樣樂器和樂器組合的改編。而不同器樂家都希望嘗試以自己的樂器做到獨唱部分的多愁善感，當然成功與否則是另一回事！筆者聽過作品的中提琴加鋼琴版本[28]、單簧管加鋼琴版本[29]，以及男高音加結他二重奏版本[30]。較大型的版本也有，譬如：男高音加弦樂四重奏[31]和男高音加管樂團手風琴[32]，但最有創意的一定非德國指揮家辛特 (Hans Zender) 的二次創作[33]莫屬。辛特取了歌集每首歌曲的意念，以現代音樂語言拼合舒伯特本身的音樂，把故事主人翁的心路歷程赤裸裸地表演出來，很有時代感和創意。

上述的作品改編，全都有唱片錄音。但只為了方便演出的濃縮改編，錄音只不過純粹出於"學究興趣"、並無實質意義，反而其他種類的改編，有些卻饒有趣味，偶一作為調劑，也算可人。二十年前，美國的 RCA 公司便想到把一些有名而旋律深入民心的作品，例如拉威爾的《波萊羅》舞曲 (*Bolero*)[34] 和帕克貝爾 (Johann Pachelbel) 的《D 大調卡農曲與基格曲》(*Canon and Gigue in D*)[35] 的不同改編版本集合起來，以"最潮的" (Greatest Hits) 為題發行，用近似流行音樂的方法推廣這些理論上百聽不厭的作品！

然而，似乎沒有甚麼改編可以取代原作，流行極了的拉威爾《圖畫展覽會》，也許不能只是一個極罕有的例子，為管弦音樂範疇添加了一首色彩繽紛的曲目！古典音樂的"古典"，也在於以"原來文本" (原作) 為本位。

[1] 例如 "Beethoven / Liszt Symphonies Nos.1-9; Cyprien Katsaris", Teldec Classics 2564 60865-2。

[2] "Ferenc Liszt, Wagner Transcriptions. Endre Hegedüs", Hungoroton Classic HCD 31743-44.

[3] "Johannes Brahms: Tragische

Overtüre op.81, Klavierkonzert d-moll op.15, Arrangements for piano four hands by the composer. Lilya Zilberstein and Cord Garben", "Hänssler Classics 93075

4 "Carl Orff Carmina Burana: Version Pour Deux Pianos et Percussion. Jean Balet, Mayumi Kameda, Bernard Heritier", Cascavelle VEL3114.

5 "Anton Bruckner Symphony No.3, Arranged by Gustav Mahler. Piano Duo Zenker. Trenker", Musikproduktion Dabringhaus und Grimm MDG 330 0591-2.

6 "Gustav Mahler: Symphonies No.1&2, Arr. for Piano 4 Hands by Bruno Walter. Piano Duo Trenkner/ Speidel", Musikproduktion Dabringhaus und Grimm, MDG930 1778.

7 "Gustav Mahler, Hermann Behn: Sinfonie Nr. 2 c-moll, Auferstehungssinfonie', Fassung für zwei Klaviere, Christiane Behn, Mathias Weber, Daniela Bechly, Iris Vermillion, Harvestehuder Kammerchor, Claus Bantzer", Musicaphon M 56915.

8 同註 6。

9 "Gustav Mahler: Symphonies No.6 &7 Arr. for Piano 4 Hands. Piano Duo Zenker / Trenkner, Musikproduktion Dabringhaus und Grimm, MDG 330 0837-2.

10 同註 9。

11 "Beethoven Contemporary Arrangements for Chamber Ensemble. Symphony No.1 in C major, SYMPHONY No.8 in F major, Pathétique Sonata. Locrian Ensemble", Guild GMCD 7274.

12 "Beethoven piano concerto no.4, symphony no.2 chamber versions. Robert Levin. members of the orchestra révolutionnaire et romantique", DG Archiv Produktion Blue 474 2242.

13 "Gustav Mahler: Das Lied von Der Erde. Version for Chamber Orchestra by Schoenberg / Riehn.

Sinfonia Lahti Chamber Ensemble conducted by Osmo Vänskä", BIS CD-681.

14 "Mahler Symphony No.4, Lieder Eines Fahrenden Gesellen, arr. Schoenberg / Stein. Alison Browner, Olaf Bär. Linos Ensemble", Capriccio 10863.

15 "Bruckner Symphony No.7 arr. Stein/Eisler/Rankl. Linos Ensemble. Capriccio 10864.

16 "Gustav Mahler Symphony No.5 in C sharp minor, transcribed and played by David Briggs on the Organ of Gloucester Cathedral", Priory 649.

17 "Anton Bruckner Symphony No.8 in C minor, transcribed for organ and performed by Lionel Rogg", BIS CD-946.

18 例如 "Schubert Der Tod Und Das Mädchen (Transcribed for String Orchestra by Gustav Mahler); Franz Schreker Kammersymphonie, Camerata Academica Salzburg, Franz Welser-Möst," EMI Classics, 5 568132.

19 "Ludwig van Beethoven: String Quarts Opp.131 & 135; Wiener Philharmoniker, Leonard Bernstein", DG 435 7792.

20 "Ludwig van Beethoven: String Quarts Opp.131 & 135; Wiener Philharmoniker, Leonard Bernstein", DG 435 7792.

21 "George Szell, Dvořák Three Great Symphonies, Carnival Overture; Smetana Bartered Bride Overture, Sting Quartet 'From my Life' (Orchestral Version by George Szell), Cleveland Orchestra", Sony Classical Masterworks Heritage MH2K 63151.

22 例如 "Mussorgsky Pictures at an exhibition, Original Piano Version, Orchestral Version: Ashkenazy. Philharmonia Orchestra. Vladimir Ashkenazy", Decca Originals 475 7717; "Mussorgsky Pictures at an Exhibition (Orchestrations compiled by Leonard Slatkin; LISZT Piano

Concerto No.1, Peng Peng; Nashville Symphony Orchestra and Chorus, Leonard Slatkin", NAXOS 8.570716; "Modest Mussorgsky: Bilder Einer Ausstellung, Gortschakow-Orchestrierung; Die Nacht Auf Dem Kahlen Berge. Radio-Sinfonieorchester Krakau, Karl-Anton Rickenbacher", RCA Red Seal 74321 883202。

23 "Ensemble Berlin. Maurice Ravel: Le Tombeau desemble Berlin. Maurice Ravel: Le Tombeau De Couperin. Modest Mussorgskij: Pictures of an Exhibition. In Bearbeitungen Von Wolfgang Renz Gespielt", Phil. Harmonie PHil. 06001.

24 "Beethoven Contemporary Arrangements for Chamber Ensemble. Symphony No.1 in C major, Symphony No.8 in F major, Pathétique Sonata. Locrian Ensemble", Guild GMCD 7274.

25 "Weingartner Conducts Beethoven: Triple Concerto — Odnoposoff / Auber / Morales / VPO; "Hammerklavier" (Orch. Weingartner)", Pearl Gemm CD 9358.

26 "Yuri Bashmet: Schubert, Schumann, Bruch, Enesco", RCA Red Seal 09026-60112-2.

27 "Harp Concertos: Handel, Boïeldieu, Dittersdorf, Mozart, Gliere, Rodrigo. Marisa Robles, Osian Ellis", Decca Double 452 5852.

28 "Winter journey: Richael Yongjae O'Neill", DG Korea DG7517 / 480 0271.

29 "Yuri Honing Saxophone, Nora Mulder, Piano, Franz Schubert, Composer, Winterreise, Jazz in Motion Records, JIM 75368.

30 "Schubert: Winterreise D 911", Signum SIG X67-00.

31 "Franz Schubert Winterreise for Tenor & String Quartet; Christian Elsner, Henschel Quartet", CPO 999 877-2.

32 "schubert winterreise version de chambre", ATMA Classique ACD2 2546.

33 "World Premiere Recording: Hans Zender Schubert's Winterreise, A Composed Interpretation", RCA Red Seal 09026-68067-2.

34 "Ravel Bolero. Arthur Fielder and the Boston Pops Orchestra / Tomita / Canadian Bradd/ Morton Gould / Evelyn Glennie / Charles Munch and the Boston Symphony Orchestra", RCA Red Seal 09026-63670-2.

35 "Pachelbel's Greatest Hit. Cleo Laine / Baroque Chamber Orchestra / Hampton String Quartet / Festival Strings Lucerne / James Galway / Concord String Quartet / The Canadian Brass / Tomita", RCA Gold Seal 60712-2.

製造冷門作品市場

自錄音製作成本大為降低，不少唱片公司如香港的拿索斯 Naxos 與英國的 Hyperion，開始專門灌錄冷僻的作品。它們的演出者索酬不高，所以每張唱片的銷量並不是這些公司最重要的考慮，反而"曲目齊全"才是它們成功之道。也許歷史上的確有很多作品，只適合通過錄音這媒體，而不是現場聆聽的，因錄音除了可反覆聽之外，還有利於作品與作品的比較（正如本雅明所說！）。莫管普羅大眾，即使是職業音樂家，有多少人能夠在不閱譜的情形下，一聽便能透徹地了解一首作品？這些冷門作品錄音，演奏水平未必最高，但仍能向聽眾交代作品，換而言之，它們創造了一個專家市場。

錄演相長

從這種種例子來看，二戰後錄音與演奏模式的發展，最好形容為"錄演相長"。演出風格的突破會製造錄音市場，而錄音銷量出色，用工商管理的語言說，則是"優秀表現"的一個重要指標，令風格更流行，成為主要派別，以及令這些音樂家更容易爭取資源。一隊樂團如果跟大唱片公司簽有合約的話，不愁利也不愁名。但即使一隊樂團身分重要，但沒有豐厚的唱片合約於背後支持的話，樂團很快便會在國際舞台上被邊緣化了。意大利羅馬國立聖切切莉亞學院樂團（Orchestra dell' Accademia Nazionale di Santa Cecilia）以及 1967 年成立的法國巴黎樂團（Orchestre de Paris）便是很好的兩個例子，兩隊樂團二戰之後都不是沒有錄音，後者甚至在八十年代跟音樂總監巴倫邦（Daniel Barenboim）常常和德國唱片公司灌錄法國作品。但其錄音就是不矚目。九十年代初，捷克愛樂樂團在捷克共產政權倒台之後，決

定不跟音樂修養很高的本國指揮貝路拉維（Jiří Bělohlávek）續其音樂總監之約，而決定聘用德國指揮阿爾伯特（Gerd Albrecht）為新音樂總監，其中一個重要的考慮因素，便是阿氏能為財困樂團帶來錄音的經濟收益。想不到原來收益並不是那麼多，而阿氏很快亦跟樂團頻生磨擦，樂團漸漸喪失其獨特的樂聲，淪為一隊二流樂團。[21]

21　這個並不能完全怪罪於阿爾伯特。捷克九十年代"再開國"時，經濟極度不景，所以不少樂師都離開了樂團，追求在異地過更好的生活。阿氏專長指揮德伏扎克的歌劇（雖然捷克愛樂樂團並不是歌劇樂團！）和現代音樂，並不是一位差的指揮，儘管他未必算最頂尖。但他跟這隊歷史深厚、帶強烈民族味道的樂團，就是徹頭徹尾的錯配。然而選擇聘請他的還是樂團的樂師。

§ 只錄不演的作品

我們對不少作品的認識，都是通過錄音，尤其是身處於遠離西洋音樂發祥地歐洲的亞洲。很多著名的作品，亞洲樂迷可能都聽唱片聽得滾瓜爛熟了，但它們卻可能只不過在近十年來首演，甚至從來未演出過（歌劇尤甚！）但你可否想像到，有些作品的錄音雖然享負盛名，但其實音樂家從來未現場演出過！[1] 德伏扎克早期的第一交響曲並不是甚麼偉大作品，但捷克愛樂樂團音樂總監華斯拉夫・奈曼（Václav Neumann）已跟樂團灌錄那些作品兩次。有趣的是樂團於 2010 年之前，竟然從未現場演出過第一交響曲，那時候奈曼不只已卸任了 20 年，還仙遊了 15 年！六、七十年代，歐洲的三大唱片公司（德國留聲機公司、英國的笛卡和荷蘭的飛利浦）都踴躍灌錄了德伏扎克交響曲全集，而那些錄音的指揮與樂團有沒有上演過德伏扎克那兩首早期交響曲，疑問當然更大。

如果說，德伏扎克的早期交響曲並非重要作品，"只錄不演"也沒多大出奇的話，那麼卡拉揚的布魯克納則可能會嚇你一跳。布魯克納是卡拉揚最喜歡的作曲家之一，卡氏一生上演過最尾三首交響曲（第七、八、九號）無數次。他在七十年代跟自己的柏林愛樂樂團錄製的布魯克納交響曲全集，是他錄音生涯的一大成就。他沒有現場演出首兩首交響曲，並不是出奇的事。但原來他亦從未現場演出過第三和第六號！說他這兩首作品的錄音優秀，豈不諷刺？

不要以為只錄不演的作品只限於大型如交響曲或歌劇等作品。除了"全集"中的冷門作品之外，有些冷僻短曲集可能有一、兩首會被演奏，取其新鮮、誘人，但整套上演的機會卻微乎其微，多首新奇的作品怎能保持聽眾的注意力（且不說票房考慮）？此外，有一些專題發行收錄了不同規模但相關的樂曲，在同一場音樂會上演會有點困難。

卡拉揚跟柏林愛樂樂團的布魯克納交響曲全集錄音，其中包括他從未跟樂團現場演出過的第一、二、三和六號。

筆者還想到一張題為《馬勒年代的波希米亞音樂》的捷克唱片，如果要在音樂會中上演所有唱片上的作品的話，唯一合適的場地則可能是某某音樂博物館！作考究的作品，適宜於作考究的場地演出⋯⋯

1　Yvetta Koláčková and various authors, *The Czech Philharmonic Orchestra 100 plus 10* (Prague: Ministry of Culture of the Czech Republic, 2006).

前輩的話

　　要說錄音影響音樂家演繹，其實例子比比皆是，且影響亦多元化。七十至九十年代，西方推出過不少訪問名指揮家的書籍，常見議題之一是指揮會否通過聆聽錄音去學習新作（如引言所述）！這種學習風氣是否健康，實在見仁見智。有人覺得演奏家應直接從樂譜理解音樂，演繹不受前人消化樂譜後作出的演繹所影響。但雖說音樂傳統應向活人而不是死物（留聲機是也）學習，但如果師公已不在世，但有留下錄音的話，為何不去聽他作參考？又或者除了通過錄音之外，根本沒有辦法去了解某些音樂世界和傳統？

　　現任柏林愛樂樂團總監、英國指揮西蒙・歷圖數年前上演及灌錄德伏扎克交響詩，提到自己第一次接觸這些作品，是年少時聽泰利殊與捷克愛樂樂團的經典錄音 22。他的同行、鋼琴家兼指揮巴侖邦（Daniel Barenboim）年紀很輕時雖然見過德國指揮巨匠福特溫格勒，但一定沒有跟福氏一起仔細鑽研討論貝多芬交響曲的演繹模式。然而，他的第一套貝多芬交響曲全集錄音（跟柏林國立樂團合作）的演繹模式明顯抄襲福氏。演繹概念何來？只能猜想是錄音。但千萬不要以為聆聽其他音樂家的錄音是個現代現象：萬料不到活躍於上世紀上旬的指揮托斯卡尼尼其實亦熱衷聆聽研究同行的錄音 23！

22　"Dvořák: The Water Goblin, The Noon Witch, The Golden Spinning Wheel, the Wild Dove. Czech Philharmonic Orchestra, Václav Talich", Supraphon 11 1900-2 001.

23　Gaisberg, F.W. (1946). Music on record. *London: Robert Hale*, p.144.

§ 名人説故事

浦羅哥菲夫（Sergei Prokofiev）的作品《彼得與狼》(*Peter and the Wolf*) 是西洋音樂的蒙學，是作曲家隨便寫來逗兒子的輕鬆之作，1936 年作首演。很快作品便大為流行，而錄音亦緊隨而來。既然該作品需要旁述，找來明星擔當角色當然更加吸引，明星旁述便成為了此曲演出或者錄音的傳統。

第一個大明星錄音由庫賽維斯基（Serge Koussevitzky）領導波士頓交響樂團於 1950 年完成，旁述是伊連娜・羅斯福（Eleanor Roosevelt；美國小羅斯福總統 Franklin Delano Roosevelt 的夫人）[1]。之後的明星包括演員辛康納利（Sean Connery；跟鐸拉提 Antál Doráti 和皇家愛樂樂團錄音[2]）、英國搖滾歌手大衛・寶兒（David Bowie；跟奧曼第與費城樂團錄音[3]）、美國女演員米亞・法羅（Mia Farrow；與時任丈夫安迪・柏雲 André Previn 和倫敦交響樂團錄音[4]）、英國搖滾歌手史汀（Sting；跟阿巴度與歐洲室樂團錄

阿巴度和歐洲室樂團的浦羅哥菲夫《彼得與狼》錄音，配上四種不同語言、由不同講者灌錄的旁述。由上至下為：法文、英文、德文、西班牙文。

音[5]）、法國女演員蘇菲亞・羅蘭（Sophia Loren；跟美國指揮長野健 Kent Nagano 與俄羅斯國家樂團錄音；唱片發行主題為環保，同碟加上戈巴卓夫與克林頓的其他旁述[6]）等。伯恩斯坦和柏雲這兩位以製作普及音樂影視見稱的音樂家，也曾"自己指揮、自己旁述"；大提琴家杜佩蕾（Jacqueline du Pré）跟大夫巴侖邦這音樂情侶檔，也曾合作錄製此作（樂團為英格蘭室樂團）[7]。作品亦令浦羅哥菲夫的"福蔭妻兒"遺孀連娜、兒子奧歷和男孫嘉比奧（Lina, Oleg and Gabriel Prokofiev）都被唱片公司邀請錄音，前者跟尼米・約菲（Neeme Järvi）及蘇格蘭國家樂團合作[8]，後兩者亦一起跟倫諾・科普（Ronald Corp）及新倫敦樂團錄音[9]！

　　不論誰作旁述也有空間自由發揮，只要故事説得通和説得吸引便成。此外，旁述錄音跟音樂既然沒有重疊出現的地方，跟演奏除了可分別灌錄之外，由不同旁述者、用不同語言旁述也可以套用於同一音樂演奏上！

1　"Prokofiev: Peter and the Wolf/Sibelius: Symphony No.2", Naxos Historical Great Conductors 8.111290.

2　"Peter and the Wolf. Young Person's Guide", EMI ASD 2935（黑膠唱片）。

3　"Prokofiev: Peter and the Wolf; Lieutenant Kijé; Britten The Young Person's Guide to the Orchestra", Decca Phase 4 Stereo, 444 1042.

4　"David Bowie narrates Prokofiev's Peter and the Wolf & The Young Person's Guide to the Orchestra", Sony Originals 88883765802.

5　"Prokofiev: Peter and the Wolf narrated by Sting, Classical Symphony, Overture on Hebrew Themes, March", DG 429 3962.

6　"Serge Prokofiev: Peter and the Wolf; Jean-Pascal Beintus Wolf Tracks. Mikhail Gorbachev, Sophia Loren, Bill Clinton. Russian National Orchestra, Kent Nagano. Narrators' royalties to be donated to charity", Pentatone Classics 5186 012.

7　"Jacqueline du Pré's Musical Stories", DG Eloquence 480 0475.

8　"Prokofiev: Peter and the Wolf; Pushkiniana, Suite from 'Cinderlla'" Chandos Chan 10484X.

9　"Prokofiev's Music for Children: Peter and the Wolf, Summer Day, Winter Bonfire, The Ugly Duckling", Hyperion CDA66499.

§ 業餘的音樂

本來是財經雜誌老闆和總編的美國猶太人卡普蘭（Gilbert Kaplan），不知何故對馬勒第二交響曲特別熱愛，於是有生意不做，應上天感召，努力學習指揮這首浩大的作品：先是上指揮課，到處聆聽作品的現場演奏，到處請教作品的名演繹者，及對作品作廣泛的研究：之後自己掏荷包聘請樂團讓他這位業餘音樂家指揮此曲，更與倫敦交響樂團灌錄作品。可能因為卡氏對音樂的熱愛，努力自學成材，是一個"有志者事竟成，人定勝天"的感人故事，錄音竟異常暢銷，其中一個精裝版本更包括了一部卡氏監製的"樂譜最新校訂本"副本[1]。卡普蘭打響名堂之後，便到處指揮不同樂團演奏此曲（包括到北京指揮作品的中國首演）。他的卡普蘭基金更大力資助馬勒學術研究（支持維也納國際馬勒協會出版例如《馬勒第六交響曲中間兩樂章的正確演奏次序》等學究出版[2]）。卡氏卻"感情專一"，

（幾乎）只指揮馬勒第二，唯一的其他作品錄音是馬勒第五交響曲的小慢板樂章[3]。他於 2002 年竟請得維也納愛樂樂團跟他灌錄"最新校訂版本"，更由德國唱片公司發行[4]。2013 年他再接再厲，跟維也納室樂團（Wiener KammerOrchester）灌錄第二交響曲的室樂版[5]，版本為推廣作品而編。然而當了三十多年業餘指揮（即他的"業餘"生涯比他的職業生涯為長！）的他亦不是不具爭議性的。2008 年，紐約愛樂的一名長號手於個人網誌尖銳地批評卡普蘭，指他是個既無料且傲慢的騙棍，只是江湖術士行為，所有願意與他合作的樂團管理層和音樂家都要負責[6]。他的維也納錄音也許很"準確"和仔細入微，但音樂上索然無味。最有趣的是，德國唱片公司在每一張唱片和封套背後都印上"(p) [錄音年份] Polydor International GmbH, Hamburg"字樣，即寶麗多國際（德國唱片公司之母公司）擁有該錄音的版權，但卡氏在該唱片公司的錄音卻屬卡普蘭基金。為

卡普蘭不同的馬勒計劃：第五交響曲小慢板錄音、指揮維
也納愛樂樂團灌錄的第二交響曲錄音（上圖），和關於第六
交響曲內樂章次序的論文（卡氏為編輯）（右圖）。

皇帝的音樂：丹麥國王腓德烈九世指揮名義上屬
於他的皇家丹麥樂團。

何是這樣？合理的揣測是錄音計劃並非由唱片公司提出，而是由卡氏提出。如果真是這樣的話，那麼此錄音便跟在名雜誌內與正規文章排版無異，但頁上某處標着"特約專輯"的自費文章一模一樣！不管怎樣，卡普蘭這位職業業餘指揮多得錄音幫助，建立了自己的名聲和身分。

但認真地錄音的業餘指揮，卡普蘭並非第一位。丹麥國王腓德烈九世（King Frederik IX；1947 年至 1972 年在位）除了以滿身紋身（曾經當過海員）著名之外，也以指揮見稱。他自學指揮，尤其鍾情於德國作品。他屢次指揮皇家丹麥樂團（畢竟樂團名義上是屬他的！），更跟樂團為聯合國作慈善錄音。他的指揮技術如何？從有限的錄音[7]來判斷，沒有脫穎的神韻，有時更覺生硬（貝多芬第七交響曲終

章便是最佳例子），樂團平衡度也不時有點奇異，但不難看出他的音樂意念和想像力（只可惜有時有心無力）。但國王來自一個守規矩的年代，知道自己越界的話會有失身分，從來點到即止，不會讓私人慾望凌駕於職業音樂行業之上。

1 "The Kaplan Mahler Edition: Symphony No.2 in C minor — Resurrection. Includes full printed score", Conifer 75605 512772.
2 "Adagietto: From Mahler with Love", imp GKS 1001.
3 Kaplan,G, *The Correct Movement Order in Mahler's Sixth Symphony* (New York: the Kaplan Foundation, 2004).
4 "Mahler: Symphony No. 2", DG 474 3802.
5 "Mahler 2: Arrangement for Small Orchestra", Avie Records AV2290.
6 http://davidfinlayson.typepad.com/ fin_notes/2008/12/some-words- about-gilbert-kaplan.html
7 "King Frederik IX Conducts the DNRSO (1949-54): Wagner, Beethoven, Grieg, Gade, Børresen", Dacapo 8.224158-59.

第 七 章
古典音樂商品化

即使不喜歡古典音樂的商品化，客觀來説那是資本主義下無可避免的發展。商品化需要的是包裝和定位，於是製造了一些音樂明星來。上述的卡拉揚與顧爾德，都被唱片公司和音樂家經紀等化作大明星、星光熠熠的奇才，尤其是有心理病的顧爾德。無論將音樂家"明星化"或"天才化"，背後的道理都是利用標籤去促銷。所以一位音樂家越有感人或動聽的個人故事作背景，越有其市場。一個很好的例子是六十年代大紅大紫的英國女大提琴家杜佩蕾（Jacqueline du Pré）。一名"年輕貌美"、"才氣橫溢"的金髮女郎，正是那時英國音樂圈子"需要"的，正如二、三十年後的九十年代開始"需要"一羣裝扮性感的女器樂家一樣。

天才這回事

杜氏跟巴比羅利爵士（Sir John Barbirolli）灌錄的艾爾加大提琴協奏曲，被奉為感情澎湃的驚世演繹，彷彿她之前的其他演奏和錄音都沒多大價值似的。更動聽的故事是她嫁給了以色列鋼琴家巴侖

情困而自殺、被歷史淹沒的德國女大提琴家陶雅的德伏扎克大提琴協奏曲錄音（左），遠比錄音比她多、也更星光熠熠的英國大提琴家杜佩蕾的錄音感人。右為杜氏的精選錄音，當然包括德伏扎克大提琴協奏曲。

同樣為世人所忘、英年早逝的英國鋼琴家朱德的一張錄音。

邦，這對"玉女配金童"於是雙雙走紅，更一起跟別的音樂家合奏室樂作品，成為一時佳話。然而杜氏只 26 歲便患了罕見的多發性硬化症（multiple sclerosis），不到 30 歲便從舞台消聲匿跡。她去世後，兄姊推出了一本名為《一家中的天才》（*A Genius in the Family*）的傳記[1]，講述杜氏跟姊妹的恩恩怨怨，包括她如何跟姐夫、亦即英國作曲家 Gerald Finzi 的兒子偷情；傳記後來被拍成有名的電影《她比煙花寂寞》（*Hilary and Jackie*）[2]，有意無意地更增加了杜氏的名聲。杜佩蕾的確有才華，但一些高調發行的錄音、感性的包裝，尤其是她後來患病的可憐，卻同樣是她聲名顯赫的最重要成因，不管她自己想不想被包裝。杜氏的經歷雖然特別，但"家家有本難念的經"，命運多舛的"天才音樂家"並不只限杜佩蕾一人。

有一位跟杜佩蕾同年出生的德國大提琴家安雅・陶雅（Anja Thauer），才藝亦非凡，但遺憾為情所困，最終自殺而死。無獨有偶，

1 du Pré, P., du Pré, H, *A genius in the Family: An intimate Memoir of Jacqueline du Pré* (London: Chatto & Windus, 1997).

2 "Hilary and Jackie: The True Story of Two Sisters who Shared a Passion, a Madness and a Man", PolyGram Video, 1999.

逝世之年就是杜佩蕾告別舞台那一年。但陶雅的名字，現後今還有誰認識，更遑論記得？（陶雅 1968 年於"布拉格之春"的亂事前（參看第二部分）跟德國唱片公司灌錄了一個精彩絕倫的德伏扎克大提琴協奏曲錄音，由年青的馬修爾 Zdeněk Mácal 指揮捷克愛樂樂團伴奏 [3]。）陶雅的錄音數量少，更令她的神話無法延續下去。諷刺的是，一間小的德國唱片公司於 2011 年起發行了三張她的舊錄音，評論竟稱她為"德國的杜佩蕾" [4]。像流星般在音樂圈子掠過的，還有英國的鋼琴家朱德（Terence Judd）[5]，他去世時才不過 22 歲，相信死因也是自殺。這三位音樂家都相傳患有嚴重抑鬱症，這也許是天才的代價。

九十年代有一位很不同的"天才鋼琴家"出現，一個傳奇電影故事中的主人翁。1996 年電影《閃亮的風采》（Shine）中的主角希夫閣特（David Helfgott）受精神病折磨，電影把苦況勾畫得淋漓盡致。瘋癲的他彈奏拉赫曼尼諾夫第三鋼琴協奏曲，煽情情景更令看官印象深刻。但希夫閣特跟上述的天才以及顧爾德不同，於電影捧紅他之前，其音樂造詣

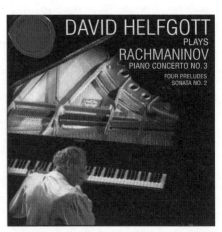

因電影《閃亮的風采》而著名的澳洲鋼琴家希夫閣特的拉赫曼尼諾夫第三鋼琴協奏曲錄音。電影故事遠比音樂演奏動聽。

3　"Dvořák: Cello Concerto / Reger: Suite No.3 / Françaix: Fantasy", Tower Records Japan PROA-62.

4　筆者在 2015 年 1 月初於柏林某二手唱片店，看見以下一張唱片的盒子上貼着這般"告白"貼紙。

　　"Anja Thauer: Violoncello. Tschechische Philharmonie/ Zdeněk Mácal. Dvořák, Schumann, Debussy, Delannoy", Hastedt Musikedition ht 6608.

5　如 "Terence Judd (1957-1979)", Chandos Historical Chan 9914。

並不足以為他建立任何音樂地位，而他生病復原後的演奏（以他於電影推出之前一年的現場拉赫曼尼諾夫第三鋼琴協奏曲錄音[6]作準）則獲得國際輿論的一致劣評（例如終章的演奏混亂得很，節奏和重音都亂七八糟）。這反映了甚麼？電影和包裝的影響力。由著名波蘭導演波蘭斯基（Roman Polanski）拍製的 2002 年紀錄片《鋼琴戰曲》（*The Pianist*），主人翁史標曼（Władysław Szpilman）二戰時於集中營中掙扎求生的故事，就是根據史氏的自傳，遺憾的是電影比史氏的音樂有名。

音樂要美，年輕貌美的美

上文提到杜佩蕾出道時年輕貌美。美貌有助事業並不是新鮮事，亦當然不只限於女性，年輕時風度翩翩的伯恩斯坦便是好例子。但隨着市場心理學越來越發達，世界步伐也越來越快，能夠瞬間吸引消費者的策略便越來越渴市（！）借女音樂家的年輕貌美（男的則俊朗瀟灑）便是一例。歷史上一直有女性音樂家，可是除了歌唱家之外，公開演奏的並不多。但自七十年代起，卻冒出了不少女小提琴家，隨便一數，便包括從蘇聯逃出來的墨洛娃（Viktoria Mullova）、卡拉揚大力扶持的德國女小提琴家慕達（Anne-Sophie Mutter）、南韓的鄭京和（Kyung-Wha Chung）和日本的五嶋綠（Midori），較年輕的則有韓國的張永宙（Sarah Chang）、日本的諏訪內晶子（Akiko Suwanai）、美國的漢恩（Hilary Hahn）、德國的費雪（Julia Fischer）、荷蘭的楊辰（Janine Jansen）和意裔英國新星班妮迪蒂（Nicola Benedetti）。這些小提琴家

6 "David Helfgott plays Rachmaninov Piano Concerto No.3, Four Preludes, Sonata No.2", RCA Victor Red Seal 74321-40378-2.

四位不同年代、不同國籍、同樣擁有
"漂亮年青面孔" 的女小提琴家。左上
起順時針為：德國人費雪、英籍波蘭
人韓黛爾（Ida Haendel，圖為 1953 年
的布拉姆斯和柴可夫斯基小提琴協奏
曲錄音）、荷蘭人楊辰、日本人諏訪
內晶子。

也許都有漂亮的臉孔（年紀輕輕便出道的慕達，雖現已年屆五旬，但
至今仍風采依然）。但她們有真正的音樂實力去吸引聽眾，美麗只令
她們更受歡迎。

　　可是在九十、千禧年代，還有一批以性感，甚至幾乎是以色情
招徠的女小提琴家。她們有一定的音樂造詣，走紅時亦很風光，但名
字很快便被真正的古典音樂賞樂者遺忘了。新加坡女小提琴家陳美
（Vanessa Mae）以穿着性感和拉電子小提琴見稱；挪威小提琴家兼模
特兒 Linda Brava 的豔照曾刊登於色情雜誌《花花公子》（*Playboy*），
她於唱片封套和小冊子都賣弄暴露[7]；加拿大女小提琴家聖約翰（Lara
St. John）在 1996 年發行巴赫無伴奏小提琴奏鳴曲第二號與組曲第
三號錄音[8]，還以她上身全裸、只橫握着小提琴遮蓋胸部的唱片作招
徠。當然貌美女生不只限於小提琴家，鋼琴家和其他器樂家也多如

7　"Linda Brava", EMI Classics 5 569222.
8　"Bach: Works for Violin Solo. Lara St. John", Well Tempered Productions, WTP 5180.

繁星。近年最突出的例子一定是中國女鋼琴家王羽佳（Yuja Wang），她大膽暴露的衣着，惹起不少討論。《費城探究者報》（*Philadelphia Inquirer*）的樂評 David Patrick Stearns 在 2011 年一篇討論古典音樂家應否着眼跟音樂無關東西的文章時，竟引用一名旁觀者對王羽佳一句尖酸的評頭品足："噢，那個企街竟也真的能彈琴。"（"Boy, that streetwalker can really play."）[9]

女音樂家衣着反映的，除了表面的"市場需求"和古典音樂於社會上角色定位的改變（要跟遠較"性感"和吸引年青人的流行音樂）之外，當然還有大社會風氣的變遷，這點第二部分再說。

音樂等於維也納莫扎特

最先洞悉國際市場的潛在發展空間的，還有維也納愛樂樂團。從莫扎特年代一直數起，維也納的確有着悠久而從未間斷過的音樂傳統，所以維也納人把自己的城市包裝成音樂之都很合理，但事實上自扣帽子亦是無本生利的推銷良策。

維也納愛樂樂團於二戰時創立了新年音樂會，專門演奏史特勞斯家族的圓舞曲和其他舞曲等作品。初時並不如現在般星光熠熠，但樂團漸漸發現，原來音樂會是隻金蛋。透過電視直播技術，音樂會可於世界各地欣賞，令普羅大眾，包括不諳音樂的人士，把《維也納＝音樂》[10] 這公式牢牢記着。八十年代中，樂團更靈機一觸，想到了一個更能吸引聽眾的策略：於 1987 年開始，每年更換音樂會的指揮，而

9 http://articles.philly.com/2011-08-11/entertainment/29876709_1_lang-lang-classical-music-yuja-wang (Retrieved August 2014)

10 Dieman, K., & Trumler, G., *O ye millions, I embrace ye (Seid umschlungen, Millionen): the New Year's concerts of the Vienna Philharmonic* (Vienna: Österreichischer Bundesverlag, 1983).

邀請的指揮都是最炙手可熱的明星。結果自從該年開始,每年皆有新年音樂會的錄音推出,說它曲目重複得有點煩厭也好,每年都推出錄音,證明了音樂會錄音一直有其市場。而現場音樂會的門票,市場需求更有增無減。奧地利的另一個音樂城市(兼莫扎特城市!)薩爾斯堡,亦不遺餘力地表現自己的音樂傳統。現時流行的現場音樂錄音,數不清有多少來自薩爾斯堡音樂節的演出。逝世時窮困潦倒的莫扎特如果知悉故鄉"利用"他的名聲發財,甚至製造以他命名的巧克力,不知會有何感受!

"締造品牌"的延伸無窮無盡,亦成為了現代社會文化的一部分。豪華品牌勞力士手錶長年為同樣豪華的維也納愛樂樂團的"獨家夥伴",而維也納交響樂團(Wiener Symphoniker)近年則跟酒莊合作,推出樂團的"官方紅酒"。雖不是名酒,卻也不賴,也許跟樂團一樣。心理學家常常指出"聯想思維"(associative thinking)的影響力,故此以名畫、或英國查理斯王子的水彩畫等"有文化"產物作封套招

左:一張《企鵝經典》系列發行,錄音受企鵝唱片指南推介。右:索尼唱片公司九十年代初皇家系列的一張發行。系列共一百集,每集皆以英國王子查理斯的一幅畫作封面。

徠的唱片系列曾經層出不窮，目的是教人想到古典音樂的高雅。另一邊廂，又有如《企鵝經典》(*Penguin Classics*) 和《留聲機雜誌大獎》(*Gramophone Awards*) 系列，重新發行由企鵝唱片指南推介和獲留聲機雜誌大獎的"經典之作"。有專家認許的錄音不是更值得聽嗎？

世紀音樂會

唱片公司和音樂家經紀公司，理所當然會構思能賺大錢的音樂計劃。最叫座的當然是去請時下最有名的音樂家聚首一堂演奏和演唱：這便是蘇堤在五、六十年代那華格納《指環》錄音的叫座之處。但 1990 年於意大利首都羅馬舉行的足球世界盃總決賽之前一晚舉行的那場"三個男高音"(The Three Tenors) 音樂會，則是個更厲害的創舉。音樂會於羅馬的卡拉卡拿古浴場 (Terme di Caracalla) 舉行。多達六千聽眾 (有多少是世界盃球迷？) 聽到三位當時得令的男高音——意大利人巴伐洛堤 (Luciano Pavarotti)、西班牙人杜鳴高 (Plácido Domingo) 及其同鄉卡拉拿斯 (José Carreras)——於印度指揮梅塔 (Zubin Mehta) 領導的佛羅倫斯五月音樂節樂團與羅馬歌劇院樂團伴奏下，演唱一系列受歡迎的歌劇選段和改編歌曲。[11]

本來音樂會的目的，是為卡氏的白血病慈善基金籌款，怎料音樂會比意料得到的成功還要成功，其現場錄音發行成為了歷史上最暢銷的古典音樂唱片，而音樂會也突然令嚴肅的古典音樂大眾化起來。音樂會的空前成功，令這三位男高音"長做長有"，於之後三屆世界盃也獻唱。[12] 錄音介紹文章標榜三人是當時最頂尖的三位男高音。究竟

11 "Carreras, Domingo, Pavarotti in concert, Mehta", Decca 430 4332.

12 例如 "Tibor Rudas presents The Three Tenors in Concert 1994: Carreras, Domingo, Pavarotti, with Mehta", Kultur Dvd D4620.

《三個男高音》：巴伐洛堤、杜鳴高和卡拉拿斯於 1990 年的羅馬現場錄音。縱使三個男高音之後還有錄音，但震撼性遠遠不及此 "原作"。

"世紀音樂會" 錄音。

對不對？當然很有保留：首先他們沒有一個擅長德奧歌劇，但明顯包裝異常奏效。

　　另外一場真的名叫 "世紀音樂會"（Concert of the Century）的盛會亦是為了籌款。[13] 於奉行極端資本主義的美國，音樂活動沒政府資助，音樂家、藝團和音樂場地都要靠市場運作。坐落紐約曼克頓第 57 街的卡內基音樂廳（Carnegie Hall）是美國最重要的音樂廳，但 1960 年卻因為業主計劃改建成商廈而面臨清拆，小提琴家史頓（Isaac Stern）於是發起 "拯救卡內基音樂廳大行動"，諷刺地逼紐約市購買該廳。但音樂廳需要一筆基金才能避免拆卸，所以史頓及其他熱心人士一直在籌款。1976 年，音樂廳慶祝 85 週年，組織了一場明星音樂會，音樂家計有伯恩斯坦及紐約愛樂樂團、男中音費雪迪斯考（Dietrich Fischer-Dieskau）、鋼琴家荷洛維茲（Vladimir Horowitz）、大提琴家羅斯卓波維契（Mstislav Rostropovich，當時逃亡蘇聯抵達美國

13　"Concert of the Century: Bernstein, Horowitz, Stern", Sony Classical SM2K 46743.

只第二年），還有小提琴家曼紐軒以及史頓本人，而藝術家的所有收益都撥入音樂廳基金。

音樂會最後一段音樂是有名的韓德爾《彌賽亞》中的哈利路亞大合唱（Hallelujah Chorus），上述獨奏家們都擔任獨唱，結尾一段極為感人。他們竟把歌詞"皇中之皇、帝中之帝，祂會統治，直到永遠"（King of Kings, and Lord of Lords, and He shall reign forever and ever, Hallelujah!）中的"皇中之皇、帝中之帝"，以"卡內基、噢卜內基"代替！音樂會的錄音，捕捉到（也許是美國獨特的）"有志者事竟成"的精神。

綑綁式的音樂營運模式

隨着這年代古典音樂的商品化，錄音不期然又起了一個宣傳作用。當音樂家巡迴演出之前，可先把他們在"主場音樂廳"的演出灌錄和發行，令異地聽眾對演繹有一定的認識和期待。隨便舉兩個例子：海汀克跟倫敦交響樂團在 2006 年的貝多芬交響曲全集（由樂團自己的 LSO Live 發行）[14] 以及沙伊跟萊比錫布業大廳樂團（Gewandhausorchester Leipzig）在 2013 年的布拉姆斯交響曲全集（由笛卡公司發行）[15]。反正現場錄音的製作成本不高，一箭三雕（現場錄音近乎無本生利，既賣樂團錄音，又促進巡迴演出音樂會門票銷路），何樂而不為？

14　"Beethoven: Symphonies 1-9 Special Edition", LSO Live LSO 0598.
15　"Brahms: The Symphonies. Gewandhausorchester: Riccardo Chailly", Decca 478 5344.

第 八 章
古典音樂與當代文化

機器變樂器

　　錄音技術始終是科技，是大社會文化的一部分。把西洋古典音樂史看成“錄音出現前”和“錄音出現後”，有一定的意義。錄音出現之前，演奏家的影響至深，也只是當代和後人的文字記載。即使錄音聲效如何差，也可用來“求證”演奏家演繹是否如紀錄所述。但錄音還對古典音樂有一大被忽視的衝擊，就是“機器變樂器”。也許電子合成音樂對流行音樂影響最大，但具前瞻性的歐陸音樂知識分子（作曲家也罷、指揮家也罷）在二戰前後對電子音樂已極有興趣。例如德國指揮謝爾申便在瑞士搞電子音樂工場，而七十年代的當代作曲家史托侯辛（Karlheinz Stockhausen）、布里茲（Pierre Boulez，為法國音響與音樂調協研究協會 Institut de Recherche et Coordination Acoustique/ Musique，IRCAM 的創辦人）和辛拿基斯（Iannis Xenakis），無一不諳電子音樂的語言。但首位運用錄音於作曲的音樂家，卻是意大利人雷史碧基（Ottorino Respighi），他著名的羅馬三部曲交響詩其中一首——《羅馬之松》（*Pini di Roma*）——第三章要求演奏者播放雀鳥

聲錄音。科技可能很劃時代,但既然貝多芬已開創了描寫豐富的大自然的標題音樂先例,雷氏的作品,效果毫不突兀,錄音跟傳統管弦樂色彩自然地融合起來。

機器輔助音樂

跟錄音相比,資訊科技的急劇發展顯然對古典音樂帶來更大的衝擊。不包括早期(千禧年左右)的數碼音樂檔案交換平台,影響最大的是蘋果電腦的 iTunes 應用程式[1]。如果說錄音的發明將音樂抽離既有空間、成為易攜媒體如錄音帶和鐳射唱片,令音樂更隨傳隨到的話[2],那麼,可於網上快速傳送的數碼音樂檔案,則可算是"演進"的終極一步。音樂現在不只便攜,而當所處地有無線網絡的話,檔案更可隨時買得到。錄音市場亦立即大開門戶,唱片公司不費甚麼本錢便能把倉庫中的錄音,以數碼檔案的形式在網上發行(事實上不少較小規模或發行網絡不廣的前東歐唱片公司,都這樣發行了不少的歷史錄音)。互聯網開放了市場,令資訊前所未有地流通,又令音樂"民主化",現在誰都可以幾近零成本把自己製作的音樂錄音發行。2008 年,美國指揮條信・湯馬士(Michael Tilson Thomas)便牽頭進行"YouTube Symphony Orchestra"計劃,好好利用互聯網組織樂團,先請中國作曲家譚盾特意譜寫《互聯網交響曲一號:英雄》(The Internet Symphony No.1: Eroica)作品[3],再請世界各地有志加入樂團的樂手把

1　https://www.apple.com/hk/en/itunes/
2　一例:孟德爾頌著名的《芬格爾岩洞》序曲(Fingal's Cave)所指的岩洞位於斯塔法(Staffa)小島,小島屬蘇格蘭內赫布里羣島(Inner Hebrides)島嶼羣,天氣晴朗才能到達。小島獨特的六角型石柱(世界只有數處有這般石柱,卻也包括香港國家地質公園!)、荒僻的位置和航程的隔涉,都是岩洞以及作品的誘人之處。但攜帶"隨身聽"儀器便可同時欣賞音樂與風景(亦同時大煞風景)了。
3　https://www.youtube.com/watch?v=Tqiro1kdRlw

他們演奏該作品的片段上載至 YouTube 網站作"演奏面試"。最終入圍者得以聚首一堂,於紐約卡尼基音樂廳演出。演出的錄影在網上風靡一時,2011 年更有第二隊 YouTube 交響樂團成立。但計劃雖然一時矚目,卻並不持久,也許為 YouTube 公司賣了一個非常好的告白,但對藝術卻沒有任何深刻的貢獻。譚盾的音樂的確蠻有趣,但僅止於此。

技術改變賞樂

錄音發明的本意,當然是把聲音記錄下來。從前,要賞樂便要現場演出,但錄音改變了一切。初年的錄音除了昂貴之外,限於當時的錄音技術,每段只能載有數分鐘的聲音,所以早期灌錄的都是一些短作。意大利男高音卡羅素便是第一位通過灌錄唱片而賺得盆滿缽滿的古典音樂家。隨着錄音技術的發達,灌錄的作品亦越來越長。

既有錄音,錄音評論亦隨之而生。舉足輕重的英國《留聲機》(*Gramophone*) 雜誌創刊於 1923 年,旨在評論錄音之優劣。故音樂史的一個重大轉變是,錄音自己本身亦漸漸演化為一門藝術。二戰後錄音明星當然是指揮卡拉揚,如果不是英國唱片監製李基 (Walter Legge) 看上了他,並聘他與愛樂者樂團為 EMI 公司錄音的話,恐怕他沒機會成為柏林愛樂總指揮福特溫格勒的繼承人。他與德國唱片公司的豐厚合約,除了為自己和柏林愛樂帶來了名和利,某程度上更通過錄音,定下新的交響音樂美學標準。卡氏晚年甚至希望錄製可令他流芳百世的音樂錄影片。但最醉心於錄音藝術的音樂家,卻非於 32 歲時決定放棄現場演出,轉以把時間精神都投進錄音的加拿大怪傑鋼琴家顧爾德莫屬 (見本篇第五章)。顧氏預言,錄音會是西洋古典音

樂創新和發展的出路，雖然歷史證明顧氏錯了，但看看 2012 年紀念顧氏逝世 30 週年所重新發行的眾多錄音可見，錄音這玩意，還有點意思。

　　於資訊氾濫的廿一世紀，錄音還有甚麼用？記得十年前留美時，看見歷史悠久的費城樂團竟以"音樂會學生票跟電影門券價格一樣"作宣傳。也許現在錄音也再沒有持久性，既然價錢也與電影門券價格相若，且唱片越出越多，所以"聽完即棄"亦更常見。英國指揮賈丁納（John Eliot Gardiner）創立的蒙德韋爾第合唱團（Monteverdi Choir），旗下有 Soli Deo Gloria 唱片公司，數年前更曾經現場灌錄賈氏指揮莫扎特交響曲音樂會，並於音樂會完結時立即發行其錄音，讓聽眾可立即購買留念！⁴ 此舉可能有相當的商業創意，但結果當然不太成功。聽現場音樂會，我們大都希望音樂會能留下長而深刻的印象，讓音樂在心中繞樑三日。那麼快便可重聽演出，反而貶低了演出的價值。

　　錄音容許重複聆聽，讓聽眾將不同演繹、甚至同一錄音卻不同發行的作品作詳細比較。德國指揮福特溫格勒和意大利指揮托斯卡尼尼現在幾乎被奉為神明，但如果沒有錄音的話，他們只會是口述的傳奇名字。作品的比較分析自然成為了各式各樣的學者、樂評和樂迷的工作與嗜好。如本篇第五章所說，錄音於二戰後已經慢慢成為了一門獨立的藝術，那麼賞樂亦然。先是音樂演奏本身，有些樂迷對分析音樂家不同年份灌錄的錄音分析得異常認真（例如法國的福特溫格勒學會便有人為福氏的三個不同年代的貝多芬第五分段作詳細比較，以分析

4 http://www.theguardian.com/uk/2006/feb/07/arts.artsnews1

這位指揮的心路歷程）[5]。更有樂迷醉心於研究音響器材本身，古典音樂只是他們鑽研音響器材效能的媒體或工具，而不是相反。

古典音樂作為"樂療"

二戰之後的現代社會，有一個奇特的文化現象：膚淺的科學文化，或者是說，對科學這個概念盲目崇拜，覺得世上所有問題，都有"科學方法"去解決，且科學亦可給予問題的"最佳答案"（但並沒有仔細想想科學究竟是甚麼）。九十年代，瘋傳着所謂的"莫扎特效應"（the Mozart Effect），聲稱"科學證明"，聆聽莫扎特的音樂可提升智力。事緣權威性科學學術期刊《自然》（*Nature*）於 1993 年刊登了一份實驗報告[6]，指出聆聽過莫扎特的一首鋼琴奏鳴曲後，參加實驗的大學生在一系列空間推理問題，譬如判別兩個角度不同的圖像是否一模一樣時，其表現短暫地顯著提升，升幅高達 8-9 點智商。報告發表後，立即被人斷章取義演繹為"小朋友聆聽莫扎特的音樂可以提升智商"。不少家長及教育家便大力鼓勵小朋友多聽莫扎特的音樂，以提升智商。有些唱片公司因有大利可圖，更不遺餘力地推廣莫扎特效應。但研究極具爭議性，許多重複的實驗都無法取得相同的結果，而原來的實驗亦只發現，一羣大學生聽過指定的莫扎特作品後，在指定的測試上表現有短暫的提升，不表示任何人長期聆聽悦耳的莫扎特作品（且悦耳誰定？）都可以達到那"實驗證明"的成效！莫扎特效應，一半是現代人對科學天真的嚮往，另一半則是貪婪與無知。莫扎特也

5　"W. Furtwängler: Beethoven Symphony No.5 — Recorded 1937 (HMV) June 1943 (RRG) 23 May 1954 (RIAS) ", Tahra FURT 1032-1033.

6　Rauscher, F.H., Shaw, G.L., & Ky, K.N., "Music and spatial task performance", *Nature*, 365 (6447), 1993, p611.

許是位天才，但畢竟他的音樂也是人造物，不是大自然傳來的仙丹。故此短暫提升智商，可能是賞樂背後的放鬆（但有誰能夠保證你每次聽同一首莫氏作品時，也能令你放鬆？），可能是賞樂時需要集中精神，也可能是很多其他不同的因素。理性地想，世界會否這般簡單，會有莫扎特效應這回事？（莫扎特效應出現前數十年，著名的莫扎特演繹者、英國指揮畢湯早已說過，如果他是統治者的話，一定會強逼每位國民每天聆聽莫扎特作品十五分鐘！）[7]

不再嚴肅的古典音樂

若說古典音樂已經再沒有甚麼空間突破，大部分當代作曲家只是鑽牛角尖，只給極少部分深諳樂理的人聆聽，而古典作品演繹的空間也隨着資訊的發達、以及錄音的流行而逐漸收窄，那麼跳出既有的框框是理所當然的一步。古典音樂家音樂跨界（crossover）嘗試並非新鮮事，小提琴家曼紐軒於七、八十年代跟爵士小提琴家格雷佩里（Stéphane Grappelli）灌錄二重奏爵士小品 [8]，而奧國鋼琴家古特（Friedrich Gulda）亦幾可說是享受彈奏即興爵士樂多於他的專長莫扎特。古典音樂跟其他音樂種類一直有接觸，甚至互相取材。古今中外都有熱愛古典音樂的流行音樂家，而古典音樂亦常常從民歌和嶄新的音樂發展取材，如《藍色狂想曲》（*Rhapsody in Blue*）的美國作曲家蓋希文（George Gershwin）從爵士樂拿靈感、馬勒在交響曲中加進阿爾卑斯山的牛鈴聲音、巴托克（Béla Bartók）和高大宜（Zoltán Kodály）

7　Atkins, H. & Newman, A. (Comp.), *Beecham Stories: Anecdotes, sayings, and impressions of Sir Thomas Beecham* (London: Robson, 1978).

8　"Menuhin & Grappelli: Friends in Music. Gershwin, Kern, Porter, Berlin, Rodgers, Grappelli, Arlen", EMI Classics Icon 6 985302.

到處蒐集民歌等。但"嚴肅音
樂"(不少人對"古典音樂"的
看法)的確越來越不嚴肅。也
許古典音樂只是一個品牌、一
個標籤,古典音樂家一直都要
靠不太古典的工作去支持古典
音樂。遠於四十年代,史托高
夫斯基便已"打破隔膜",跟
迪士尼跨界合作;之後的伯恩
斯坦則擔任公共知識分子(見
第四章)。

巴侖邦指揮的貝多芬交響曲全集 *Beethoven For
All*。

二十世紀不少作曲家,如由奧國逃到美國的作曲家康果特
(Erich Korngold)、巴西的魏拉・羅伯士(Heitor Villa-Lobos),甚至
蕭斯達柯維契,都曾為電影配樂,畢竟電影是漸紅的媒體嘛。費城樂
團指揮奧曼第也向流行文化賣賬,灌錄"大眾的"音樂錄音如電影主
題曲,發行並以樂團有名的華麗弦樂組作標榜。大西洋另一邊的倫敦
交響樂團也靠灌錄電影音樂維生,《星球大戰》(*Star Wars*)的電影配
樂便是他們的傑作[9]。維生也罷、創新也罷,連柏林愛樂樂團於世紀之
交也要跟德國重金屬搖滾樂團蠍子樂隊(Scorpions)[10]合作,一洗古典
音樂的嚴肅形象。為了開拓新市場,2012 年推出、由巴侖邦指揮以
巴底萬樂團的貝多芬交響曲全集竟題為《全民貝多芬》(*Beethoven For*

9　樂團於 2014 年由指揮哈汀率領於香港藝術節獻藝,音樂會竟加演《星球大戰》的主題
　　曲。電影主題曲好像跟音樂會的古典音樂曲目格格不入,但《星球大戰》主題曲正好是
　　此樂團的標誌。她們並不像頂尖歐洲大陸樂團的經濟背景,一定要弄其他東西來支持正
　　業,某程度上令正業永不能達到頂峰。

10　"Scorpions & Berliner Philharmoniker — Moment Of Glory", EMI 5 570192.

All）[11]。標題的背面意思，莫非貝多芬從前不屬於大眾、不屬於以巴兩國人民？

說到不嚴肅，家傳戶曉的古典音樂旋律，大概已被大眾媒體蹂躪得七七八八。記得十多年前在倫敦聽皇家阿姆斯特丹音樂廳樂團的音樂會後，在附近的一所意大利餐廳吃晚飯，並跟樂團的一名樂手搭訕，突然筆者的手提電話響起，樂師一聽鈴聲便立即說，噢，華格納《女武神的騎行》（*Walkürenritt / Ride of the Valkyries*）！以古典音樂旋律為基礎的廣告也多的是。還有就是音樂家的形象：記得四年前香港有一份篇幅佔全版的報紙廣告，載着指揮柴利比達奇的相片，又引用了柴氏的一句豪言（見右圖），藉以"銷售"該地產經紀有何卓越不凡。不管有多少讀者真的認識柴氏甚至是古典音樂，有專業的視覺形象，加上壯麗的引句便足夠了。

2010 年 4 月 26 日香港《信報》刊登了一張地產代理全版廣告。廣告借指揮柴利比達克的形象來說明自己服務非凡，更引述柴氏的一句豪言作支持："當一個人想平庸的話，他應該坦承相認。我不明白為何那些看似不想平庸的人，一再而三絞盡腦汁去為他們的平庸作辯護。"

11　"Daniel Barenboim, West-Eastern Divan Orchestra. Beethoven for all. Symphonies 1-9." Decca 4783511.

§ 鬼才史托高夫斯基

有人覺得他是位音樂老混混（因為他那裝模作樣的英文口音），有人覺得他是位鬼才，也有人覺得他是位極出色的生意人。但無可否認，說到錄音史上最多姿多彩的大師，一定少不了史托高夫斯基這名字（連另一位錄音怪傑、加拿大鋼琴家顧爾德也要為他製作電台節目，講述他的事跡）。

無可否認，電影《幻想曲》（*Fantasia*）是史氏的代表作，但他無數的其他器樂作品管弦樂改編版亦堪跟《幻想曲》齊名。當中最廣為人知的一定是巴赫作品的改編，而當中最著名的又一定是 D 小調觸技曲與賦格曲（巴赫作品編號 BWV 565）。他自 1927年為《幻想曲》所用的錄音開始，總共錄過此曲最少七回！此曲的改編版配器精良，既充分表現出原作管風琴聲效的雄偉，為管弦音樂賣了最吸引的告白，也令巴赫此作普及起來。他一直在探索管弦樂團色彩多彩多姿的可

錄音怪傑史托夫高斯基的四套錄音。上兩套為史氏著名的巴赫作品管弦樂改編，下兩套則為不同的管弦樂錄音。

能性，改編作品除了包括巴赫的管風琴作品、清唱劇中的眾讚歌（chorale），和《十二平均律鋼琴曲集》的個別號碼之外，還有浪漫作曲家的鋼琴小品，弦樂四、五重奏的樂章，和因拉威爾的管弦改編而膾炙人口的穆索斯基鋼琴曲《圖畫展覽會》，甚至一些經典作品，他也會隨意拿來"玩弄"。譬如他在 1967 年的貝多芬第九交響曲錄音，於終章的總結段，坐在右方的小號組明亮、節奏感極重的演奏，剛好乘接着在左方的銅管組其餘聲部，效果有如"儀式開場的小號演奏段落"（fanfare）！

史氏這樣創新好玩（他的演繹又這般"好玩"），當然令他成為唱片公司的寵兒。從 10 年代的聲波錄音，一直至 1977 年、他 95 歲時灌錄的最後一個錄音（為比才交響曲，演繹出奇地有活力。樂團是"國家愛樂團"National Philharmonic Orchestra 一詳參本篇第一章內的〈藝名偽名〉一文），其錄音生涯竟長達六十年！史托高夫斯基未必是錄音史上最多

錄音的指揮家，但就錄音曲目範疇、指揮的樂團，甚至唱片公司的數目，他大概都節節領先。音響發燒友特別喜歡他，因為他的演繹特別多東西可供玩味，一般音樂愛好者亦懷念他，因為之後再沒有指揮家膽敢把名曲"視為己出"，隨自己的興趣任意改編、修改。史氏喜歡把樂團不同聲部的座位重新編排，來實驗不同的管弦樂團聲效。在他之後，大概只有當代匈牙利指揮伊雲·費沙爾（Iván Fischer）會這般大刀闊斧地玩"樂師擺位"的遊戲。有出席他跟布達佩斯節日樂團於 2014 年在香港藝術節布魯克納第九交響曲演出的朋友，都被圓號組坐在舞台前端、直接面向指揮台嚇了一驚，但費氏此舉提升了樂團於該次演出的聲效。費氏數年前錄製貝多芬第六交響曲的錄音時，竟安排木管樂師分散坐在弦樂組中，突顯作品中個別木管樂器如雀鳥歌唱的效果，動聽得很。但費沙爾跟史氏的任性，簡直是小巫見大巫！

史氏的巴赫改編，名留青

史。他的門生、瑞士指揮巴密特（Matthias Bamert）和烏拉圭指揮西利伯里耶（José Serebrier）近年都灌錄那些改編作品倒是其次，反而史氏於費城樂團的數位接班人都好像要向他致敬，延續樂團演奏這些作品的傳統。樂團於 1993 年至 2003 年的音樂總監沙華利殊（Wolfgang Sawallisch）是位傳統德奧指揮，上任兩年後竟也賞面灌錄史氏的巴赫改編，以及其他史氏改編作品。樂團現任音樂總監尼室－舍間（Yannick Nézet-Séguin）上任後跟樂團灌錄的首張唱片，更以史氏的巴赫改編為曲目。尼室－舍間上任前不久，費城樂團幾乎因財困而解散，尼氏這位年輕新星挑選這般曲目為樂團作“重生”的宣傳，證明了史氏雖然在三十年代末已辭任了樂團音樂總監，七十多年後樂團的身分定位仍不能跟他脫離。(說來沙氏精準、有力、清澈的 D 小調觸技曲與賦格曲錄音比尼氏的好得多，但還是史氏自己錄音最有韻味。尼氏只是“自動波”的行貨！）跟史氏關係不俗的繼任人奧曼第（Eugene Ormandy）則竟然有膽色跟樂團灌錄奧氏自己改編此曲的版本，比較之下便覺奧氏版本單薄遜色。但奧氏絕對承傳了史氏留下來多姿多彩的費城樂團音色，一直從一套兩人也有份灌錄的經典錄音開始——費城樂團跟拉赫曼尼諾夫的拉赫曼尼諾夫全套鋼琴協奏曲兼《帕格尼尼主題狂想曲》（Rhapsody on a Theme of Paganini）。

繼史托高夫斯基之後改編過 D 小調觸技曲與賦格曲（Toccata and Fugue in D Minor, BWV 565）的名指揮卻並非奧曼第。史氏改編出現後不久，英國指揮活特（Henry Wood；英國廣播公司逍遙音樂會以他命名）也用筆名發表了他的版本。不知道史托高夫斯基在美國的一時競爭對手托斯卡尼尼有意抑或無意，以“忠於作品原譜”見稱的他竟“對着幹”，指揮活特的改版。其中一個現場錄音包括在紐約愛樂樂團的歷史錄音紀念特集內。

§ 《幻想曲》

一位英俊瀟灑、身材纖瘦、身穿燕尾服的男子筆直地站在方形的指揮台上，雙臂展開，儼然像巴西里約熱內盧著名的耶穌救世主像。這就是史托夫高斯基在迪士尼電影《幻想曲》[1]（Fantasia）的開場形象。他的雙手一揮，樂團就醒了過來，觀眾聽到的是史氏自己改編給管弦樂團的巴赫 D 小調觸技曲與賦格曲。史氏出場之前，電影主持向觀眾略作介紹，指出電影是一項嶄新的娛樂（音樂被視為娛樂而不是文化，大概源自這套給普羅大眾觀賞的電影開始，故此"德高望重"的英國廣播公司網站把娛樂版與演藝版放在一起，還要是娛樂先行（BBC News Entertainment & Arts）。雖然此舉差勁至極，但前因卻可能是這套真正有娛樂成分的電影！）主持接着指出電影中的音樂總共分三類：第一類敘事（有故事線的標題音樂是也），第二類描述一系列的影像（無故事線的標題音樂是也），第三類則無具體內

迪士尼跟史托高夫斯基合製的《幻想曲》電影與電影配樂錄音。

容（絕對音樂是也）。主持這樣平易近人卻一語中的地介紹，對入門者來說實為有用至極！電影的曲目如下，哪首作品屬於哪類，應該非常明顯：

《幻想曲》電影之音樂曲目

巴赫：D 小調觸技曲與賦格曲（巴赫作品編號 BWV 565；史托高夫斯基管弦樂改編版）

柴可夫斯基：胡桃夾子組曲

杜卡：魔術師的門徒

史特拉汶斯基：春之祭

貝多芬：第六交響曲（節錄）

龐其阿尼（Amilcare Ponchielli）：時刻之舞

穆索斯基：荒山之夜（史托高夫斯基改編版）

舒伯特：聖母頌（史托高夫斯基改編版）

這套 1940 年首演的電影立即成為經典。60 年後，迪士尼公司再推出"下集"《幻想曲：2000》（*Fantasia 2000*），並邀得早已在紐約大都會歌劇院成名的、土生土長的美國指揮李雲（James Levine）領導芝加哥交響樂團錄製電影音樂。但今時的大師大樂團的大製作如何能跟往日的相比？原版《幻想曲》打破了"嚴肅"的古典音樂和"通俗"的普羅大眾的隔膜，更同時令迪士尼卡通跟史托高夫斯基音樂藝術風魔一時，用現代的工商管理術語，就是"雙贏"。1940 年的《幻想曲》中，杜卡〈魔術師的門徒〉中的一段，門徒米奇老鼠施魔法令掃帚替他擔水，發覺場面失控後立即把掃帚劈爛，怎知爛掃帚起死回生，化作多把掃帚起義，導致魔術師家中洪水氾濫。那麼精彩，有誰看過會忘記？（更難忘記的是卡通片完結之後，米奇老鼠跳向史托高夫斯基，跟他握手道賀！）雖然〈魔術師的門徒〉一段最有名，筆者覺得〈春之祭〉的動畫於藝術上更精彩。眾所週知，史特拉汶斯基這首劃時代的前衛作品於 1913 年由俄羅斯芭蕾舞劇團於巴黎首演時釀至觀眾起鬨。《幻想曲》的動畫則巧妙地把原有的"被挑選的少女於春天跳舞至死，犧牲於大自然"的故事以"太初混沌一片，慢慢生物開始滋生，漸漸恐龍出現，卻又最終絕種"的大自然歷史故事代替。原來的故事常令人有性聯想，但迪士尼先生的代替版則老少咸宜，更是上乘的科普材料！

[1] "Walt Disney's Fantasia: Walt Disney's Original Uncut Version. Special 60TH Anniversary Edition", Disney DVD 18268.

歷史卷

第 一 章

錄音捕捉歷史時刻

～～～～～～～～～～

　　開始議題時，先問讀者一個問題：音樂的功用為何？為甚麼所有文化都流傳着自己的音樂傳統（不論你喜不喜歡它）？

　　答案十分簡單：音樂是表達思想感情的工具。不同的地方，不同的文化，不同的人民，對不同的事物都有不同的體會，故此建立了自己的一套音樂文化。情感表達，當然可以從個人的層面出發，譬如如果你懂得彈鋼琴，不開心的時候，或許會演奏蕭邦一些比較傷感的作品，把自己的感情投進音樂（又或者説讓音樂通過你的演奏表現出作曲家的思想感情！），但情感表達往往也可以是社會性的。大部分國家的國歌，內容不是關於國族危難的景況，便是反映了國族的核心價值（如德國國歌便以 "團結、正義和自由" Einigkeit und Recht und Freiheit 為首句）。一首國歌，就算拿走歌詞，音樂的內容本身也能説話，其他有民族標誌性的音樂作品亦然！有共同文化背景的人民，能感受得到他們自己音樂背後的精神。另一方面，正正因為音樂能夠傳情，所以它有時候很能夠捕捉到某些社會氣氛，當然，音樂亦常常被用作政治工具。

Bär, F.P., *Wagner - Nürnberg - Meistersinger: Richard Wagner und das reale Nürnberg seiner Zeit*（Nürnberg: Verlag des Germanisches Nationalmuseums. 2013）.（《華格納、紐倫堡與名歌手：華格納與他生時紐倫堡的真正面目》）

納粹德國的政治工具

以音樂作為政治工具，最突出的例子一定是納粹德國。由希特拉領導的納粹德國政權，統領人民的手法是去推廣"純正血統論"，提出金頭髮的雅利安民族（Aryans）是最優越的人類，而雅利安民族的文化則是人類的智慧結晶，所以音樂文明的主軸當然由德奧作曲家所組成：巴赫、莫扎特、貝多芬、布拉姆斯、華格納、布魯克納。猶太作曲家如馬勒和孟德爾頌，縱使對德奧音樂發展貢獻良多，前者為偉大的貝多芬及華格納作品指揮，後者擔當萊比錫布業大廳樂團樂長時，大力復興巴赫作品，但他們的藝術亦因為種族關係被抹殺。在世的作曲家如荀貝格（Arnold Schoenberg）、懷爾（Kurt Weill），指揮如華爾特（Bruno Walter）和克倫佩勒（Otto Klemperer），都一一逃離德國及其迅速擴大的版圖。

希特拉亦將曾表達反猶太思想的華格納奉若神明，畢竟華格納歌劇的素材大多跟古老的德國傳說有關。華格納鉅作《尼布隆根指環》（*Der Ring des Nibelungen*）就是根據象徵和"孕育"德國文化與國勢

的萊茵河傳說譜寫的作品，而《紐倫堡的名歌手》(*Die Meistersinger von Nürnberg*) 正好表現了德國中世紀時的文化生活。紐倫堡被希特拉與納粹黨定為最純正的德國城市，納粹黨號召的大型遊行集會 (The Nürnberg Rallies) 便於紐城舉辦，是以戰後盟軍對納粹戰犯的大審判，也於紐城舉行。華格納的音樂跟納粹政權的關係，存有的記述和分析無數。

"案件福特溫格勒"

希特拉最心儀的指揮是柏林愛樂樂團音樂總監福特溫格勒 (Wilhelm Furtwängler)。福氏廣被視為當代最優秀的指揮，更是最出色的德奧作品詮釋者，故此常被納粹政權利用為德國文化宣傳品。然而一般認為，福特溫格勒並不是納粹民族主義的狂烈支持者，他亦屢次被迫與政權妥協。最有名的例子是他為納粹政府所誅的前衛作曲家亨德密特 (Paul Hindemith) 辯護，1934 年於《德意志匯報》(*Deutsche Allgemeine Zeitung*) 發表批評文章〈案件亨德密特〉(Der Fall Hindemith)，跟納粹政府作正面交鋒，結果當然是失敗而回。曾有不少記載指福氏私底下曾幫助猶太樂師，而享負盛名的猶太裔小提琴家曼紐軒 (Yehudi Menuhin)，則在二戰後不久便主動跟剛經歷過"除納粹過程" (De-Nazification process) 中遭禁演的福氏合作，一起演奏來支持他[1]。批評者問，若然福氏真的不滿意納粹政權，為何他不早早便遠走高飛 (而事實上他戰末時的確逃到了中立國瑞士)？真相恐怕永遠不會明白，但一般的説法是福氏出於自身的藝術使命感、事業

1　"Beethoven & Mendelssohn: Violin Concertos. Yehudi Menuhin, Wilhelm Furtwängler. Philharmonia Orchestra, Berliner Philharmoniker", EMI Great Recordings of the Century 5 669752.

柏林舊愛樂廳遺址之紀念
牌："此路引至舊愛樂廳
（1882-1944）所處之地"。

發展和已有名聲的種種考慮，加上在戰時的社會大形勢下，根本不得
不鬱鬱寡歡、無奈接受自己是政治棋子這現實。

　　是嚴峻的社會形勢激勵福氏把所有精力都投進音樂也罷，是福氏
藝術的自然成熟期恰巧碰着二戰也罷（指揮往往到了四、五十歲才進
入成熟時期），福氏跟柏林愛樂的二戰錄音最激情、最歇斯底里，每
場音樂會都奏得彷彿沒有明天似的。九十年代歷史錄音開始大為流行
時，福特溫格勒 1942 年於柏林舊愛樂廳指揮的一場貝多芬第九交響
曲錄音 [2] 被捧至天高，説是錄音史上該作最偉大的錄音云云。這般看
法，現在看來難免覺得狹隘，音樂作品永遠能接受多於一個演繹模式
（或許這句説話也反映了現世代的多元價值觀？），但該錄音的確反
映了某一種精神心情。1942 年是二戰的一大轉捩點，德國苦攻蘇聯
不果，最終節節敗退，而此年德國正由盛轉衰。

2　"Furtwaengler Orchestre Philharmonique de Berlin, Archives de Guerre 1942-1945", Tahra Furt
　　1004-1007.

§ 戰時的激昂演奏

福特溫格勒的貝多芬第九交響曲演繹極具傳奇。樂評及音樂學者喜歡將其"浪漫自由"的風格跟他"傳說中的死敵"、意大利指揮托斯卡尼尼"極忠於原譜"的演繹模式作對比，並稱福、托兩人為二十世紀初影響力最大的兩位指揮家。其實，福氏所謂致力演繹音樂作品神髓而隨心"改動"作品的風格是一個傳統，源自華格納（華氏喜歡把自己對前人作品的看法加諸演繹中）；托氏的所謂"忠於原譜"，也不是他首創，奧地利指揮家漢斯·歷赫特（Hans Richter；是不少重要作品如布拉姆斯第二、三交響曲和布魯克納第四、八交響曲的首演者）早因同樣原因出名。但福、托兩人都在錄音技術開始慢慢成熟時當道，並身居音樂界要職而已。

福氏的眾多"貝九"錄音受後世歡迎，原因是其擁有無比的戲劇性。他的演繹，構思宏偉、有理想和視野：首章開始，弦樂組的顫奏故意模糊，營造了一種朦朧的氣氛，為不久即將出現的第一個齊奏作出很大的對比。第三章（慢板）扯得極廣闊、縱情地浪漫，而終章則激情得很，尤其是結尾段情緒高漲極地飛快演奏。雖然福氏在其指揮生涯的最後約二十年，對作品演繹的大概框架沒多改變，微妙的感情氣氛改變卻不少。有"發燒友"曾經為福氏所有的"貝九"錄音（超過十個）作仔細比較，筆者雖沒這般時間和心思，但亦"抽樣"聽聽其中一些，也饒有興致。

眾多錄音中最有名的，應該是 1942 年 3 月的戰時演出，樂團是由他任總指揮的柏林愛樂樂團。錄音有名，一大原因是演奏時間正近德國納粹政權之顛峰，而福氏戰後表示自己"如常演奏音樂以保護和延續德國文化"。不少人（包括職業音樂家在內）的主觀感覺是，演奏把戰爭時的徬徨紊亂都宣洩出來，故以特別激情。不論如何，錄音聽來高潮真的好像特別慷慨激昂。相比之下，五年前（1937 年）[1]跟同團於倫敦演奏的現場錄音，

也許沒有被那種戰時的陰沉所籠罩，有的卻是熱情和力量，呼天搶地的高潮，長得幾乎不會完的慢板樂章，以及飛快激烈的終結段（coda），一直是福氏演繹的特徵。

　　二次大戰受損的拜萊特節慶歌劇院（Bayreuther Festspielhaus）於 1951 年重開，首演由福氏指揮"貝九"，現在有兩個錄音：由 EMI 公司發行的演出綵排錄音（EMI 並沒有在唱片發行時指出這點，只指出這是個 1951 年拜萊特重開時的錄音）[2]，和由 Orfeo 公司發行的重開首演的音樂會現場錄音[3]。聆聽後者，發覺演繹再

沒以前般尖銳，而首章開始時的朦朧聲音亦已不見，換來的卻是巨人踏步般的沉重。1954 年（福氏辭世之年）他跟愛樂者樂團於琉森音樂節的演繹則出自一位看過、嘗過世態炎涼的暮年老人之手[4]。福氏的其他"貝九"錄音眾多，但不如上述者具標誌性。

[1] Die Kunst von Wilhelm Furtwängler: Beethoven Symphony No.9 "Choral", EMI Classics Japan TOCE-3729.

[2] "Beethoven Symphony No.9 'Choral', Wilhelm Furtwängler", EMI Great Recordings of the Century 5 669532.

[3] "Bayreuther Festspiele 1951; Beethoven Symphonie No.9, Furtwängler", ORFEO d'OR C 754 081B.

[4] "Beethoven: Symphony No.9, Wilhelm Furtwängler", Music & Arts CD-790.

德國凌駕眾邦

1939 年 10 月，出生於東普魯士但澤城（Danzig，現為波蘭格但斯克 Gdánsk）的德國指揮蘇歷茲（Carl Schuricht），於荷蘭阿姆斯特丹指導阿姆斯特丹音樂廳樂團演奏馬勒的《大地之歌》（*Das Lied von der Erde*）[3]。其時納粹德國已經入侵並吞併了東邊的鄰國波蘭，英法皆因而向德國宣戰，換言之，歐洲的第二次世界大戰已經開始。那時納粹黨的反猶太活動早已如火如荼，當然包括禁止上演猶太作曲家 —— 包括馬勒 —— 的音樂。音樂會到了終章的十九分半的時候，竟然有一位女士走至蘇氏跟前，説 "德國凌駕眾邦，蘇歷茲先生"（Deutschland über alles, Herr Schuricht）。從錄音 [4] 聽得出蘇氏、樂團與聽家的集體愕然之態。音樂停頓了數秒，而再開始時的木管樂段並不齊整，顯出該句説話的震撼性。該女士的身分到了現在仍然不清楚，但從其德文口音來判斷，應該不是德國人，屬實的話，説話便是極具諷刺的抗議。翌年，納粹德國便侵佔了荷蘭。

我的祖國 —— 捷克的命運

亂世下的巔峰音樂藝術，當然不只限於入侵國德國。1938 年，納粹德國吞了奧地利共和國之後，目標便是捷克斯洛伐克共和國（Czechoslovak Republic）。捷克人民在歷史上一直是個受欺壓的民族，而正因為這樣，十九世紀末文化藝術才會這般豐富和發達。國民樂派重要作曲家史麥塔納和德伏扎克等都嘗試從德語文化中作出突破，而

3　"Gustav Mahler: Das Lied von der Erde, Kerstin Thorborg, Carl Martin Öhmann, Concertgebouworkest Conductor: Carl Schuricht, Amsterdam 1939"，Belage BLA 103.015.
4　據參考版本，女士的説話出現於終章的 19' 31。

史氏的捷語歌劇《被賣的新娘》（*Prodaná nevěsta / The Bartered Bride*）更是代表作。然而，隨着十九世紀末的"文化獨立運動"和二十世紀初的政治獨立而建立的年青的捷克斯洛伐克共和國，宣佈獨立還不夠 21 年，便又被操德語的人控制。（二戰後歷史竟然又再重演，戰後五年不夠，捷克斯洛伐克又墮入另一強權的控制，這次則是蘇聯。）納粹軍入侵後，當然傾力打壓當地文化，推廣德國文化，例如禁止捷語歌劇上演等[5]。事實上，一戰後即使成立了捷克斯洛伐克共和國，奧匈帝國遺留下來的文化腳印其實仍到處皆見，包括上演德語作品的布拉格德語歌劇院（Neue Deutsches Oper；現為布拉格國家歌劇院）。

愛國的羣情洶湧

眼看國族再一次受外侮，捷克愛樂樂團總監泰利殊（Václav Talich）於 1939 年 6 月，德軍已入侵捷克後，指揮史麥塔納《我的祖國》（*Má Vlast*）愛國交響詩集，包括民族色彩特別濃厚的最後兩個樂章（如終章《布拉尼克山》*Blanik* 描述敵人入侵捷克，喚醒了深山的神靈，起來擊退敵人）。這是泰氏於納粹德國統治下最後一次公開演奏全套交響詩，因為末兩樂章其後被禁，儘管他於 1941 年於錄音室灌錄了全套作品。演出現場直播至挪威首都奧斯陸，錄音有幸被保存下來，到了 2010 年才廣泛發行。[6] 泰利殊這錄音極具歷史價值。激昂的演奏是為已陷入水深火熱之境的國家的最佳示威，而奏畢後聽眾更自發唱起捷克國歌。音樂作為政治標語，還有更嚴肅的例子嗎？

5　在納粹統治區的文化政策底下，"滅聲"實行得凌厲，例如於波蘭演奏蕭邦乃違法。

6　"Česká filharmonie / Czech Philharmonic Orchestra Václav Talich live 1939, Smetana, Dvořák", Czech Philharmonic Orchestra CPO 0002-2032；或 "Václav Talich Live 1939", Supraphon SU 40652.

《我的祖國》是一首政治意義很深的作品，既代表着捷克的歷史和文化，又"宣示國家主權"，可以跟它這般地位媲美的，或許只有西貝琉斯的交響詩《芬蘭頌》（*Finlandia*）。你可以説蕭邦是波蘭的國

布拉格之春音樂節首場音樂會於每年 5 月 12 日（史麥塔納逝世之日）舉行，場地為布城市政大樓（Municipal House）史麥塔納廳或魯道夫大廳（Rudolfinum）。音樂節由捷克總統贊助，而總統亦會出席首場音樂會，於掛了總統旗的包廂中聽《我的祖國》。圖為於市政大廳舉行的首場音樂會之總統包廂。

捷克作曲家史麥塔納於布拉格高堡墓園之墓。古堡亦是傳説中布城之發源地，而史麥塔納的愛樂交響詩集《我的祖國》第一首亦以此地為題。

魯道夫大廳中廊陳列舊海報，以紀念對捷克二十世紀音樂發展貢獻良多的庫貝歷克父子。

家英雄，他的作品處處散發着波蘭國土獨有的氣息（畢竟馬祖卡舞曲（Mazurka）和波蘭舞曲（Polonaise）都是波蘭特產！），一聽便教人想起該國，但作品並不敍事。

二戰過後，捷克再度獨立，文化的花朵燦爛地綻放，而年輕的捷克愛樂樂團指揮勒斐爾・庫貝歷克（Rafael Kubelík）於 1946 年創立布拉格之春音樂節（Pražské Jaro），音樂節每年於捷克 "音樂之父" 史麥塔納出生日（5 月 12 日）開始，開幕儀式是在布拉格高堡墓園（Vyšehrad）裏的史麥塔納墓前獻花（《我的祖國》的第一首交響詩便以 Vyšehrad 這古地為題，因為這是從前捷克皇帝的居處，而現在捷克最偉大的人物都葬於此）。該音樂節首晚音樂會曲目必定是《我的祖國》不特止，捷克總統更會按傳統出席，而演奏場地 "藝術家之家" 左側包廂更掛着總統旗！最有名的布拉格之春音樂節《我的祖國》一定是 1990 年那一回。

1949 年捷克共產黨奪權之後，庫貝歷克便跟妻兒逃往英國，並長期自我放逐，以抗議二戰後捷克共產統治。1968 年布拉格之春鎮壓（下述，鎮壓之名跟音樂節沒有關連）發生後，他更發起杯葛，拉攏音樂家不要到捷克演出。捷克方面則當然盡量隔岸把他 "抄家"，不只不提他的名字，不發行他的錄音，連他爸爸（捷克史上最著名的小提琴家楊・庫貝歷克）的名字也要消失。1989 年，捷共政權跟東歐其他政權一樣崩潰，庫貝歷克於翌年凱旋回歸，[7] 在他創立的布拉格音樂節中指揮《我的祖國》。[8] 跟庫氏同為藝術家和倡導民主的新總統、

7　1989 年之後 "凱旋回歸" 的東歐音樂家當然不只庫貝歷克一人。蘇聯大提琴家兼指揮家羅斯卓波維契更率領美國的華盛頓國家交響樂團到俄演出。

8　"Smetana Má Vlast, Czech Philharmonic Orchestra, Rafael Kubelík, Prague Spring Festival live recording", Supraphon 11 1208-2 031.

劇作家哈維爾（Václav Havel）當然拍爛手掌。音樂演奏固然出色（儘管庫氏“自我放逐”期間在慕尼黑作的同曲錄音[9]可能更抒情有力），但聽眾的反應可能更有意思。這場音樂會的錄像一直很容易找得到。

歷史迫出來的樂團

納粹黨迫害猶太人，促成了以色列愛樂樂團（Israel Philharmonic Orchestra）的建立。既然歐洲不再是猶太人安全的居所，眾多猶太裔歐洲音樂家不是逃往美國，便是到了以色列，在小提琴家胡伯曼（Bronislaw Huberman）等音樂家發起下，於1936年組成了巴勒斯坦愛樂樂團（Palestine Philharmonic Orchestra；1948年改稱為以色列愛樂樂團）[10]。因為樂團是一個反法西斯的政治產物，所以她吸引了無數

巴勒斯坦愛樂樂團十週年紀念音樂會場刊。樂團由逃難的歐洲猶太人組成，現稱以色列愛樂樂團。

頂尖音樂家合作，包括恨意大利獨裁者穆索里尼（Benito Mussolini）入骨的指揮托斯卡尼尼（亦為樂團首演指揮）。樂團成立初年的錄音少之又少，即使在樂團自己出版的眾多紀念發行特集中，最早期亦只有1954年由波蘭指揮克里茲基（Paul Kletzki）為英國 EMI 公司灌錄的

9　“Smetana: Má Vlast”, Orfeo C 115 841 A.

10　“Israel Philharmonic Orchestra: 75 years Anniversary Concert & Documentary Coming Home”, Euro Arts 2059 098.

錄音。不知道以色列電台是否有任何舊錄音有待發行？比較有代表性的一張舊錄音是克里茲基的馬勒第一和舒曼第一交響曲錄音[11]，樂團聽起來水準很高。五十年代中，馬勒的音樂還未完全流行，雖然眾多馬勒信徒已盡量上演他的作品以及錄音。

當時很多維也納愛樂樂團的現場和錄音室錄音的演奏水平都被以色列愛樂比下去！可想而知二戰為歐洲音樂文化帶來的損失。美國樂評很喜歡說，跟美國樂團相比，五十年代的歐洲樂團根本不是甚麼。就樂團技巧來說，這說話不無道理。

音樂家支持以色列國

以色列愛樂樂團從五十年代中開始，受西方唱片公司青睞作大量錄音，不論是跟樂團關係密切的不少名指揮帶團到歐洲演出時順道錄音，或是唱片公司長途跋涉帶錄音團隊到以色列錄音。英國的笛卡唱片公司可說跟該樂團關係特別密切，於 1957 年至七十年代末作了不少錄音。六十年代中，中東政局動盪，圍繞以色列的阿拉伯諸國跟以色列頻生磨擦，以色列政府於是於 1967 年 6 月 5 日突擊空襲埃及，發動所謂 "六日戰爭"（Six-Day War），並佔領埃及西乃半島（Sinai Peninsula）。（六年後，埃及跟敍利亞於猶太教贖罪日 Yom Kippur 突襲以色列，展開所謂，"贖罪日戰爭"（Yom Kippur War），更得到與以色列盟友美國作對的蘇聯支持，但西乃半島要待 1979 年才能重投埃及。）

一眾猶太音樂家立即羣起支持國家。一生跟樂團淵源很深的伯恩斯坦於六日戰爭，以色列重奪聖城耶路撒冷東部和包括斯科普斯山

11 "Famous Conductors of the Past: Paul Kletzki", Preiser 90730.

（Mount Scopus）的東邊近郊後，
於 7 月 9 日率領樂團在前屬希伯
來大學的斯科普斯山上的圓形競
技場上，演奏孟德爾頌小提琴
協奏曲（獨奏者為史頓）和馬勒
第二交響曲的最尾三個樂章。[12]
耶路撒冷至今仍然是以色列跟阿
拉伯巴勒斯坦的領土爭拗點，伯
恩斯坦這場音樂會意義深遠，所
有以色列政要皆在座。更特別的
是，馬勒第二交響曲的尾兩樂章
以希伯來文演唱。這場音樂會的

《希望在斯科普斯山上》（*Hatikvah on Mount Scopus*）唱片發行。《希望》（*Hatikvah*）為以色列國歌。唱片為 1967 年六日戰爭後以色列愛樂樂團及以色列之聲電台交響樂團，於耶路撒冷近郊斯科普斯山舉行的一場音樂會，用以"宣示猶太主權"。

節目之前亦分別在以色列最大城市特拉維夫（樂團的基地）以及耶路
撒冷市中上演，三場音樂會的錄音選段當年亦成為最暢銷發行（國歌
錄音取自斯科普斯山，孟德爾頌協奏曲和馬勒交響曲終章則取自另外
兩場音樂會）。馬勒交響曲的演奏水平絕對稱不上上乘（畢竟那時馬
勒還不是十分流行，作品對樂師還算新），但聽者明顯感覺到演奏的
重要性，聽眾合唱而音不準的國歌錄音更是如此。

　　眾多猶太音樂家其後一直支持樂團。除了伯恩斯坦和史頓之
外，"黃金一輩"小提琴手帕爾曼（Itzhak Perlman）、蘇嘉曼（Pinchas
Zukerman）和明茲（Shlomo Mintz）當然是樂團的常客，而已年邁失
明的傳奇鋼琴家魯賓斯坦（Arthur Rubinstein）更於 1976 年跟樂團灌

12　"Hatikvah on Mt. Scopus: Concerts Recorded July 1967 in Jerusalem and Tel Aviv", Sony
　　Classical Japan SICC 822.

錄了他那長長的演奏生涯裏最後一個錄音（布拉姆斯第一鋼琴協奏曲，由祖賓‧梅塔（Zubin Mehta）指揮；音樂感還在，只是音準一塌糊塗[13]）。其他國際有名的音樂家亦繼續與樂團合作。但樂團到了七、八十年代，號召力卻開始遜色。影響力很大的英國樂評萊伯特（Norman Lebrecht）將樂團的退步歸究於自 1969 年領導樂團的終生音樂總監梅塔，指梅氏儘管可能是位出色的客席指揮，樂團於其領導下已經變得平凡[14]。但事實上樂團跟歐洲文化同時亦開始慢慢疏遠，畢竟創團的走難樂師（都是從歐洲來的、呼吸歐洲文化、包括傳統音樂訓練的"新移民"！）都紛紛老去。讀者諸君大可找來梅塔近廿年來與樂團錄的錄音跟五、六十年代的錄音作比較。

冷戰的聲音

冷戰時期，音樂更是合適的政治媒體，當時勢不容許當面批評當權者時，人民便會出盡法寶去表達己見。最精彩的例子莫過如捷克指揮奈曼（Václav Neumann）於 1982 年蘇共總書記布里茲涅夫（Leonid Brezhnev）逝世時被要求領導樂團默哀的反應。他先向樂師說，為了布氏對捷克音樂所作的貢獻，我們站立默哀致敬，然後幾乎立即說下去，大家可以坐下了，布氏對捷克音樂沒有作過多大的貢獻[15]。

捷克一直是思想比較開放的東歐國羣國家，1968 年春，斯洛伐克政治家、時任捷克斯洛伐克共和國共產黨首席秘書長的杜布切克（Alexander Dubček）提倡自由化，東歐國羣老大哥蘇聯當然不允許。8

13 "Brahms Piano Concerto No.1, Four Ballades, OP.10", Decca Eloquence 466 7242.
14 Lebrecht, N., *The Maestro Myth: Great conductors in pursuit of power* (New York: Citadel Press, 1995), p.255.
15 http://www.scotsman.com/what-s-on/music/the-man-who-s-changing-the-sound-of-the-bbc-1-1125448

月 21 日，蘇聯坦克車駛進首都布拉格鎮壓示威者，天意弄人，碰巧大提琴大師羅斯卓波維契（Mstislav Rostropovich）於同一天在英國逍遙音樂會（BBC Promenade Concerts）演出，曲目為德伏扎克大提琴協奏曲不單止，伴奏的還要是斯維蘭諾夫（Evgeny Svetlanov）與蘇聯國家交響樂團 [16]。樂師甫進場，便被小部分聽眾叫"滾回蘇聯"，而另一些聽眾則要求他們閉嘴，因為政治與樂師無關。演出是飛快的，羅氏一邊奏、一邊流淚。一曲既畢，羅氏高舉樂譜，以表心跡 —— 他是支持捷克人民的。整場音樂會，包括聽眾的叫囂都被錄下，音樂會緊張的氣氛不難聽出。1970 年，羅氏因為支持異見作家與諾貝爾文學獎得主索贊尼辛（Alexander Solzhenitsyn），而跟蘇俄政權反面，亦於 1974 年流亡海外。到了鐵幕的另一面，三年內羅氏便已成為美國首都華盛頓國家交響樂團總指揮，指揮及後來灌錄蕭斯達柯維契作品 [17]，背後的政治代表性何其鮮明。

萊比錫—你不要驚慌

柏林也許是二十世紀下半葉最可歌可泣的音樂重鎮，但為冷戰帶來轉捩點的卻是另一個東德重鎮萊比錫（Leipzig）。柏林一城的故事（見本節第四章），代表了悠長的冷戰歲月，而鐵幕終於在 1989 年撕破。東德的經濟漸漸不景氣，而人們的生活水平慢慢降低，言論自由也繼續被箝制，不滿聲音越來越強。"母國"蘇聯的戈爾巴喬夫（Mikhail Gorbachev）在 1985 年上台擔任總書記，面對國內社經壓力下，已經提出改革，並於翌年提出著名的"重組"（Perestroika）和"公

16　"Rostropovich. Schumann Cello Concerto, Dvořák Cello Concerto", BBC Legenda BBCL 4110-2.
17　"Shostakovich Symphony No.5; Prokofiev: Romeo & Juliet — Suite No.1", DG Masters 445 5772.

開做事"（Glasnost）這兩個名稱載滿含義的新政策。東德共產黨領袖昂納克（Erich Honecker）面對相同壓力下，卻不願意向人民作出任何讓步。萊比錫民眾自 1989 年 9 月起便開始在該城的聖尼古拉教堂（Nikolaikirche）舉行著名的"星期一示威"。教堂

前東德重鎮德累斯頓紀念 1989 年人民上街遊行示威、最終導致革命的紀念牌。遊行口號為"我們是人民"（Wir Sind das Volk），雖然影響最大的示威在萊比錫，但大大小小的東德城市，包括德累斯頓，都有同樣的示威。

牧師富勒（Christian Führer）（這個名字十分諷刺，因為其姓氏 Führer 在德文解作領袖！）領導的和平禱告，其實就是為民眾提供了保護的空間，發洩對政權的不滿。

1989 年，東德人口一千六百多萬，而秘密警察和非官方的平民兼任監察員，數目竟達二十八萬，即佔總人口超過百分之一點五。東德人所要求的，主要反而不是經濟改革，而是自由：人身自由、外遊自由、言論自由。漸漸，"星期一示威"蔓延全國，情況開始失控。1989 年 10 月 9 日星期一，萊比錫人民上街示威，遊行者喊着"我們是人民"（Wir sind das Volk）的口號，結集的人越來越多（總計有七萬之多），聖尼古拉堂遠遠不夠坐。鐵硬的昂納克早已警告人民，軍隊已經戒備，而社運人士則在組織示威時告誡民眾不要動粗。

音樂跟社會息息相關

眼見事情將一發不可收拾，萊比錫布業大廳樂團樂長馬素亞

（Kurt Masur）跟另外五人立即商議解決方法。[18] 六人商議及發表宣言，指出政府與人民對話之必要。昂納克於是開不了槍，反而很快便被東德共產黨拉下馬。馬素亞該晚於萊比錫布業大廳指揮的音樂，以及之前示威者和"萊比錫六子"的發言和討論聲音選段，都被錄下來了。其中最具標誌性的，是馬素亞被問："你是政治人物嗎？"（Sind Sie politischer Mensch?），之後他精警回應："人可以不政治化嗎？"（Kann man unpolitisch sein?）[19] 該晚的布拉姆斯第二交響曲，聽來並不是個令人安心的演繹（尤其是首章）。十年後同日，樂團於其時的樂長、瑞典人布隆斯達（Herbert Blomstedt）的領導下，於聖尼可萊教堂演出貝多芬第五交響曲，而同場紀念音樂會以巴赫有名的管風琴觸技曲與賦格曲開始，曲目亦包括巴赫和孟德爾頌所譜的《你不要驚慌》（*Fürchte dich nicht*）聖詠合唱，和巴赫的小提琴無伴奏組曲第二號的《夏康舞曲》（*Chaconne*；獨奏者是逃離蘇聯的墨洛娃 Viktoria Mullova！）這樣找跟萊比錫有淵源的作曲家作品作節目，這場音樂會 [20] 真的有心思，亦也許附和了馬素亞的心意：音樂家不躲在象牙塔，音樂跟社會息息相關。[21]

18 另外五人分別為卡巴萊藝術家 Bernd-Lutz Lange、神學家 Peter Zimmermann、東德共產黨萊比錫分區文化秘書 Kurt Mayer、教育秘書 Roland Wötzel 及煽動與宣傳秘書（這麼的一個崗位！）Jochen Pommert，他們跟馬素亞一起被稱為"萊比錫六子"（die Leipziger Sechs）。

19 "Historisches Konzert Am AM 9.Oktober 1989, Wir sind das Volk. Tondokumente vom Herbst '89", Querstand VKJK 9918.

20 "Live Concert From Church of St. Nicolai, Leipzig, 9th October Memorial Concert", Arthaus Musik 100039.

21 音樂會 DVD 同時載着一套名為《沉默的抗議》的紀錄片，交代了 1989 年萊比錫的一些歷史場面。

自由頌

昂納克倒台後不久，象徵着冷戰的柏林圍牆亦相繼倒下[22]（而羅斯卓波維契又走到圍牆前，拉巴赫無伴奏大提琴組曲來支持羣眾！），柏林再度統一。聖誕節，美國猶太指揮伯恩斯坦於柏林藝劇院（Schauspielhaus Berlin，現名柏林音樂廳，Konzerthaus Berlin）領導一隊"雜牌軍"，上演貝多芬第九交響曲。雜牌軍成員來自包括代表二戰時美蘇英法盟軍與東西德的美國紐約愛樂樂團、蘇聯列寧格勒基羅夫馬連斯基歌劇院樂團（Mariinsky Theatre Orchestra Kirov, St. Petersburg）、英國倫敦交響樂團、法國巴黎樂

伯恩斯坦於柏林音樂廳的雕像。伯恩斯坦這位國際明星於此廳的演出雖然寥寥可數，但 1989 年 12 月的貝多芬第九交響曲音樂會便留下了歷史，也許亦是音樂廳為他立像的原因。

柏林音樂廳內觀。

22　柏林圍牆的倒下，有一段荒謬的歷史。東德政府受壓之下，於 11 月 9 日答允開放邊境，但領導層並沒有通知新聞發言人新措施由何時起生效。發言人於記者招待會被問，最初只有支吾以對，但面向眾多鎂光燈，如何能避？於是他便回答，依他作接受和知道的指示，措施會立即生效。東德群眾不聽記招直播猶可（但那時有誰會不聽？），一聽之下便立即湧至邊境，殺得邊防人員不知所措。圍牆便這樣塌下了。

團、東德德累斯頓國立樂團（Staatskapelle Dresden），與作為是次音樂會骨幹的西德巴伐利亞電台交響樂團；獨唱者則分別為美國女高音 June Anderson、英國女中音 Sarah Walker、德國男高音 Klaus König，以及荷蘭男低音 Jan-Henrik Rootering。貝多芬第九交響曲一向被視為一首鼓吹和平與世界大同的作品，伯恩斯坦更把《歡樂頌》中 "歡樂" （Freude）一詞更改為 "自由"（Freiheit），以賀冷戰結束。交響曲的演繹也許有點譁眾取寵，但從錄音 [23] 或錄影 [24] 都感受得到，音樂會見證了歷史。

―――〰―――

23　"Ode an die Freiheit. Bernstein in Berlin. Beethoven Symphonie Nr.9", DG 429 8612.

24　"Ode to Freedom. Beethoven Symphony No.9. Leonard Bernstein. Official Concert of the Fall of the Berlin Wall 1989", Euroarts 2072039.

第 二 章

錄音作武器

早期的錄音技術以及連帶的商業市場尚未複雜得足以作政治宣傳。錄音開始有"殺傷力"，應該是三十年代。[1] 那時，唱片一面的長度已足以灌錄數分鐘的音樂，例如足以煽動羣眾的民族歌曲。納粹黨鼓勵灌錄德國的民歌集（Deutsche Volkslieder），挑起民族情緒來團結國人。其他人當然也會利用音樂作政治宣言來對抗納粹政權。一個矚目的例子是蕭斯塔柯維契的第七交響曲《列寧格勒》。蕭斯塔柯維契也許是音樂史上最受政治影響的一位偉大作曲家，成敗都像是國家的"恩賜"，而作品題材，不論是清楚公開的，如分別題為《1905 年》和《1917 年》的第十一和十二號交響曲，還是深藏不露的，如第五、八、十號交響曲，都跟時弊或政治有關。第七交響曲是蕭氏獻給自己的城市列寧格勒的戰時作品，有說蕭氏並不只是描述列城被德軍攻擊時，人心慷慨的悲涼慘況，而是述說列城已早被蘇共所摧殘，德軍只不過是去滅絕它。無論如何，以上作品是蘇維埃政權的最佳宣傳工具。

1　一戰時，德國人類學者於戰俘營通過錄音作了一個劃時代的研究：為不同民族的戰犯灌錄民歌。目的據說是學術研究，學術研究背後有多少政治用心，我們不得而知，但是計劃的精神跟十九世紀殖民全盛時期歐洲人"熱衷理解世界"的研究計劃之精神如出一轍。柏林南部著名的達林博物館羣（Museen Dahlem）於 2014 年 7 月至 2015 年 4 月舉行這研究計劃的展覽。

團結國民的錄音

於列城起草、但於西伯利亞城市高爾比舍夫（Kuibyshev，現名薩瑪拉 Samara）完稿的《列寧格勒》交響曲立時受到廣大歡迎，而總譜亦於 1942 年高城首演後輾轉送往西方，包括處於大西洋另一邊的美

蕭斯塔柯達契於二戰時志願當兵，但因視力不佳被拒，結果當了一名消防員。他二戰時譜寫的《列寧格勒交響曲》舉世矚目，美國首演爭奪之故事更於在 1942 年 7 月 20 日的美國《時代雜誌》中詳盡報道。圖為該期封面及專題報道。

國。其時美國有三大指揮，分別是意大利人托斯卡尼尼（處紐約的美國國家廣播交響樂團 NBC Symphony Orchestra 音樂總監）[2]、俄羅斯人庫賽維斯基（波士頓交響樂團總監）和英國籍指揮史托高夫斯基（剛卸任費城樂團音樂總監）[3]，三人都搶奪作品的美國首演權，三人爭權的新聞、作品轉運至西方，以及蕭氏自願當兵抗德的新聞，都在《時代雜誌》（*Time Magazine*）上廣泛報道。首演權終被托翁奪得，而 7 月 19 日的北美首演廣播錄音，亦被 RCA 唱片公司發行。有說作曲家本人對於托氏的演繹很不以為然，覺得托氏扭曲了作品。現在聆聽此錄音，也不得不同意蕭氏的看法，演繹委實鞭策過度。其實托氏一直不是一位十分欣賞蕭氏的指揮，他對爭取作品首演權的熱衷，是出自作品的音樂價值還是政治價值，當然成為了爭議點。

蘇聯版演奏的心理戰

　　更重要的《列寧格勒》交響曲錄音當然來自蘇聯本土。交響曲譜畢時，列寧格勒城已經被納粹德軍重重包圍，而蘇聯最優秀的樂團列寧格勒愛樂樂團及其總監穆拉汶斯基亦已一早遷離列城。故列城的交響曲首演重任便落於電台樂團指揮依利亞斯堡（Karl Eliasberg）手中。列城當時被德軍重重包圍，糧食物資都進不了城，德軍希望用此策把列城活生生餓死或餓至投降。所以依利亞斯堡召集來的是一隊飢腸轆轆的雜牌軍，包括從前線召來的士兵。久經艱辛，依氏才能把雜牌軍訓練至有能力上演這首巨作的水平。蘇聯首演已在西方首演之後，而

2　"Shostakovich Symphony No.7 "Leningrad" NBC Broadcast of July 19, 1942 (US Premiere)", RCA Red Seal Japan Toscanini Edition BBVC-9725.

3　"Stokowski Conducts Shostakovich Symphonies 1, 5, and 7 ('Leningrad')", Pearl Gemm CDS 9044.

蘇軍則向着德軍擺放大揚聲器，令敵人也聽到首演的廣播，利用心理戰術影響德軍軍心。眾所週知，德軍最終也敵不過嚴寒，蘇軍得以反攻，而列寧格勒一役亦可稱為二戰的重要轉捩點，因為德國終於第一次嚐到失敗的滋味。

紐西蘭小説家 Sarah Quigley 於 2011 年在其高踞該國暢銷書榜第一位達二十多星期的小説《指揮家》(*The Conductor*)[4] 所描述的，便是這一段悲壯而獨特的歷史故事。依利亞斯堡雖因首演而當了英雄，但戰後的事業發展卻不很順利。有説是穆拉汶斯基妒忌他的成功，處處阻止他發展。1964 年 1 月 27 日，依氏與雜牌軍重聚，當着作曲家面前於列城重演交響曲，而蘇聯國立唱片公司妙韻 (Melodiya) 把演出錄下[5]，成為了極珍貴的歷史檔案。1964 年的現場錄音跟首演情況必定有出入，但誰能否定它的代表性？

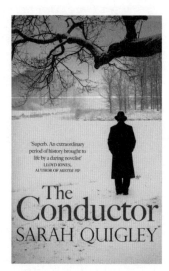

小説家 Sarah Quigley 的暢銷小説《指揮家》。

4 Quigley, S. , *The conductor* (London: Head of Zeus, 2012).
5 〝Legendary conductors — Carl Eliasberg〞, Great Musicians of Palmira Du Nord 3.4.

第 三 章

音樂作為外交工具

~~~~~~~~~~~~~~~~~~~~~

音樂既然能表達感情和思想，亦可代表孕育它出來的文化體系，故自自然然也能成為政權國家的外交工具。

## 軸心國的音樂政治交易

日本人對西洋古典音樂的沉迷和重視，絕對並非戰後之事。日本人自明治維新起，便一直崇尚和仿效歐洲文化和技術，其中當然包括西洋古典音樂傳統。日本的西洋音樂傳統，很大部分來自德國。馬勒學生、維也納音樂學院教授普林斯海姆（Klaus Pringsheim）更到了東京音樂學院教授作曲和對位，協助日本人建立古典音樂文化[1]（同樣道理，二、三十年代，中國上海的華洋雜處，為中國引進了西洋音樂。鋼琴家傅聰的老師、意大利人梅・柏器（Mario Paci）便在上海組織了西洋管弦樂團）。

這般文化基礎，讓音樂在二戰時期的軸心國外交大派用場。日

---

[1]  普林斯海姆跟那些為謀生而到殖民地發展的二、三流音樂家絕然不同。他並不是等閒之輩，其雙胞妹的丈夫是大文豪湯馬斯・曼（Thomas Mann），而因為身為猶太人而被納粹黨迫害的父親 Alfred Pringsheim 則是位顯赫的數學家，與華格納（！）私交甚篤，更曾贊助拜萊特音樂節。

本指揮近衛秀麿（Hidemaro Konoye）出身於日本的貴族家庭，並於二十年代在歐洲接受音樂教育，其老師包括法國作曲家丹第（Vincent d'Indy）、德國指揮老克萊伯（Erich Kleiber）和卡爾・墨克（Karl Muck）。同父異母的兄長則為南京大屠殺時任日本首相的近衛文麿（Fumimaro Konoye）。近衛秀麿於 1938 年 4 月 21 日被邀指揮柏林愛樂樂團，錄音 [2] 包括了日本國歌、德國國歌以及納粹黨歌 Horst-Wessel-Lied，其中德國國歌的錄音最有代表性。德國國歌旋律取自海頓作品編號 76 第二號、又名《皇帝》弦樂四重奏（Kaiser-Quartett）之第二樂章稍慢板，現代演繹也是根據原譜指示為"如歌的"演奏。但在近衛秀麿的錄音上，聽起來卻像首恐怖的軍隊進行曲；要做到這般音樂效果，樂譜配器也需作改動。如果柏林愛樂樂團一直被納粹黨視為德國文化之精粹，豈會隨便讓一位黃皮膚指揮？牽涉其中的濃厚政治因素，不言而喻。[3] 有趣的是，現存的近衛秀麿錄音之中，除了一張由日本樂團演奏的馬勒第四交響曲（為此曲全球第一個錄音 [4]）之外，亦曾跟米蘭史卡拉歌劇院樂團灌錄貝多芬及林姆斯基・高沙可夫的作品，他好像真的在軸心國中通行無阻。[5]

---

2　https://www.pristineclassical.com/pasc288.html

3　近衛秀麿在 1942 年指揮柏林愛樂樂團演奏李斯特《匈牙利狂想曲第二號》尾段之視像：

　　http://slippedisc.com/2014/08/rare-1942-footage-of-japanese-prince-conducting-a-swastika-liszt/

4　"Mahler Symphony No.4 The world premier electrical recording of the complete work, 1930. Viscount Hidemaro Konoye", Denon CO-2111-EX.

5　近衛秀麿的音樂造詣絕對不低。他除了上演和推廣當代日本管弦作品——包括他自己的作品——之外，又替舒伯特的弦樂五重奏改編給管弦樂團演奏。個人覺得改編版本配器極為出色。

## § 先驅馬勒演奏

近衛秀麿的馬勒第四交響曲錄音，為該作史上首個錄音。

　　由近衛秀麿指揮的史上首個馬勒第四交響曲錄音，是一個浪漫而寬闊的演繹，並不像現在流行的演繹模式般輕盈清麗。

　　演奏雖然並非十全十美，但不但完全沒有半點"土"味，而且充滿歐洲時興的滑奏，流暢自然。如果不事先說明它是二戰前的日本錄音，你絕對猜不到其身分。它也許並不怎麼令人難忘，但它證明了日本跟隨德國音樂演奏傳統的歷史悠長。慢板樂章高潮之前 14'30 有明顯但不大的刪節，相信跟"翻片"有關，是原來兩節錄音的接駁位。

比近衛秀麿具歷史代表性的
日本音樂家，是現已被遺忘的日
本女小提琴家諏訪根自子（Nejiko
Suwa）。諏訪根自子生於 1920
年，是位小提琴天才。二戰時她
於歐洲各地演奏，以慰勞納粹軍
人，更於 1943 年受納粹宣傳部
長戈培爾贈送一具號稱為史提拉
迪華里斯（Stradivarius）所製的小
提琴。小提琴的來源和真偽，到
現在還是一個謎，但一位亞洲少

NEJIKO SUWA 1920-2012 Early recordings 1933-1935

二戰時代日本女天才小提琴家諏訪根自子
2012 年去世後推出的紀念歷史錄音。諏訪根
自子於二戰時獲德國納粹宣傳部部長戈培爾送
贈一只史提拉迪華里斯小提琴。

女於 1943 年，歐洲正陷於水深火熱的戰爭時榮獲一部 Strad！戰後，
她的名聲未至於瞬間消失，在日本她一直受敬重，但其國際聲譽很快
便消失了。聽她十多歲時錄的小品曲錄音[6]，的確甚有天分。

　　戰後二、三十年，歐美又捧紅了另一位日本音樂家、指揮小澤
征爾（Seiji Ozawa），但這次原因卻是赤裸裸的商業利益。然而德日
音樂之交從未間斷，在亞洲深受推崇的日本指揮朝比奈隆（Takashi
Asahina），於五十年代便指揮過柏林愛樂樂團，一生亦常常指
揮德國的其他樂團。另一位不大為人所識的指揮渡邊曉雄（Akeo
Watanabe），也曾於六十年代指揮過柏林愛樂樂團兩次。

---

6　"諏訪根自子の藝術：Nejiko Suwa 1920-2012 Early Recordings 1933-1935"，Columbia Japan
　COCQ-85103-4.

## § 兩張意想不到的二戰錄音

近數年靜靜地看到兩張二戰歷史錄音的重新發行，都感到耐人尋味。

2013 年，德國唱片公司推出了德國鋼琴家甘普夫（Wilhelm Kempff）的協奏曲錄音全集[1]，其中不但包括兩套貝多芬鋼琴協奏曲全集，亦包括一個貝多芬第五鋼琴協奏曲的 1936 年柏林錄音，指揮是相信沒甚麼人認識的彼得・勒比（Peter Raabe）。既然全集紀念的是甘普夫，焦點當然是甘氏的藝術，而唱片小冊子對勒比這人亦隻字不提。那麼勒比究竟是誰？就是納粹政府音樂部部長，任命於理察・史特勞斯遭罷免之後。當世人已經忘記了他是誰的時候，唱片公司才低調發行這張唱片，但竟然"夠膽發行而不夠膽下註解"。

2011 年，一套日本 Altus 公司發行的雙 CD 唱片更加有趣。發行題為《皇紀二千六百年奉祝樂曲》，載有 1940 年多位當時頂尖歐洲作曲家譜以慶祝日本皇朝成立 2600 年的作品，由特設的"紀元二千六百年奉祝交響樂團"演奏（日本的"皇紀"是由歷史傳說中的神武天皇元年起計，故

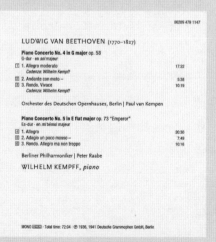

甘普夫鋼琴協奏曲錄音全集中第 13 張 CD，伴奏者為之後當了納粹音樂部部長的勒比。唱片公司對於勒比是何許人，即使是生卒年月，也隻字不提。

長達 2600 年。建立族統以彰顯政權的合法性和民族的優越性，日本不比納粹德國好得了多少。作品包括德國理察・史特勞斯的《慶祝日本皇朝建立二千六百週年的大樂團音樂》(*Festmusik zur Feier des 2600 jährigen Bestehens des Kaiserreichs Japan für großes Orchester*)、意大利比塞提 (Ildebrando Pizetti)《慶祝日本皇朝建立二千六百週年的 A 大調交響曲》(*Sinfonia in A in celebrazione del XXVIo centenario dells fondazione dell'Impero giapponese*)，以及同年被支持納粹政權的法國偽政府迫害的法國作曲家伊伯特 (Jacques Ibert) 的《節慶序曲》(*Ouverture de Fête*)。同一套發行亦載有近衛秀麿的"東西文化融合"作品《大禮奉祝交響曲》(錄於較早的 1928 年)。但最有趣的是，這個發行亦載有日本天皇於二戰末宣布無

2011 年日本發行的《皇紀二千六百年奉祝樂曲》錄音。

條件投降的錄音"終戰之詔書"。那些音樂當然並不是那些歐洲作曲家的重要作品，只是應酬貨色而已。但為何日本 2011 年會將這些不光彩的軍國主義錄音重新發行？跟日本現在的政治環境又有何關係？

1　"Wilhelm Kempff: The Concerto Recordings"，DG 479 1133.
2　"皇紀二千六百年奉祝樂曲"，ALTUS ALT 103/4.

## 意大利的音樂獻媚

除了日本之外，德國跟另一個軸心國意大利也有政治音樂交易。為了鞏固德國文化優越性，納粹政權把奧國作曲家莫扎特"德國化"，既淡化莫扎特的奧地利身分（莫扎特父親生於德國），又淡化莫扎特眾多作品的意大利元素，包括推廣莫扎特意大利歌劇（即《費加洛的婚禮》等等由達·彭特（Lorenzo da Ponte）撰意大利文劇詞的歌劇）的德語版本。與此同時，納粹政權又"供奉"莫扎特，視他為最偉大的德國作曲家之一，並於他冥壽 150 週年的 1941 年（其時正是納粹政權的巔峰期）為他大事慶祝。[7] 法西斯意大利於同年向莫氏致敬，大費週章搞自己的莫扎特紀念活動（莫扎特那時在意大利並不甚流行）更在 12 月初於羅馬聖瑪利亞天使大教堂（Basilica di Santa Maria degli Angeli alle Terme）演出及灌錄莫扎特安魂曲 [8]，由迪·薩伯達（Victor de Sabata）指揮羅馬及拖連奴的意大利電台交響樂團及合唱團（Orchestre e Cori Sinfonica di Roma e di Torino della RAI）。慶祝莫扎特背後的用意，當然是向德國獻媚。該演繹卻出奇地緊湊和具戲劇性，只聽錄音的話，未必知道緊湊演奏背後的歷史大時代！

## 自我放逐的力量

上世紀十分令人景仰的"自我放逐"音樂家除了庫貝歷克之外，還有影響力甚至更大的加特隆尼亞（Catalunya）大提琴家與指揮家卡薩斯（Pablo Casals；加特隆尼亞文全名為 Pau Casals i Defilló）。卡薩

---

7　Levi, E., *Mozart and the Nazis: How the Third Reich Abused a Cultural Icon* (New Haven, CT: Yale University Press, (2010).

8　"Mozart Requiem. Great Conductors: De Sabata", Naxos Historical 8.111064.

斯是位早熟的藝術家，年紀輕輕便已大紅大紫，成為國家級藝術家，才 21 歲便獲西班牙皇室頒授西班牙"國皇卡洛斯第三"榮譽封銜（Real y Distinguida Orden Española de Carlos III）。加特隆尼亞這個位於現今西班牙[9]東北部、有自己悠久的獨立歷史與文化的地區，於二十年代音樂文化繁盛。創立出色的、以其命名的樂團的卡薩斯功不可沒。[10]另外，卡薩斯又為大提琴演奏技巧定下

巴塞隆拿卡薩斯樂團於 1927 年貝多芬音樂節其中一場音樂會之場刊。

了新水平，令巴赫的六首無伴奏組曲，成為大提琴演奏範疇中的基石（卡氏於三十年代錄的組曲錄音，應該是他一生中最著名的錄音[11]）。

正當他的音樂事業如日方中，西班牙突然爆發內戰，卡薩斯出身寒微，雖然自少便受西班牙皇室賞識及眷顧，但一直信奉共和主義，並以自己作為三十年代初加特隆尼亞共和國一員而驕傲。[12]佛朗哥將軍（General Franco）領導的軍人在意大利的穆索里尼和德國的希特拉協助下，最終取得勝利。卡薩斯是加特隆尼亞人民敬仰的民族英雄，

9　這兒指的西班牙，以現今由中部卡斯提雅（Castilla）馬德里皇室"統治"的西班牙，下同。加特隆尼亞獨立份子一直強調，"西班牙"是個牽強拼砌出來、不管歷史文化的政治概念。

10　"Great Conductors, Casals. Beethoven Symphony No.1, Symphony No.4; Brahoms Haydn Variations. Pablo Casals Orchestra of Barcelona; London Symphony Orchestra, Pablo Casals, Recorded 1927 and 1929", Naxos Historical 8.111262.

11　"Pablo Casals: J.S. Bach Cello Suites No.1-6", Opus Kura OPK 2041/2.

12　"Pablo Casals: Joys & Sorrows. His own story as told to Albert E. Khan. (1970/1981). London: Eel Pie."

人身安全當然受到中央軍威脅。跟眾多加特隆尼亞人一樣，他逃離了西班牙，最後在西法邊境比利牛斯山脈（Pirineos / les Pyrénées）的另一邊定居。西方"民主"國家眼看西班牙共和國崩潰而袖手旁觀，令卡氏既失望又憤怒，宣佈不會再公開演出。

　　四十年代末，美國小提琴家施耐特（Alexander Schneider）屢次勸卡氏再公開演出，理由是演出收益可以全數捐助救濟跟卡氏一樣走難的同鄉。好不容易才說服了卡氏，於 1950 年 —— 卡薩斯心愛的作曲家巴赫逝世二百週年 —— 在加特隆尼亞人口不少、法國南部的柏第斯（Prades）籌辦巴赫音樂節，成為一時佳話，更成為了巨星雲集的音樂盛事。音樂會翌年則移師到附近較大的柏皮恩市（Perpignan）舉行。現在聽起來，這兩年音樂節的錄音仍有一種懾人的人情味和貴氣。首年音樂節中，巴赫的勃蘭登堡協奏曲與組曲都是樂團不大卻音色濃厚，用鋼琴演奏低音線，是饒有韻味的舊世界演奏。[13] 自我放逐早年，卡薩斯碰到了加特隆尼亞詩人 Joan Alavedra，很欣賞他的一部作品，關於耶穌出生馬槽的一首詩。卡氏立即得到靈感，決定自己既然不再演奏，便為詩人的作品譜音樂。清唱劇《嬰兒搖籃》（*El Pessebre*）是首宣揚和平的卡特隆尼亞文作品，譜成後卡薩斯盡量把它帶到世界各地上演，以支持祖"國"。這首作品有卡氏自己指揮的錄音[14]。音樂可能不怎麼有深度，但背後的心意和誠意，才是最重要的。

　　卡氏晚年常在美國維蒙特萬寶路音樂節（Marlboro Festival, Vermont）授課和演出，該音樂節由他和老朋友鋼琴家塞堅（Rudolf Serkin）籌劃。他更在 1957 年，屆八十高齡時娶了中美洲美國屬地波

---

13　"Bach Festival: Prades 1950 under the Direction of Pablo Casals", Pearl Gems 0200 (Vol.1), 02011 (Vol.2); 或 "Pablo Casals Festival de Prades 1950 J.S. Bach", Cascavelle VEL 3061.

14　https://itunes.apple.com/us/album/pessebre-gravacio-original/id390460133

卡薩斯被甘迺迪總統邀至美國白宮總統府
演出之現場錄音。

多黎各（Puerto Rico）籍的年輕太太之後，於該國定居（卡薩斯母親其
實亦於該地出生）。年近八十的他依然到處反對西班牙的軍事獨裁政
權，而他的"宣揚和平"工作和對年輕音樂家的栽培，令他成為了極
受尊敬的一位英雄，波多黎各人因此立即組織樂團，並請他指揮[15]。
晚年他還留下兩個很重要的錄音，都跟政治有關。

　1961年，他與友人被邀至美國總統府白宮，為總統約翰•
甘迺迪（John F. Kennedy）演奏。這是極具意義的一回事，"年
輕有為"的民主黨人甘迺迪，以民主價值作世界政治平台，而
卡薩斯則到處為加特隆尼亞爭取權益，故兩人自然一拍即合。
白宮音樂會當然有錄音[16]，而卡薩斯為音樂會作結的加特隆尼亞
旋律《白鳥之歌》（El Cant dels Ocells；加特隆尼亞"淪陷"後，
卡氏每次演奏會都以此曲作結以示抗議）演奏，是何等憂怨哀
涼！（卡氏在其著名的自傳，對甘迺迪的政治理念更讚不絕口。）

---

15　"Johannes Brahms Symphony No.1, Variations on a Theme by Haydn. Festival Casals Orchestra of
　　Puerto Rico, London Symphony Orchestra. Pablo Casals"，Grand Slam GS-2097.
16　"A Concert at the White House, November 13, 1961"，Sony Music Japan SICC 1013.

十年後，卡薩斯為慶祝聯合國成立 25 週年，譜了一首《聯合國頌》（*Hymn of the United Nations*）（英國詩人柯登 W.H. Auden 作詞），並於 1971 年 10 月 24 日在紐約聯合國總部，親自指揮卡修斯節日樂團作首演。可惜名留青史的卻不是音樂演奏，而是他奏畢《白鳥之歌》後，接受聯合國秘書長吳丹（U Thant）頒授聯合國和平勳章時所作的一番演講。這篇之後被題為 "我是一位加特隆尼亞人"（I am a Catalan）的慷慨發言，於網上隨時看得到，而至今錄音仍不時於加特隆尼亞獨立運動活動中播放 [17]。

## 鋼琴外交

冷戰時的鋼琴外交，矚目之至。1957 年，加拿大鋼琴怪傑顧爾德成為首位訪蘇的北美音樂家，高明的演奏把莫斯科音樂學院的師生都懾住了。而 1958 年，年輕美國鋼琴家克萊本（Van Cliburn）贏得第一屆莫斯科柴可夫斯基鋼琴大賽冠軍，又揭起了一段奇怪的鐵幕文化交流。一位美國鋼琴家竟能在蘇聯主場優勢下奪得大獎！於莫斯科為克萊本伴奏的莫斯科愛樂樂團音樂總監康特拉辛（Kirill Kondrashin）[18] 其後被邀至美國跟克氏伴奏，成為首位於二戰後到美國獻藝的蘇聯音樂家。1960 年，另一位美國鋼琴家珍尼斯（Byron Janis）被派往蘇聯演出，亦跟康特拉辛和莫斯科愛樂樂團錄音 [19]。在這錄音氾濫的年代，克萊本和珍尼斯的錄音可能未必交待到當年這些演奏的刺激和劃時代

---

17　https://www.youtube.com/watch?v=eODztQw-u88

18　"Van Cliburn. Final of the 1958 Tchaikovsky Competition, Previously unpublished", Testament SBT 1440; "Van Cliburn in Moscow: Live Special Edition", Melodiya MELCD 1001627.

19　"Byron Janis. Prokofiev Piano Concerto No.3, Rachimaninoff Piano Concerto No.1. Kyril Kondrashin, Moscow Philharmonic Orchestra. Solo works by Prokofiev, Schumann, Mendelssohn & Pinto. Recorded by Mercury on Location in Moscow", Mercury Living Presence 434 3332.

性，但音樂却仍很動聽。

說了一大篇歐美關係，也許更應把焦點放回亞洲。二戰後早年，中國與蘇聯是重要盟友，故蘇聯政府常派頂尖音樂家到中國演出，其中小提琴家奧斯特拉赫（David Oistrakh）便是表表者[20]，而與中央交響樂團合作的盡是東歐藝術家。六十年代起，中蘇關係開始交惡，中國建立的邦交對象不再是蘇聯，而是美國了。1972年，美國總統尼克遜（Richard M. Nixon）訪華，為中美關係正常化鋪路。翌年，奧曼第率領費城樂團到華演出，並伴奏中國鋼琴家與作曲家殷承宗，上演黃河鋼琴協奏曲（樂團其後跟美國RCA唱片公司錄音的獨奏者，則是年青美國鋼琴家艾普爾斯坦Daniel Epstein，亦為該作品的美國首演者[21]）。

若然費城樂團的出訪只是示好，那麼小澤征爾與波士頓交響樂團於1979年訪華演出便更有意義[22]。文化大革命時，禁演代表資產階級的西方古典音樂，故波士頓樂團訪華時跟中央樂團的合作，是近代中國音樂發展史的一個重要里程碑。同年，美國小提琴家艾昔・史頓（Isaac Stern）應中國政府之邀訪華三週，到處教學，對培育新一代中國 "西洋音樂家"，包括現時炙手可熱的大提琴家王健（Jian Wang）影響至深。翌年，《從毛澤東到莫扎特 —— 艾昔・史頓在中國》（*From Mao to Mozart: Isaac Stern in China*）[23] 這套紀錄片甚至獲得1981年奧斯卡最佳紀錄片獎。若果要說近代中國音樂家 —— 除了傅聰之

---

20 "David Oistrakh in China", China Recording Company CRC HCD-0955.

21 "Ashkenzay plays Rachmaninoff Concerto No.3 Ormandy / The Philadelphia Orchestra; 'The Yellow River' Concerto, Daniel Epstein", RCA Red Seal Japan Eugene Ormandy & The Philadelphia Orchestra Edition VOL.14, BVCC-38297.

22 "Boston Symphony Orchestra, Music Director Seiji Ozawa. People's Republic of China", Philips 9500 692 (LP).

23 "From Mao to Mozart: Isaac Stern in China", Docurama, 1979.

美國鋼琴家艾普爾斯坦、指揮奧曼第和費城樂團
於中美復交之後錄製的《黃河協奏曲》錄音。

二十一世紀的音樂外交,紐約愛樂
樂團於北韓首部平壤首次演奏。

外 —— 沒有深厚獨特、自成一派的風格,最大的影響可否歸咎於模
仿偏重技巧的美國?

　　2008 年,美國指揮馬舍爾(Lorin Maazel)率領紐約愛樂樂團到亞
洲巡迴演出(包括在香港藝術節中表演),並把握機會加插了北韓首
都平壤一站,主辦者並趁機把音樂會宣傳為歷史大事云云 [24]。然而,
這演出跟上述的種種音樂外交例子很不同,並沒有任何實質的政治
作用。甚麼"歷史意義"都似乎是宣傳技倆罷了,況且奏樂亦實在無
甚特別,是外交服務商業與演奏,還是演奏服務外交?再者,也許音
樂 —— 至少是西洋古典音樂 —— 已經不是甚麼誘人的外交工具,其
文化標誌性跟罕有性是否已大不如前?

24　"New York Philharmonic, Lorin Maazel: The Pyongyang Concert", Medici Arts DVD 2056947.

# 第四章

# 錄音為時代寫照
〰〰〰〰〰〰〰〰

　　錄音既有其時間性，所以除了能捕捉標誌性的歷史時刻之外，亦能捕捉某年代的某種氛圍。

## 二戰後的柏林故事

　　納粹德國被盟軍粉碎之後，不少德奧指揮都被調查有否跟納粹黨有關係，而具代表性的柏林愛樂樂團亦被盟軍國逼使由外國人指揮。其中一位是原為單簧管手的美國黑人指揮登巴（Rudolph Dunbar；著有《單簧管演奏法》(*Treatise on the Clarinet*) 一書[1]）。有說美國人把登巴按在柏林愛樂的頭上，目的是教訓德國人在納粹政權下的極端種族主義，但諷刺的是美國（尤其是南部）那時歧視黑人的風氣仍盛。

　　二戰後接手柏林愛樂樂團的是俄羅斯指揮波爾查特（Leo Borchard）。波氏於 1945 年上任總指揮只數個月，便因其司機沒有遵守駐守柏林美軍的停車指示而誤被槍殺。[2] 樂團於是便由另一位政治背景乾淨的非德國人、年青的羅馬尼亞指揮柴利比達克來領導

---

1　Dunbar, R., *Treatise on the clarinet (Boehm System)* (London: J.E. Dallas, 1939).

2　Sträßner, M., *Der Dirigent Leo Borchard: Eine unvollendete Karriere Aufgezeichnet von Matthias Sträßner* (Berlin: Transit, 1999).

樂團。柴氏跟樂團作了多個錄音，但波氏跟樂團的錄音卻遠較柴氏少：韋伯的《奧伯隆》序曲、柴可夫斯基的《胡桃夾子》組曲選段、《羅密歐與茱麗葉》序曲，以及葛拉祖諾夫的交響詩《史坦卡・勒先》（*Stenka Razin*）[3]。以上錄音可圈可點，證明樂團在戰亂之浩劫後水平依然，但更重要的是錄音的曲目是俄羅斯作品，而不是德意志作品。（柴氏的錄音曲目也包括不少非德國作品，如當代英國作曲家布瑞頓（Benjamin Britten）的安魂交響曲（*Sinfonia da Requiem*）、法國作曲家羅素（Albert Roussel）的小組曲（*Petite Suite*）[4]，更有納粹政權禁演的德國猶太作曲家孟德爾頌的作品。比較樂團戰前和戰後的演出和錄音範疇，當中的文化政治可一窺全豹。

## 東西柏林的樂團

1960 年，列寧格勒愛樂樂團聯合指揮、德國猶太人珊特齡（Kurt Sanderling）歸國，擔任柏林交響樂團（Berliner Sinfonie-Orchester）的音樂總監。[5] 柏林交響樂團於 1952 年成立，是東柏林唯一一隊音樂會樂團，其他兩隊樂團分別為歌劇樂團（於柏林長大的珊氏形容為二戰前柏林最優秀的、比柏林愛樂樂團優勝的[6] 柏林國立樂團 Staatskapelle Berlin[7]，駐於柏林菩提樹大道國立歌劇院 Staatsoper

---

3　"Leo Borchard (1899-1945): Tchaikovsky, Weber, Glazunov. Berlin Philharmonic (1934-1945)"，TAHRA TAH 520.

4　"Le〈Jeune〉Celibidache, Vol. II", Tahra TAH 273.

5　有說東德政府召珊特齡回國領導樂團，來與卡拉揚棒下星光熠熠的柏林愛樂分庭抗禮，筆者以前撰文也這樣錯誤報道。事實是珊氏自動請纓，得知樂團前任指揮離任之後，詢問需不需要新總監！

6　*'Andere machten Geschichte, ich machte Musik': die Lebensgeschichte des Dirigenten Kurt Sanderling in Gesprächen und Dokumenten. Erfragt, zusammengestellt und aufgescrieben von Ulrich Roloff-Momin* (Berlin: Panthas, 2002), p45.

7　http://www.staatsoper-berlin.de/en_EN/orchester

坐落前西德的柏林愛樂廳（左）為卡拉揚領導的柏林愛樂樂團之基地。坐落前東德的柏林劇院（Schauspielhaus Berlin）二戰時毀於戰火，於 1984 年修葺完成，成為前柏林交響樂團（Berliner Sinfonie-Orchester）基地的柏林音樂廳（右）。

Berlin Unter den Linden），和電台樂團（柏林電台交響樂團 Rundfunk-Sinfonieorchester Berlin）。翌年，東德政府一夜之間築起的柏林圍牆分隔起東西柏林。柏林交響樂團跟圍牆另一邊、於 1963 年遷入簇新和金碧輝煌的柏林愛樂廳（Berliner Philharmonie）[8] 的柏林愛樂怎麼比？某程度上，兩隊樂團很能代表當時兩個柏林對峙的政治情況。柏林愛樂聲音閃爍亮麗、（尤其是在卡拉揚領導下）霸氣十足，是德國中上產崇尚的文化產業，更作無數的商業錄音，是西德文明的表表者。柏林交響樂團呢？1984 年之前，連自己的音樂廳也沒有[9]，而它更沒有出色的樂器。[10] 取而代之的是樂團發聲的一體性，就演繹風格來說，柏林交響樂團也許更秉承了德國老派傳統，聲音既老實又紮實，大提琴組尤為出色。

　　珊氏跟樂團的著名錄音（如蕭斯達柯維契、西貝琉斯和馬勒等[11]）都錄於七、八十年代，那時樂團已經被他訓練得有聲有色，而他於

---

8　http://www.berliner-philharmoniker.de/en/philharmonie/

9　樂團現已改名為柏林音樂廳樂團（Konzerthausorchester Berlin），故名思義以柏林音樂廳（Konzerthaus Berlin）作基地，但已是八十年代中的事了。

10　Müller, G., *Das Berliner Sinfonie-Orchester* (Berlin: Nicolaische Verlagsbuchhandlung, 2002).

11　〝Kurt Sanderling: Legendary Recordings〞, Edel Classics 0002342CCC.

西方亦已經很有名，是東德政府
找來在國外賺外匯的生財工具之
一。一個較早期的珊特齡／柏林
交響樂團錄音是一回六十年代中
的蕭斯達柯維契第五交響曲[12]，該
演奏實淨有條理，音色也許不是
最漂亮，但音樂感一流。遺憾的
是，九十年代柏林圍牆倒下後，
樂團跟不少前東歐樂團（如捷克
愛樂樂團）一樣已不復當年勇。

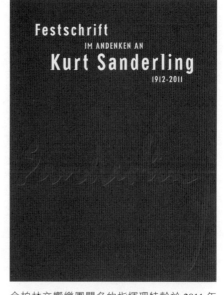

令柏林交響樂團聞名的指揮珊特齡於 2011 年
以 98 歲高齡辭世。圖為向珊氏致敬之文集，
隨柏林音樂廳 2012 年紀念珊氏的音樂活動一
起發行。

　　柏林兩邊不同樂團的音色分
別，當然並不能簡單一概而論。
同是在卡拉揚棒下演奏，柏林愛
樂本身六十年代跟八十年代的發聲便已經有很大的差別（雖然卡拉揚
的錄音，久聽也許還會覺膩）。況且西柏林又並非只有愛樂團一隊
樂團，當時還有柏林德意志交響樂團（Deutsches-Symphonie-Orchester
Berlin）。但大的 "東與西" 整體差異還是有的。即使到了 2014 年，
西柏林和東柏林的樂團聲音也不一樣，柏林愛樂當然閃閃生輝、聲音
是華麗的，但柏林德意志交響樂團的聲音也許更像美國樂團。兩團的
音效都是西方和 "國際" 的。相反，屬於前東德的柏林電台交響樂團
音色更覺沉實，而聽眾羣也許都是以前東德人居多（筆者於 2013、
2014 年末出席他們和柏林愛樂樂團的音樂會時，竟留意到聽眾羣的
衣着和行為表情有顯著的分別）。

---

12　 "Berliner Sinfonie-Orchester, Kurt Sanderling"，Harmonia Mundi 2905255/59.

## § 柏林的五隊交響樂團

近六十年來，德國首都柏林總共有五隊國際有名的職業交響樂團。柏林並非一個大城市，人口只有三百多萬，能夠同時"養"着那麼多隊樂團，證明古典音樂在德國文化傳統的重要性，尤其是當西洋古典音樂已開始式微。即使政治家有意將不同的樂團合併，五隊樂團於 2014 年依然存在，且各有特色。

樂團之多，跟柏林這城市的近代歷史不可分割。柏林電台交響樂團（前東德）是全世界歷史最悠久的電台樂團，創於 1923 年。說當時德國正處於一戰戰敗後的劣勢也罷，當時威瑪共和國下的文化與科技還是世界頂尖的。從盛行的包豪斯建築風格，以致劇作家伯拉茲特（Bertolt Brecht）極諷刺時弊的作品，無數文化史學者都從二、三十年代的德國這年代取材作研究。首都柏林當然是文化中心，而那時柏林的音樂圈子亦開始豐富起來。儘管歷史上柏林並沒有出產過舉足輕重的作曲家（他們都在維也納嘛），自尼基殊領導柏林愛樂樂團的年代起，柏林已經是音樂重鎮。一幅著名的"指揮五巨頭"相片，便是於二十年代攝於柏林，相中有艾歷克·克萊伯（柏林國立歌劇院音樂總監）、克倫佩勒（高魯爾歌劇院，以上演前衛大膽的作品見稱，後來被納粹黨視為有傷風化而倒閉，有興趣者可參考關於該歌劇院的紀錄片）、華爾特（柏林德意志歌劇院音樂總監）、福特溫格勒（柏林愛樂樂團音樂總監），以及到訪的意大利指揮托斯卡尼尼。很難想到，只短短十多年後，柏林只剩下福氏一人。猶太裔的華爾特與克倫佩勒為了逃避納粹迫害，離開了德國；雅利安血統的維也納指揮克萊伯則因反對納粹政權，決定移民至南美。托斯卡尼尼一直反對法西斯主義，在祖國意大利已反對穆索里尼（因而受到迫害，出走至美國繼續抗爭），當然亦不會在另一個軸心國指揮。只剩下一名自稱不與納粹黨搭上、以音樂救國的福特溫格勒。

話說回頭，柏林電台交響樂團雖創立於 1923 年，於現存的五隊樂團中，論歷史悠久，她"只"排第三。最歷史悠久的，當然是"附屬"國立歌劇院的柏林國立樂團。所謂國立樂團，其實前身是宮廷樂團，歷史可追溯至最少是巴赫年代的普魯士皇族。（德國和奧地利有一個獨特而優秀的音樂傳統，就是每一個城市都有一所國立劇院，除了上演歌劇之外，其樂團也偶會上演管弦作品。維也納愛樂樂團便是維也納國立歌劇院的分支，德累斯頓國立樂團為德累斯頓森柏歌劇院（Semperoper Dresden）的分支，而柏林國立樂團則為柏林國立歌劇院，因其處於柏林菩提樹下大道上，故亦稱為菩提樹下大道國立歌劇院。）

柏林愛樂樂團卻是羣樂師自組的樂團，成立不久後便吸引到異常出眾的首席及客席指揮與獨奏家。不少出色的指揮和獨奏家都曾為樂團成員（如其他章節提到的謝爾申、泰利殊，以及之後在美國走紅的俄羅斯

柏林造船者壩劇院（Theater am Schiffbauerdamm）為懷爾《三毛錢歌劇》於 1928 年的首演場地。

大提琴家皮雅堤戈斯基 Gregor Piatigorsky 等）。柏林愛樂的冒起，當然跟柏林一城自身的冒起有關。柏林的音樂歷史遠不及維也納，成為德國重要的城市是十九世紀的事，但 1871 年這個普魯士帝國首都，卻成為了新建立的德國帝國（即納粹黨人指的"第二帝國"。第一帝國是之前的德國神聖羅馬帝國（Heiliges Römisches Reich Deutscher Nation / Holy Roman Empire of the German Nation），而納粹黨自己建立的則

柏林南部史德烈茲區的巨人宮戲院及其外牆之紀念銅牌。

當然是千年不滅的第三帝國 Das Dritte Reich）。二十世紀初的二戰前，柏林作為德國政治、經濟和文化中心的地位已牢不可固，藝術發展除了戲劇（如劇作家伯烈茲特）、音樂（如就伯烈茲特的劇本譜成《三毛錢歌劇》Die Dreigroschenoper；歌劇亦帶有卡巴萊色彩，亦為百老滙音樂劇的先河）、電影（如納粹黨上台後到了荷里活發展的傳奇導演及監製費茨‧朗 Fritz Lang）之外，還有建築（包浩斯學院最後的校址便在柏林）。但納粹黨一上台，便甚麼都沒有了。

二戰後，柏林被盟軍瓜分，柏林愛樂樂團在 1944 年之前的家──柏林舊愛樂廳──位於英軍區，而國立歌劇院則落入蘇軍區。柏林愛樂樂團由俄國指揮波爾查特領導之下，於 1945 年 5 月 26 日在史德列茲區（Steglitz）巨人宮戲院（Titania Palast）作戰後首演。（巨人宮戲院現已重建為戲院及商場，諷刺的是戲院現在偶會上演樂團的音樂會錄影，而柏林愛樂在德國人心目中是如此重要，現在巨人宮戲院外牆有一塊紀念銅牌，記載着這是樂團二戰後首演之處，三年半後亦為柏林自由大學創校集會之地。）

創立電台及其樂團是社會和文化重建的好方法，故此美軍在其控制的區域建立了美軍區電台（Rundfunk im amerikanischen Sektor, RIAS），所屬的樂團則稱為柏林美軍區電台交響樂團（RIAS-Sinfonie-Orchester

Berlin），由“保證沒有政治包袱”的一名外國人——匈牙利指揮費立柴（Ferenc Fricsay）——擔任首位首席指揮。1956 年，樂團開始為柏林自由電台（Sender Freies Berlin）效力，故此樂團需要改名，變成了（前西德）柏林電台交響樂團（Radio-Sinfonie-Orchester Berlin）。直至柏林圍牆倒下，為免跟另外一隊柏林電台樂團混淆，故此樂團又易名為柏林德意志交響樂團（Deutsches-Symphonie-Orchester Berlin）。

最後當然還有希望跟西德的柏林愛樂爭雄的東德柏林交響樂團（Berliner-Sinfonie-Orchester；現為柏林音樂廳樂團 Konzerthausorchester Berlin）。

## 五隊的比較

比較這五隊樂團時代相若、曲目相若的錄音，其實很有意思。然而，筆者在自己的唱片架上，竟然找不到一首作品，五隊樂團都在差不多時間灌錄錄音的（那怕是現場錄音）！這是很重要的一點，即使至今，五隊樂團仍然有不成文的演繹範疇“分工”（同樣有五隊管弦樂團的倫敦，情況也是如此。）筆者找來四套八十至九十年代初的布拉姆斯交響曲全集作比較，指揮都是樂團的首席指揮、樂長或者是音樂總監，分別是卡拉揚（柏林愛樂樂團，1986 至 1966 年錄音）[1]，雪依拿（Otmar Suitner；柏林國立樂團，1984 至 1986 年錄音）[2]，珊特齡（Kurt Sanderling；柏林交響樂團，1990 年錄音）[3]，以及呂格拿（Heinz Rögner；（前東德）柏林電台交響樂團，1978 至 1987 年現場錄音）[4]。最後兩團明顯水平不及前兩團；前兩團中柏林愛樂的音色亦遠為優勝。但卡拉揚跟樂團的演奏太閃耀，大礙眼了，捨本逐末而不腳踏實地，反而後三者演繹更像布拉姆斯心中的音樂，除珊氏那套外，簡潔樸素而有韻味。（遺憾珊特齡那套遠不及他七十年代初，跟德累斯頓國立樂團地標性的演繹；1990 年他已有點老態龍鍾，而那時早已卸任樂團總監的珊氏灌錄此集，大

概亦只是在亂世時為樂團籌錢。）至於德意志交響樂團，雖然於八、九十年代有於西德活躍的老牌德國指揮如約含（Eugen Jochum）、賴斯多夫（Erich Leinsdorf）和汪特（Günter Wand）當客席指揮演奏德奧作品，但樂團是最"美國化"的（不愧其歷史背景！），聲音閃亮而靈活。然而筆者至今仍寧取前東德的柏林國立樂團和柏林電台交響樂團（柏林交響樂團現已淪為第五，不理會其他四隊排名如何！）

1　"Johannes Brahms Complete Edition: Orchesterwerke"，DG 449 6012.

2　"Brahms: Vier Sinfonien"，Deutsche Schallplatten Japan TKCC-15020; Berlin Classics 0013502BC .

3　"Brahms 4 Symphonien, Haydn-Variationen, Alt-Rhapsodie"，Profil Edition Günter Hänssler PH 11019.

4　"Johannes Brahms: Sinfonien Nr.1, 2, 3, 4; Arnold Schoenberg"，Weitblick SSS0048-2.

## 備受東西歐喜愛的指揮

　　跟珊特齡一起活躍於東柏林的還有來自西方社會的奧地利指揮雪依拿。雪氏為柏林菩提樹大道國立歌劇院的總監，但最初被"吸引"到東德去的卻是德累斯頓國立樂團總監一職。雪氏的指揮風格實在而充滿內涵，例如他於八十年代柏林國立樂團（即歌劇院樂團）的布拉姆斯錄音，有股動人的內在力量，沒有同期的卡拉揚與柏林愛樂錄音的閃閃生輝，卻可能更傳

活躍東德的奧國指揮雪依拿之兒子製作的紀錄片《一位父親的音樂》。

統。雪氏的兒子赫茲曼（Igor Heitzmann）是一名導演，其作品《一位父親的音樂》（*Nach der Musik / A Father's Music*）[13] 紀錄了雪氏作為極少數同時為東西歐國家所嘉許的音樂家的心路歷程。雪依拿雖然活躍於東德，但同時仍為維也納音樂與表演藝術大學指揮學教授，故時常穿梭東德與奧國。已婚的他有一次到拜萊特指揮時遇上一名妙齡少女，就是赫氏的媽媽。所以雪氏在東西德皆有情人，而寄往西方的情信亦為東德秘密警察（俗稱 Stasi）的研究對象！

## 自由的音樂

　　俄國指揮葛拉雲諾夫（Nikolai Golovanov）於 1948 年莫斯科灌錄柴可夫斯基的《1812》序曲，結尾段落的《天佑沙皇》旋律，在斯太林統治下的蘇聯共產黨當然不便（和不允許）演奏，所以葛氏便把葛令卡歌劇《沙皇的一世》中名為《光榮》的旋律代入作品中。結果當然是

---

13　"nach der Musik: ein dokumentarfilm von Igor Heitzmann", www.nachdermusik.de

一個支離破碎的演奏 [14]，卻也正好捕捉了那年代蘇俄生活的荒謬。

而蕭斯達柯維契的一生，基本上更是蘇俄統治下藝術家的寫照。作品一時被禁止上演、自己則被批鬥為人民公敵，但過了一會兒，政治環境不同了之後，又會被國家捧紅為人民藝術家。他的交響曲亦曾經作為最好的蘇聯現代音樂"外銷"：東德指揮孔維茲尼（Franz Konwitschny）於五十年代便指揮及灌錄他的作品 [15]，而捷克的安塞爾（Karel Ančerl）亦跟隨其後 [16]。蕭氏不少交響曲的首演指揮孔德拉辛（Kirill Kondrashin）則到訪德累斯頓國立樂團客席指揮蕭斯達柯維契作品。[17] 聲音美麗的德累斯頓樂團也許不是一隊習慣和適合演奏蕭氏音樂的樂團，但樂團的演奏水平之高，令他們容易駕馭當時屬極新和複雜的第四和第十五交響曲。

## 從鐵幕後探窺"西方"

鐵幕背後的音樂家又怎樣演繹"西方"曲目呢？ 第一，莫扎特、貝多芬、布拉姆斯等經典作曲家並無甚麼政治敏感性，且作品已奏得耳熟能詳。二十年代的蘇俄很國際化，跟西歐文化還未割裂，而不少西方指揮也到俄獻藝，所以這些作品的演奏沒有甚麼大不了。第二，代表盛世浮華的小約翰史特勞斯圓舞曲竟於六十年代有錄音；

---

14 "Great Conductors of the 20TH Century: Vol. 8, Nikolai Golovanov", EMI 5 75112 2.

15 "Schostakowitsch: Symphonie No.10, Symphonie No.11", Berlin Classics documents 0090422BC.

16 "Shostakovich Symphonies Nos. 1 & 5; Karel An erl gold edition Vol. 39", Supraphon SU 3699-2 011;

　"Shostakovich Symphony No. 7; Karel An erl gold edition Vol. 23", Supraphon SU 3683-2 001;

　"Shostakovich Symphony No.10, Stravinsky Violin Concerto", DG Originals 463 6662.

17 "Dmitry Shostakovich Symphony No.4, Eedition Staatskapelle Dresden Vol.8", Profil Edition Günter Hänssler PH 06023; "Dmitry Shostakovich Symphony No.15; Boris Chaykovsky Variations for orchestra, Edition Staatskapelle Dresden Vol.15", PROFIL Edition Günter Hänssler PH 06065.

近年兩度指揮香港管弦樂團的八旬老翁羅傑斯特汶斯基（Gennady Rozhdestvensky），指揮蘇聯國家電台交響樂團演奏《藍色多瑙河》（*An den schönen blauen Donau* ）、《皇帝圓舞曲》（*Kaiser-Walzer*）和《叱咤波爾卡》（*Tritsch-Tratsch Polka*）等作，由國立唱片公司 Melodiya 發行 [18]！羅氏指揮當然有自己獨特的個人風格，但從格格不入、嗚嗚聲的圓號到不修邊幅、鬆散極了的大樂團聲音，都很難不覺得維也納 "糜爛" 的小資產音樂屬於普羅人眾！第三，說鐵幕背後無前瞻的現代思想嗎？捷克斯洛伐克一直是思想比較前衛的東歐國家，國營 Supraphon 唱片公司跟捷克愛樂和布拉格交響樂團錄製各式各樣的當代西方作品：五十年代初有蓋希文（George Gershwin）的《藍色狂想曲》[19]、六十年代有由梅湘（Olivier Messiaen）太太羅莉奧（Yvonne Loriod）任鋼琴獨奏的《異鳥》（*Oiseaux Exotiques*）[20]、米堯（Darius Milhaud）的《世界的創造》（*La Création du Monde*）[21]，和六、七十年代由法國指揮鮑度（Serge Baudo）指揮的奧涅格（Arthur Honegger）交響曲全集 [22]。蘇聯看似封閉，但六十年代也有浦浪克的獨幕歌劇《人聲》（*La Voix Humaine*）[23] 錄音，而且是由羅傑斯特汶斯基指揮。第四，若然要說六十年代是馬勒音樂復興的轉捩點，那麼蘇俄音樂家的貢獻也不可忽視。晚年逃亡到西方的孔德拉辛除了於六、七十年代跟

---

18　"ВЕНСКИЙБАЛ / Viennese Ball"，Melodiya Mel CD 10 00568.

19　"Gershwin Concerto for Piano, Cuban Overture; Milhaud La Création du Monde"，Supraphon Japan Coco-73195.

20　"Olivier Messiaen, Oiseaux Exotiques — Réveil des Oiseaux- La Bouscarle"，Suprahon Japan Coco -73019.

21　"Gershwin Concerto for Piano, Cuban Overture; Milhaud La Création du Monde"，Supraphon Japan Coco-73195.

22　"Honegger: Symphonies"，Supraphon 11 15662.

23　"Francis Poulenc La voix humaine (The Human Voice), Richard Strauss Finale from the opera Capriccio"，Vista Vera VVCD-00116.

莫斯科交響樂團灌錄馬勒交響曲（維也納國際馬勒學會因而於 1974 年向他頒授金獎），更於 1967 年跟同團於日本巡迴演出時為馬勒第九交響曲作日本首演。[24]

## 從彰顯國勢到為國賺錢

剛才提到，冷戰時蘇聯（及其他東歐國家）容許音樂家出國演出，最初目的是為了彰顯文化優越性，之後則是賺外匯。但不少音樂家都對人身自由與生活條件不滿意，故設法找方法遷離蘇聯，例如趁機在出國演出時向西方要求政治庇護。諷刺地，投奔西方之後，這些音樂家幾乎成為了祖國音樂的代言人。最突出的例子當然是之前提及的捷克指揮庫貝歷克，早於 1948 年他便自我放逐，拒絕在捷克共產政權統治下生活，並在 1968 年布拉格之春事件後號召各地的知名音樂家杯葛捷克，直至該國人權狀況改善為止。[25]

七十年代中，蘇聯大提琴家羅斯卓波維契逃亡蘇聯後，很快便當了美國首都華盛頓哥倫比亞區國家交響樂團（National Symphony Orchestra, Washington D.C.）的音樂總監（即使樂團不是甚麼頂尖樂團，但職位何等具標誌性！），被視為在鐵腕統治下為人權自由奮鬥的音樂家，更經常上演俄國作品。蘇聯頂尖指揮孔德拉辛不久也投奔西方，擔任阿姆斯特丹音樂廳樂團的聯合首席指揮。[26] 八十年代初，羅氏和孔氏更"後繼有人"，出走的音樂家比比皆是。小提琴家克藍瑪（Gidon Kremer）於 1980 年逃往德國，另一位年青小提琴家墨

---

24　"Mahler: Symphonie Nr.9: Moscow Philharmonic Orchestra, Kirill Kondrashin", ALTUS ALT-018.

25　Ulm, R. (Ed.), *Rafael Kubeliks 'Goldenes Zeitalter': die Münchner Jahre 1961-1985* (Kassel; Bärenreiter-Verlag, 2006).

26　Tassie, G., *Kirill Kondrashin: His Life in Music* (Lanham, MD: Scarecrow, 2010).

四張由鐵幕背後國家指揮為西方唱片公司灌錄的錄音，有些更跟西方樂團合作。左上起順時針：穆拉汶斯基的柴可夫斯基尾三首交響曲、蘇聯指揮斯維蘭諾夫（Evgeny Svetlanov）跟倫敦交響樂團灌錄的林姆斯基-高沙可夫《天方夜譚》、斯氏同鄉羅傑斯特汶斯基（Gennady Rozhdestvensky）跟巴黎樂團灌錄的俄羅斯管弦作品集，以及珊特齡八十年代初與愛樂者樂團灌錄的貝多芬交響曲全集（版權歸 EMI 公司，相中發行由荷蘭 Disky 推出）。

洛娃（Viktoria Mullova）則於三年後與她當時的男朋友指揮約旦尼亞（Vakhtang Jordania）利用於芬蘭演出的機會投奔瑞典，並向美國大使館申請政治庇護。作曲家蕭斯達柯維契的兒子麥克森．蕭斯達柯維契（Maxim Shostakovich）則於 1981 年逃亡，翌年更成為香港管弦樂團的首席客席指揮。這些新一輩的流亡分子，剛離國後灌錄的錄音都火花四濺，但在"西方"打滾久了，也許音樂上的棱角都被磨掉了些，失卻最初的火花。

## § 開幕誌慶

前東德最頂尖的兩隊樂團，分別為德累斯頓國立樂團和萊比錫布業大廳樂團，她們分別的家——德累斯頓森柏歌劇院和萊比錫布業大廳——都在二戰時被炸毀。東德政府為了彰顯國力，分別於八十年代重建了前者（以及柏林劇院，作柏林音樂廳）和新建了後者。首演盛事，當然有高調的相應錄音發行。前者的首演戲碼為韋伯的《魔彈射手》（*Der Freischütz*），由 Wolf-Dieter Hauschild 指揮、日本天龍公司以豪華版發行 [1]（事實上，冷戰時很多東歐和蘇聯錄音都在日本大有市場，由天龍作本地發行）；後者則是百演不厭的貝多芬第九交響曲，由萊比錫樂長馬素亞指揮。[2] 開幕誌慶錄音不只這兩個，但這兩個可謂最鋪張。

[1] "Semperoper Dresden, Februar 1985. Carl Maria von Weber: Der Freischütz", Denon 90C37-7433-35.

[2] "Beethoven sinfonie nr.9 d-moll op.125. Mitschnitt des Eröffnungskonzertes. Edda Moser, Rosemarie Lang, Peter Schreier, Theo Adam. Gewandhausorchester Leipzig. Kurt MasurI ", Berlin Classics 0183882BC.

## 西方的蕭斯達柯維契

　　說蘇聯和東歐音樂家演奏西方音樂的味道很獨特，西方演奏他們的作品又如何？眾多蘇聯及東歐作曲家之中，蕭斯達柯維契明顯是代表人物。既然他的作品以及心路歷程這麼能反映時代，西方聽眾當然對它們感強烈興趣。除了難得的蘇聯本土錄音之外，西方樂團也上演蕭氏交響曲，只是味道很不同。安迪‧柏雲任倫敦交響樂團首席指揮時，灌錄了蕭氏第四、五、八、十、十三號交響曲[27]，全都是經典。除了向西方聽眾介紹蕭氏作品之外，更帶出了作品的不同精神面貌：蕭氏作品不一定是呼天地哭鬼神或黑暗悲壯的。近至二十年前，樂評還在分辨"有血有肉、有愛有淚"的"蘇俄蕭斯達柯維契錄音"，以及"溫文爾雅、井井有條"的"西方蕭斯達柯維契錄音"。除了安迪‧柏雲的錄音之外，海汀克於七十年代灌錄的蕭斯達柯維契交響曲全集[28]亦是經典。海氏曾同期擔任倫敦愛樂樂團與阿姆斯特丹音樂廳樂團首席指揮，錄音也與這兩隊樂團合作。海氏本已不是一位激烈的指揮，詮釋蕭斯達柯維契內容這般情緒豐富的作品時，更顯其風格之內斂，但同時突顯了作品的結構性。冷戰時期每一個新的蕭氏交響曲錄音，推出時都好像有特別的吸引力，包括卡拉揚的第十交響曲錄音[29]。

## 本土化的國際化：貝多芬第九交響曲

　　說到錄音作為時代的寫照，不能不談貝多芬第九交響曲這首可

---

27　"Shostakovich: Symphonies No.4 & 5; Britten"，EMI Classics 5 726582；"Shostakovich: Symphony No.8"，EMI Classics Encore 5 09024 2；"Shostakovich: Symphonies No.10 & 13"，EMI Classics CZS 5 733682.

28　"Shostakovich: The Symphonies"，Decca 475 7413.

29　"Shostakovich: Symphony No.10"，DG Galleria 429 7162（1967 年錄音版本）；"Shostakovich: Symphony No.10"，DG Originals4775909（1981 年錄音版本）。

能是最被人利用的作品。作品既然宣揚和平、歡樂與人道，每人都可把自己對這三個概念的演繹加諸樂曲，各取所需。當然，終章的《歡樂頌》旋律亦於 1985 年被歐盟採用為盟歌，但"貝九"早已被政治化。斯太林聽過貝多芬第九交響曲後便下定論："這首作品

四張以不同語文演唱的貝多芬第九交響曲錄音。左上起順時針：羅馬尼亞文、俄文、中文及法文。

嘛，是最適合羣眾的音樂，上演次數永遠也不會嫌多。"而納粹黨則視該作品為德國優越文化之一巔峰。二戰後，拜萊特歌劇院和維也納歌劇院分別於 1951 年和 1955 年由福特溫格勒和華爾特指揮重開音樂會，[30] 曲目便是"貝九"，意義是宣揚普世和平（不再只是德奧民族的和平！），而上文已經提過見證了歷史時刻的一個"貝九"錄音──伯恩斯坦的 1989 年柏林錄音。無獨有偶，伯恩斯坦 1989 年演出的十一天前，捷克愛樂也於布拉格上演此作，慶祝由劇作家及未來捷克斯洛伐克總統哈維爾為首的捷克民主運動的勝利。[31]

　　但一堆五、六十年代的貝多芬第九交響曲錄音，又反映了另一個

---

30　"Wiener Opernfest 1955: Beethoven Sinfonie No.9", Orfeo d´or, C 669 051B.

31　"Beethoven Symphony No.9", VAI — DVDVAI 4403.

非常有趣的時代現象，那個年代，外語沒現在那般流行，但流行的一個看法是，既然作品的中心思想是和平博愛（儘管席勒 "四海之內皆兄弟" 一句中所指的 "四海弟兄" 大概只限於歐洲人！），那麼終章唱當地語文也未嘗不可。戰後留在東德的德國指揮阿本德羅德（Hermann Abendroth）於 1951 年指揮蘇聯國家電台交響樂團的演奏 [32]，便是用俄文唱的。1959 年中國慶祝十年國慶，得東德德累斯頓國立樂團到訪演奏貝多芬第九作賀，而指揮嚴良堃小被委以重任，指揮年青的北京中央交響樂團演奏及灌錄同曲，演唱語言是普通話。俄羅斯指揮巨匠庫賽維斯基在巴黎指揮法國國家交響樂團上演貝九，則用法文獻唱。[33] 而佐治斯庫（George Georgescu）跟羅馬尼亞布加勒斯特殷內斯古愛樂樂團的錄音，採用的當然是羅馬尼亞語。[34] 這些語言跟原文德文都不出自同一語系（後兩者屬拉丁語系、俄文屬斯拉夫，而中文則當然是漢語系），演唱竟都 "沒問題"（最少表面上如是）！但近年以本土語演唱此曲已經很少見了，畢竟以原文歌唱最有韻味。上述提到的錄音也許見證和反映了它們所屬年代的一些理想願景。

---

32　"Beethoven Symphony No.9 01.02.1951 Recording", Aquarius Classic AQVR 336-2.
33　"Koussevitzky à Paris", TAHRA TAH 549.
34　"George Georgescu Filarmonica 'George Enescu' Ludwig Van Beethoven Complete Symphonies", ElectrecordERT1001/1005-2.

# 第 五 章

# 音樂家與政治地理

本書音樂篇第四章提到匈牙利愛樂樂團（Philharmonia Hungarica）
這隊現已解散的匈牙利流亡樂團，於前西德馬魯鎮紮營，並得到西德
政府的慷慨資助。但活生生地"講解"東歐政治地理的不只這樂團。

班堡交響樂團（Bamberger Symphoniker）跟匈牙利愛樂樂團剛剛
相反，是隊由德國人組成的流亡樂團。二戰前，不少德國人居於現屬
東歐各國（希特拉吞併捷克蘇台德地區 Sudetenland，原因是要保護當
地的德國人），包括鄰國波蘭和捷克。捷克音樂於十九世紀的興起（史
麥塔納標誌性的捷克語歌劇《被買賣的新娘》、德伏扎克不少由民歌
旋律啟發的作品等），就是抗拒德語文化霸權。在東歐居住的德國人
與"當地人"，有各自的文化和生活圈子，沒甚融合。二戰時，捷克
首都布拉格還有兩隊不同的樂團：捷克人的捷克愛樂，以及德國人的
布拉格德國愛樂樂團（Deutsches Philarmonisches Orchester Prag）。

## 被驅逐的德國樂團

二戰後，歐洲各國驅逐德國人出境，最有名的故事是捷克總統貝

奈斯（Edvard Beneš）的法令（Benešovy dekrety / Beneš decrees），褫奪捷克境內德國人的居民身分。布拉格德國愛樂樂團突然間無家可歸，於是在它的首席指揮啟爾伯特（Joseph Keilberth）領導下，在跟捷克接壤的拜仁省（Bayern / Bavaria）北部城市下腳，組成班堡交響樂團。啟爾伯特跟該樂團的前身與成立的樂團皆有錄音，而樂團的發聲明顯屬於典型的德國樂團，並沒有獨特的捷克聲音。

二戰前，德國的版圖包括了處於東北歐遠方的康歷斯貝格（Königsberg；哲學家康德的出生地，現為俄國被立陶宛白俄羅斯隔開的領土加里寧格勒郡 Kaliningrad Oblast 的首府加里寧格勒），以及現為波蘭第四大城市華洛斯華夫（Wrocław；德文為貝列斯勞 Breslau）。兩地從前分別屬於德裔的東普魯士（Ost-Preußen / East Prussia）和西普魯士（West-Preußen / West Prussia），流行的是德國文化。歷史庫中竟然有二戰時貝列斯勞帝國電台交響樂團（Reichsendersorchester Breslau）與康歷斯貝格帝國電台樂團與合唱團（Reichsendersorchester und -Chor Königsberg）的錄音，前者為名指揮阿本德羅特（Hermann Abendroth）指揮的布拉姆斯第二交響曲（1939 年 4 月 15 日）[1]，後者則是華格納《紐倫堡的名歌手》第三幕全幕的錄音

1938 年華格納《紐倫堡的名歌手》第三幕全幕現場錄音，錄於現屬俄羅斯的中世紀古城康尼斯貝格（Königsberg，德文意為"皇帝山"）。

---

1　"Hermann Abendroth 1939-49 Broadcasts", Music & arts CD-1099(2).

（1938 年 6 月 24 日）[2]。從錄音聽得出，這兩隊樂團演奏水平頗高，並不是甚麼地方樂團。原因很簡單，卡城和貝城都是德國大城市，歷史源自大統德國的普魯士帝國！

## 威瑪市的重要性

再追溯遠一點的德國音樂地理，柏林現在雖然可能有德國境內最優秀的樂團（不只一隊！）以及出色的獨奏家演出，但柏林於二十世紀之前卻不是個怎麼樣的音樂重鎮，反而中部圖林根省（Thüringen）的威瑪市（Weimar）直至二十世紀初卻重要得很，可惜現在卻沒有過去的光輝（儘管還有一所李斯特音樂學院）。威瑪市曾經有三位於音樂史上舉足輕重的樂長，分別是巴赫（出生於不太遠的艾辛納克鎮 Eisenach）、李斯特，以及理察・史特勞斯。另外華格納的歌劇《羅恩格林》（*Lohengrin*）便是在威瑪由李斯特首演。威瑪市於二十世紀的音樂地位，卻可能跟一戰後於同市成立的威瑪共和國（die Weimarer Republik）一樣弱（威瑪共和國的成立宣言，場地正正是《羅恩格林》的首演地，現名德國國家劇院 Deutsches Nationaltheater！）。威瑪市的人口一直只保持在數萬，

德國中部威瑪的德國國家劇院。

---

2　"Richard Wagner: Die Meistersinger von Nürnberg, 3. Aufzug", PREISER 89241.

亦沒有全職的愛樂樂團，全職樂團只是劇院樂團，偶爾以威瑪國立樂團（Staatskapelle Weimar）[3] 的身分舉行管弦音樂會。

## 小鎮首演的經典曲目

歷史再追溯遠一點，便會發覺不少現時奉為經典的作品，其實都在現在不甚顯眼的小鎮首演。布拉姆斯的第一和第四交響曲分別在卡斯魯厄（Karlsruhe）和邁寧根（Meiningen）首演，前者現在只是西南部巴登符騰堡省（Baden-Württemberg）的一個中型城市，後者則比威瑪更小，只有二萬多人，屬地圖林根省城市。同樣地，馬勒第三交響曲在杜塞爾多夫附近一個名叫克里費特（Krefeld）的城市首演，現在該城定於一個悶極了、不甚起眼的工業區。所以 "音樂首都維也納" 的市民，並沒有先睹所有重要作品的專利啊（儘管他們聽過布拉姆斯第二、三交響曲，以及布魯克納多首交響曲的首演）。

再在歷史線上向前走，歐洲十七、八世紀的音樂城市版圖，跟現在的又有何不同？我們再談錄音。七、八十年代吹起的古樂演奏熱潮，建基於優秀的音樂學研究，其中的一類以音樂古城為本位，探討巴羅克甚至更早年代的音樂學派，大都是從前的皇室首府或者重要的商業中心。EMI Electrola 便錄製了一套十張 "古城音樂" 系列 [4]，介紹譬如以作曲家史坦米茲（Johann Stamitz）為代表人物的曼海姆（Mannheim）樂派、以 C.P.E. 巴赫為樂長的勃蘭登堡省首府波茨坦（Potsdam），唱片小冊子並有由音樂史學者撰寫的詳盡介紹文章。若

---

3　http://www.nationaltheater-weimar.de/en/index.php
4　"Musik in Alten Städten & Residenzen/ Music of Old Cities and Royal Courts: Potsdam, Mannheim, Salzburg, Lübeck, Venedig, Hannover, Leipzig, Dresden, Wien, Eisenstadt", EMI Classics.

果把歐洲的音樂重鎮、歐洲人口和歐洲政治在一系列的地圖上表達，從十七世紀起為每個十年製作一張，再從地圖系列觀察音樂政治地理，會多麼有趣。（不知有沒有人已經做過這般研究？）

## 蘇聯偏遠地區的獨奏家

走出德國，談談蘇聯。蘇聯曾視為國寶的多位獨奏家，包括小提琴家奧斯特拉赫（David Oistrakh）、大提琴家羅斯卓波維契（Mstislav Rostropovich），與鋼琴家歷赫特（Sviatoslav Richter）和喜遼士（Emil Gilels）等，其實都不是來自蘇俄的第一和第二城市莫斯科與列寧格勒，而是遠遠的阿塞拜疆（Azerbaijan）首都巴庫 Baku（羅斯卓波維契），和烏克蘭南部的黑海海邊海港重鎮奧德薩 Odessa（其他上列音樂家）。[5] 當然，蘇聯的國寶音樂家之後都到了大城市謀生，蘇聯行中央集權，最重要和高水平的音樂活動、最出名的音樂學院都在莫斯科和列寧格勒（蘇俄政權時聖彼得堡的稱號）兩城。歷史上，奧德薩城曾是多種文化的極重要交匯處；蘇聯形成之後，一落千丈。

羅斯卓波維契的故事十分有趣。他父母都畢業於聖彼得堡音樂學院，父親是大提琴手，因為俄國革命要移民找生計，輾轉到了巴庫國立音樂學院任教，協助阿國建立跟“西方水平”接軌的音樂教育。自少已顯露音樂天分的羅斯卓波維契卻令爸爸“走回頭路”，搬回俄羅斯（這次是首都莫斯科），讓羅氏有更佳的教育和發展機會。二戰時上莫斯科音樂學院的羅氏進步神速，很快便成了名。“下鄉”尋找機

---

5　若把早已逃至西方的音樂家也計算在內，那麼名人單則更加長：小提琴家米爾斯坦（Nathan Milstein）、鋼琴家摩西域治（Benno Moiseiwitsch）和卓卡斯基（Shura Cherkassky）也來自奧德薩，而小提琴家海費茲（Jascha Heifetz）則生於立陶宛首都維爾紐斯（Vilnius）。

巴庫的蘇聯大提琴家羅
斯卓波維契出生之所。

會，再"上京"尋找另外一些機會，也許就是蘇聯音樂家的寫照。[6]

　　蘇聯幾乎所有重要的經典西洋音樂作品（包括帶有強烈地方音樂
色彩的"西式"作品，如亞美尼亞作曲家哈察圖良 Aram Khachaturian
的著名芭蕾舞劇《蓋聶》*Gayaneh*）的首演和錄音，都離不開莫斯科與
聖彼得堡和她們的藝團。（《蓋聶》跟蕭斯達柯維契第七交響曲一樣，
都於二戰時首演。那時重要的列寧格勒基羅夫歌劇院，跟列寧格勒愛
樂樂團一樣，都已經遷往內陸逃避戰火。人不在列城不要緊，首演還
是他們的！"蕭七"的首演則由莫斯科波爾塞歌劇院那羣樂師演出。）
換而言之，地方的東西，全都"上繳"了。而羅氏於巴庫出生的屋子，
現時是羅氏博物館，隔鄰是一所甚受外國遊客歡迎的飯店。

## 猶太裔頂尖音樂家

　　奧城能夠孕育出那麼多頂尖音樂家，跟她作為文化交匯點有關，
而文化交匯的背後就是語言。（本篇第七章中的〈同樂不同文〉一文

---

6　Aliyeva, M., *Rostropovich* (Baku: Sharg-Garb, 2008).

介紹音樂、語文、與政治的三角關係。）值得一提的是，奧德薩曾經有很大量的猶太人口，而奧德薩那羣音樂家，很多是猶太人。這又連帶到另一個問題：為何頂尖音樂家（尤其是獨奏家）之中，猶太人的數目不合比例地多？一個可能性是猶太人於歷史上一直被邊緣化，但窮則變、變則通，"弱勢社羣"反而是文化吸收力最強的人士。深諳多種文化、多種語言，視野才會廣闊，音樂語言才能豐富。諷刺的是，來自奧德薩也罷，來自歐洲其他地方也罷，不少猶太人出走英美後落地生根，把自己根底深厚的寶貴文化經驗帶到新家園，也熱衷於教學。但他們的學生 —— 尤其是在美國 —— 都沒有他們的生活體驗和豐富的文化背景，故反而完全達不到他們的藝術水平。

## 美國雲集移民音樂家

藉此扯到美國頭上。美國曾經是世上最刺激的文化大熔爐。[7] 既然是新移民國家，當然會有強烈的宗主文化傳統，既然新國家有錢，心仍緊繫舊世界的新移民當然希望把舊世界最好的東西拿來。（於是德伏扎克便被重金禮聘到紐約擔任音樂學院院長。）譬如紐約大都會歌劇院（Metropolitan Opera New York）有今天的地位，實建立於早年的穩固基礎，例如一百年前把首屈一指的德奧歌劇指揮馬勒邀來負責德奧劇目，同時找來首屈一指的意大利歌劇指揮托斯卡尼尼負責意大利劇目！

---

7　某程度上，現在的紐約仍是如此，看看來自世界各地第一、二代新移民主理的地道餐館，為該城提供從西藏酥油茶至埃塞俄比亞的傳統免治牛肉，從捷克獵人菜至洪都拉斯蝸牛湯的"民族食物"（ethnic food；美國人喜歡把不屬於大美國主流的食物這樣標籤）。自以為是、自戴高帽為"國際美食之都"的香港跟紐約相比，簡直不算得是甚麼東西。

捷克作曲家德伏扎克居美時地址，為　附近的德氏紀念碑。
美國紐約市曼赫頓第十七街。

　　直至五、六十年代，美國的大城市可能是音樂上最刺激的地方，
世界各地的巨星雲集，新移民音樂家（不論是否猶太裔）都為美國帶
來一時盛況。撇開獨奏者，美國所謂 "五大樂團"（即芝加哥交響樂
團、費城樂團、克利夫蘭樂團、紐約愛樂樂團和波士頓愛樂樂團）的
音樂總監，只有伯恩斯坦一位是土生土長的美國人。（下一位美國人，
要待至千禧年過後才出現 —— 波士頓的占士・李雲（James Levine）
七十年代於克里夫蘭（Cleveland）任總監的美國人馬舍爾（Lorin
Maazel）在歐洲出生，是一位 "國際人"，不算數。）但他們建立了甚
麼本土的文化來呢？說美國樂團，反而西岸的三藩市交響樂團在伯恩
斯坦的學生條信・托馬士帶領近二十年之下，更有文化形象清晰的
美國身分。由美國的音樂學院訓練出來的獨奏家，技巧也許十分出色
（跟美國樂團一模一樣！），但卻沒有自己強烈的藝術氣質和風格。
雖然 "國際化" 和資訊蓬勃化底下，地方風格越來越少，但歐洲的音
樂傳統，依然是最可圈可點的。

## 意大利味道的阿根廷

最能見證一個國家於二十世紀盛衰的音樂組織，可能是身處另一個美洲、南美洲阿根廷首都布宜諾斯艾利斯的哥倫歌劇院及其樂團（Orchestra Teatro de Colón）。二十世紀初，阿根廷是個極豐裕的國家，國民總收入僅次於另一個新世界國家美國，來自意大利的歐洲新移民把自己的文化—音樂、建築、文學等—帶到阿根廷，到了現在她還是南美最歐化的國家。可以想像二十世紀初，阿根廷跟歐洲大陸緊密的經濟與文化連繫。華麗的哥倫歌劇院是布宜諾斯艾利斯中最漂亮的建築之一，而它的設計其實以意大利米蘭史卡拉歌劇院（Teatro alla Scala, Milano）作楷模！[8]

三十年代，史卡拉歌劇院有一位活躍的阿根廷指揮，名叫彭尼沙（Ettore Panizza），他當然亦活躍於祖家的哥倫歌劇院，後者的首樂季甚至上演了他的作品。哥倫歌劇院的演奏曲目當然也很意大利。二戰時，不少歐洲音樂家逃到新大陸，美國當然是熱門的下腳地。西岸的紐約和東岸的加州，二戰時都住滿了歐洲音樂家，他們僑居時的音樂創作為美國，甚至二十世紀下旬，創造了影響力極大的音樂文化（譬如，懷爾在紐約搞百老滙音樂劇，康果德則在荷里活搞電影音樂。）但美國並非他們唯一的下腳點。二十世紀末最為人稱頌的怪傑指揮卡洛斯・克萊伯（Carlos Kleiber），其名為西班牙文的卡洛斯而不是德文的卡爾（Karl），原因是他在阿根廷長大！他爸爸艾歷斯・克萊伯挑選的逃難處，正是南美而非北美，而艾歷斯・克萊伯亦成為哥倫歌劇院最受歡迎的指揮之一。

但既然哥倫歌劇院與阿根廷那麼充滿意大利氣息，當真最受歡迎

---

8    Prada, J., & Holubica, C., *Teatro Colón. 102 Años de historia* (Buenos Aires: Editing , 2010).

布宜諾斯艾利斯的哥倫歌劇院。

的指揮,一定是在法西斯政府上台後再沒機會指揮他心愛的史卡拉的托斯卡尼尼。二戰時,哥倫歌劇院及其樂團留下了不少現場錄音(主要以歌劇為主),而不少是由托斯卡尼尼指揮的。二戰過後,卻再沒出自哥倫歌劇院的錄音。原因是甚麼?當然,不少歐洲音樂家都回到了舊世界發展,但更重要的一點是阿根廷的經濟已急速滑落,再也請不起所謂國際知名的音樂家了。現在的哥倫歌劇院是個令人無比緬懷的地方,她不是沒有頂尖的音樂家到訪演奏,但卻無法再跟全盛時期相比了。

以《東方主義》(*Orientalism*)一書[9]出名的已故美籍巴勒斯坦裔公共知識分子和文化研究學者薩伊德(Edward W. Said),跟生於布宜諾

---

9　Said, E.W., *Orientalism* (New York: Vintage, 1978).

斯艾利斯、於哥倫歌劇院出道的猶太鋼琴家加指揮巴侖邦於 2002 年出版的《平行與矛盾 —— 在音樂與社會中的探索》(*Parallels and Paradoxes: Explorations in Music and Society*) [10] 對話錄中，"交換" 了四、五十年代分別於布城和埃及首都開羅聽歐洲音樂的經歷，討論當時跟現在很不一樣的文化氣息（1950 年，維也納愛樂樂團於指揮克留斯 Clemens Krauss 領導之下於開羅演出，翌

圖中雕塑可能是世上唯一一件以一首音樂作品為題的雕塑 —— 貝多芬的《莊嚴彌撒》。

年則有柏林愛樂跟福特溫格勒到訪。福氏流傳頗廣的一個德國唱片公司布魯克納第七交響曲錄音，便是在開羅現場錄音的 [11]。）現在有誰會到開羅奏西洋音樂！（克留斯本人更於五四年與維也納愛樂另一次巡迴演出時，於墨西哥城病死。）

　　數十年前，香港雖然被扣上 "文化沙漠" 這頂不合理的帽子，來港的明星音樂家卻大有人在（名女高音卡拉絲 Maria Callas 甚至曾在香港中文大學演出！）。西方音樂雖然並不廣為人識，但演奏是真正高水平的文化交流。現在明星也到來，但似乎錢銀交易的味道遠比文化交流為重！

---

10　Said, E.W., & Barenboim, D., *Parallels and Paradoxes: Explorations in Music and Society* (New York: Vintage, 2002).

11　"Bruckner Symphonies Nos 7 & 9", DG France Double 445 4182.

第 六 章

# "國際化"下的音樂

〜〜〜〜〜〜〜〜〜〜〜〜〜〜〜

　　媒體（不只是古典音樂唱片）的發明，加速了現代社會近三十年來的所謂"國際化"，這現象於古典音樂錄音中亦聽得一清二楚。

　　之前提到，蘇聯時代樂團的獨特音色對外國聽眾來說一直是個謎，故此有神秘感。但近十多二十年來的資訊發達，隨了揭開了某些如蘇俄演奏傳統的面紗之外，更容許專業音樂家（並不只是愛樂者）"從歷史錄音向時空與背景都不同的前人學習"。錄音實際上如何影響演繹，也許是個無法解答的問題，但無可否認，錄音加快了演奏風格的國際化。錄音一方面可把具代表性的演奏記錄下來，但另一方面不經意地"凝固"了奏樂傳統，將其"化石化"。舉例說，克倫佩勒一般被奉為代表德奧傳統的偉大指揮，但原因除了他的才藝之外，他晚年錄製的大量德奧作品錄音[1]也鞏固了（其）地位。漸漸地在後人心目中，他的個人風格也自然而然地被定性為德國指揮傳統。

　　現任柏林愛樂樂團總監、英國指揮西蒙・歷圖數年前上演及灌錄德伏扎克交響詩，提到自己第一次接觸這些作品，是年少時聽泰利

---

1　"The Klemperer Legacy series", EMI & Warner Classics.

殊與捷克愛樂樂團的經典 Supraphon 錄音[2]。歷圖從泰氏的錄音得到甚麼啟發，我們無從得知，但他那"非捷克"、抽絲剝繭的後現代演繹跟泰氏具濃烈色彩的演繹，是個非常有趣的對比。音樂家的演繹如何受其他音樂家錄音影響，很難確實知道，但影響的存在，相信沒有人會異議。

## 開放得多的古典音樂世界？

不少文化評論者指出，直至六、七十年代，古典音樂一直是白人異性戀男人的天下。（這當然跟古典音樂的發展史很有關係。）六、七十年代開始的種種社會運動，卻對古典音樂的生態環境帶來了一定的衝擊。先談性別。出色和具影響力的女音樂家，歷史上不是沒有：舒曼的鋼琴家妻子克拉克（Clara Schumann）和上世紀法國重要極的作曲教授妮迪亞・布朗傑（Nadia Boulanger）便是兩例。但女演奏家多為器樂家，而器樂家中最常見的又是鋼琴家，鋼琴不正是適合女孩乖乖坐於室內彈奏的高尚樂器嗎？六、七十年代前，著名的女小提琴家實在屈指可數，只有馬芷（Johanna Martzy）、韓黛爾（Ida Haendel）和涅雨（Ginette Neveu）[3]，換句話說，小提琴演奏全是男性的世界。後來錄音市場蓬勃，卻造就了一大羣明星女小提琴家。本文上半部分會詳細探討明星效應。

---

2　"Dvořák: The Water Goblin, The Noon Witch, The Golden Spinning Wheel, the Wild Dove. Czech Philharmonic Orchestra, Václav Talich", Supraphon 11 1900-2001.

3　如"Ginette Neveu: The First Recordings; Josef Hassid: The Complete Recordings", Testament SBT 1010。

## 男女樂手

二戰時，本來擔當紐約音樂樂團首席指揮的巴比羅里（John Barbirolli）因思鄉和受輿論攻擊，決定於亂世中返歸家鄉，並擔任英國北部曼徹斯特城哈萊樂團（Hallé Orchestra, Manchester）的首席指揮。戰亂期間，樂團損失了不少男樂師，巴氏為了重建樂團，便聘請了很多女小提琴手。女樂師對一隊樂團的發聲有無影響？歷史較悠久的樂團，一般都對女樂師較為抗拒。到了二十一世紀，維也納愛樂樂團還不時受到社運人士指責（尤其在美國），指樂團排斥女性和非白人，[4] 因為女性和非白人樂師一直寥寥可數，樂團到了 1997 年才有長約的女樂手。

卡拉揚晚年時跟柏林愛樂幾乎鬧翻，起源於他於 1982 年聘任單簧管手邁亞（Sabine Meyer），遭樂團其他樂師以邁亞的奏樂跟樂團的藝術性格格不入為由反對。格格不入，是因為邁亞是女性，是因為一般女性的美樂觀不符樂團，是因為卡拉揚其時深受脊病折磨，故意借故突顯自己權力，令三方越弄越僵，還是因為其他古靈精怪的原因，我們都不得而知。但事實上卡拉揚棒下的柏林愛樂只有三名女樂師，首名於 1982 年才加入（而邁亞最終也沒有成為樂團成員）。[5] 不論音樂和世界觀都跟卡拉揚截然不同的繼任人阿巴度和歷圖，曾聘任女樂師，這對樂團來說是重大改變。卡拉揚執掌樂團三十多年，任內樂團音色的變化竟比其後的十多年為少，以此說明跟多了女樂師有關，未免太簡單荒謬。但聘用女樂師反映出阿巴度和歷圖的個人價值觀，和塑造阿氏和歷氏個人價值觀的社會大氣候。他們刻意塑造透明

---

4　http://www.nytimes.com/1997/03/03/arts/feminist-protests-and-vienna-musicians.html

5　The Berlin Philharmonic in ed., *Variationen mit Orchester: 125 Jahre Berliner Philharmoniker. Band 2: Biografien und Konzerte* (Berliner: Henschel, 2007).

度高的管弦樂聲，採用夥伴式而不是強權管治式的工作關係，不正是一個人人平等（包括性別平等）的共融社會的寫照嗎？

　　古典音樂是白人主導的文化與思想產物。儘管近 30 年來歐美古典音樂聽眾不斷老化，而很多評論者都提出，古典音樂的未來在亞洲，但西方音樂家的領導地位卻毋庸置疑。即使古典音樂在西方社會漸漸衰落的情況下，新的音樂廳在亞洲還像雨後春筍般大量落成，但設計標準還不是依據西方？[6] 即使古典音樂在日本有悠長的歷史，而二戰後日本更是歐美樂團及歌劇團出國演出的首選目的地（去賺個盤滿缽滿是也！），但日本音樂家的國際發展機會依然有限，（二戰後有 “國際地位” 以及認受性的，好像只有作曲家武滿徹 Toru Takemitsu、指揮小澤征爾、東京四重奏 Tokyo String Quartet、鋼琴家內田光子 Mitsuko Uchida，及數位屬於他們近輩的弦樂演奏家。）非白人能染指古典音樂圈，主要是二戰後的事。

---

6　Newhouse, V., *Site and Sound: The Architecture and Acoustics of New Opera Houses and Concert Halls* (New York: Monacelli, 2012).

## § 古典音樂天堂在日本

對於樂迷以及音樂家來説，自錄音市場於千禧年後急速萎縮之後，"世上只有日本好"：當美國紐約的兩間偌大的 Tower Records 唱片店（包括林肯中心 Lincoln Center，即朱利亞音樂學院旁那間分店），倫敦的百年老店 HMV 老店都相繼倒閉之時，只有日本的古典唱片店門市還站得住腳。[1] 誠如一位名指揮親口跟筆者説："在日本還是甚麼都有。"為何西洋古典音樂錄音市場在歐美衰敗之時，在日本（一定程度上，也包括南韓、台灣、中國大陸，甚至香港）竟仍可觀，日本的唱片店還是車水馬龍？

一個明顯的解釋是人流。亞洲人口密度高，唱片店的銷量也相應地高，經濟上自然撐得住。但還有兩個有趣的現象尚待解釋：為何日本本地音樂家灌錄的錄音數量這麼龐大，而又為何日本人對西方的舊錄音（包括各種的歷史錄音）那麼渴求，比洋人更甚。日本人有在除夕上演貝多芬第九交響曲的傳統，大阪亦有每年一度的"貝九"業餘萬人大合唱。有傳源自第一次世界大戰時德國戰俘演唱此曲，感動了日本人，信不信由你，但自明治維新起，日本洋化求進，當地的古典音樂發展，也許以德國的為楷模。古典音樂需要的專注，正合亞洲人的價值觀，國人把洋人優秀的音樂作品演奏得好，值得支持鼓勵，甚至引以為榮。而日本人對舊錄音的渴求，只有他們邀請外國樂團到訪獻藝的熱情足以相比：即使在冷戰之巔，日本人仍頻頻邀請蘇聯和東歐樂團到訪演奏，出自對認識藝術範疇的強烈慾望。而日本的一些早期的洋化，亦為二戰後西洋古典音樂的繁盛撒下種子。現為巴赫演繹權威之一的日本指揮鈴木雅明，成就除了歸功於其師承的荷蘭古樂指揮和學者庫普曼（Ton Koopman）之外，還有他的成長背景。鈴木氏生長於日本神戶市一個篤信基督教的家庭，經常以聖樂為伴，浸淫於巴赫的樂聲之中。

[1] http://www.theguardian.com/music/tomserviceblog/2014/may/02/ive-found-classical-record-buying-nirvana-in-tokyos-tower-records

## 兩位非白人知名指揮

　　最先成為非白人的國際巨星，是指揮小澤征爾。小澤的事業發展，有賴於日本古典音樂市場的興起。平心而論，小澤的演繹只以瀟灑、刺激見稱，並沒有甚麼深度可言，但六、七十年代，美國種種不同的社運爭取種族、性別和階級等方面的平等，所以小澤的風格和背景正有助推廣當時古典音樂的"新興市場"，那時的"少數族羣"，即年青人和非歐美人。（另一位同期崛起的明星是印度指揮蘇賓·梅達Zubin Mehta）。小澤擔當波士頓交響樂團總指揮凡 29 年，合作晚期聲譽未如理想，與樂團不少樂師的關係也出了問題。更有不少"陰謀論"指出，他在 2002 年上任維也納歌劇院音樂總監，大部分是出於商業考慮！但無論如何，小澤自成名之後，一直不愁聽眾，而他的受歡迎程度有很大的象徵意義："標準"、乾淨利落的"大同化"演繹風格漸漸流行起來。

　　今天，年青委內瑞拉指揮杜達美走紅，原因亦跟他的背景不無關係。杜氏出身於施蒙·波利華年青交響樂團，而該團的樂手來自經濟學家與音樂教育家約思·安東尼奧·阿比奧（José Antonio Abreu）構思的一套社區音樂"系統"（El Sistema）[7]。委內瑞拉街頭犯罪率是個社會問題，所以"系統"這計劃向窮街童提供音樂教育，令他們有所寄託，而不在街頭流連犯事。跟數十年前的小澤征爾一樣，才三十出頭的杜達美指揮亦以刺激和動感性強見稱，而這位年青才俊在人才凋零的情況下，很快便被洛杉磯愛樂樂團聘為音樂總監，更請他把委內瑞拉的社區音樂運動模式引進洛城。從一個偏激的角度去看，大賣"社

---

7　"The Promise of Music: Simón Bolívar Youth Orchestra of Venezuela, Gustavo Dudamel. A Documentary by Enrique Sánchez Lansch", DG DVD 0734427.

會責任"可能是繼賣弄音樂家美貌之後,拓展古典音樂的技倆,與作樂水平本身並沒多大關係。聽聽杜達美指揮波利華樂團馬勒第五交響曲,[8] 激情有餘而深度不足,而樂團演奏水平更是駭人的差!想起德國唱片公司一直是標榜高水準的品牌,並以卡拉揚為代表。如果卡拉揚在生時聽過同公司竟肯發行演奏水平如斯粗劣的錄音的話,說不定會憤而向公司提出解約!

有趣地,聆聽錄音亦能令人脫掉有色眼鏡。日本古樂指揮鈴木雅明出生於神戶市的一個基督教家庭,是現時指揮巴赫清唱劇的權威之一,師承荷蘭古樂專家庫普曼(Ton Koopman)。但他與自己創立的日本巴赫古樂團(Bach Collegium Japan)初出道時,因為國家背景的關係,令人懷疑其水平,甚至有以色列報章指出日本人跟巴赫根本沒有任何關係,但聽過鈴木雅明的錄音之後卻刮目相看![9] 所以某程度上,錄音令音樂家之間的"競爭"更為透明、更為公平。

## 傅雷家書的啟示

1955 年,傅聰贏得第五屆蕭邦國際鋼琴比賽第三名以及"馬祖卡獎",成為第一位於該比賽獲獎的中國人。其父傅雷為翻譯大師,跟兒子的十多年書信於文化大革命之後集成《傅雷家書》[10] 出版,立即成為華語地區的暢銷書之一。家書初時的流行,大概跟其教育性有關,但對筆者而言,該作更重要之處在於其交待了傅雷傅聰兩父子皆為受洋學,卻有深厚的中國文化根基的藝術家的情懷,亦反映了西洋古典音樂五、六十年代於中國的發展景況。傅雷父子之書信討論中,談及

8　"Mahler 5", DG 477 6545.
9　www.guardian.co.uk/music/2006/may/12/classicalmusicandopera
10　傅敏編:《傅雷家書》(香港:三聯書店,2006 年)。

民族與音樂的分析，例如傅聰便覺得中華文化屬"水平式"，所以他較接近"水平式"作曲家如莫扎特、舒伯特、蕭邦等，而不是"垂直式"的作曲家如巴赫、貝多芬和布拉姆斯。

傅聰獲蕭邦比賽三獎和"馬祖卡獎"之後，傅雷則跟兒子分析，指出到那時為止，只有六個國家的鋼琴家能打進五甲："純粹日耳曼族或純粹拉丁族都不行……奇怪的是連修養極高極博的大家如 Busoni（布索尼）、Ferruccio Busoni，生平也未嘗以彈奏蕭邦知名。德國十九世紀末期，出了那些大鋼琴家，也沒有一個彈蕭邦彈得好的。"傅雷的分析雖然很快便被 1960 年的下屆比賽冠軍、意大利人蒲連尼（Maurizio Pollini）打破，但傅氏指出的兩個種族，得獎者仍少之又少（第一位及至今唯一一位，五甲的"純粹日耳曼族"得獎者待至 2010年才出現）。[11]

但更有趣的是傅雷對傅聰於西方灌錄錄音的態度。傅雷盡量將兒子的錄音以及他在國外留學的經驗在中國分享，藉以啟發和促進國內的音樂發展。那年代錄音得來不易，雖未至於傳世，但可以想像其代表性和影響。

1955 年第五屆蕭邦國際鋼琴比賽三獎及"馬組卡獎"得主、中國第一位揚名世界的鋼琴家傅聰，獲獎後不久灌錄的蕭邦第一鋼琴協奏曲錄音。

---

11　http://en.chopin.nifc.pl/chopin/persons/detail/id/6858

## 普世的音樂語言？

美國詩人朗費羅（Henry Wadsworth Longfellow）的一句名言是，音樂是普世語言。的確，歷史上沒有哪一個文化是沒有音樂的，那怕該文化的音樂傳統是如何粗糙。問題是，哪一個文化的音樂，或哪一種音樂語言，才是普世的音樂語言？

近數十年來，西洋古典音樂在亞洲的發展蓬勃，當歐美已面對聽眾人口老化的時候，亞洲竟為古典音樂市場提供了出路：亞洲家長踴躍鼓勵子女學習演奏西洋樂器，子女對古典音樂的興趣，以及其價值的認同於是便慢慢建立起來。現在在亞洲諸國（當然包括了華語區），常常看見以西式譜曲方法，卻採用"本土"樂器的作品，但自身文化的音樂傳統卻覺式微。越來越多非歐美國家亦以把西洋古典音樂演奏得好為榮，她們的本地音樂家開始錄製古典作品，例如：馬來西亞愛樂樂團、香港管弦樂團、星加坡交響樂團、首爾愛樂樂團、（巴西）聖保羅交響樂團等，也大概只是近年才在國際唱片公司目錄上出現的名字。然而不少這些錄音，滿足的都只是本地市場，不少亦由國際唱片公司的該地分公司只在該地發行。

有一點卻不可忽視，鐳射唱片剛推出的時候，唱片小冊子製作精美，也有多種語言的介紹文章，有些同時載着英文、德文、法文、意大利文、西班牙文的文章。捷克國營唱片公司 Supraphon 八十年代發行的錄音，唱片背面除了寫英文之外，是一定寫俄文的。[12] 這些都反映了當年的顧客羣是誰。但現在呢？雖然小冊子還沒有中文（西方的東西，保留只有洋文不是更地道嗎？），但不知自何時起，歌劇影

---

12　例如 "Antonio Pedrotti: Respighi Pini di Roma, Fontane di Roma, Feste Romane", Supraphon Great Artists Series 11 0291-2. 。

碟的字幕選擇已經包括了中文。不説其他地方，中國這樣擁抱以西方為本位的古典音樂框架，孰好孰壞？意見尖鋭的文化人士甚至覺得這是自我文化殖民的體現（大概跟熱衷於法國紅酒和意大利名牌服飾一樣）。但無論如何，古典音樂的"國際化"是個現實，不理非白人演奏家有多少，古典音樂仍會繼續以西方歷史訂下的框架馬首是瞻。中國如何保留自己大大小小的音樂傳統，再建立屬於自己的獨特音樂語言，是有趣而重要的文化挑戰。

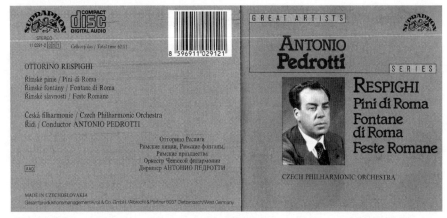

捷克國營唱片公司 Supraphon 於蘇聯 "老大哥" 解體前發行的一張唱片，背後封套印有俄文。

第 七 章

# "國際化" 的前後

～～～～～～～～～

　　説現在音樂太國際化、沒有地方色彩的同時，也值得看看在國際化之前，"太"有地方色彩的錄音，那些完全以本地音樂風格演奏外國作品的錄音。這些演奏的唱片，大部分也許已經隨着年代的變遷而被淘汰，但它們代表了一個年代，有獨特的歷史韻味。

　　筆者想到的第一個錄音是德國結他手貝倫（Siegfried Behrend）與指揮彼得斯（Reinhard Peters）領導柏林愛樂樂團，於六十年代中灌錄西班牙作曲家羅德里高（Joaquín Rodrigo）的《雅蘭胡斯結他協奏曲》（*Concierto de Aranjuez*）[1]。這首著名的協奏曲的主題雅蘭胡斯（Aranjuez），距離西班牙首都馬德里不遠，是一所華麗的皇宮及其花園所處之地。通常是奏得瀟灑的音樂（次章則感慨萬千），為聽眾帶來該地風情的無限遐想。這個德國式演奏卻異常爽朗直接，貝倫的技巧高超伶俐，精確的演繹卻毫不教人想起"他條"的西班牙！

　　1959 年，法國指揮柏雷（Paul Paray）[2] 跟由他擔任音樂總監的美國

---

1　"Rodrigo: Concierto de Aranjuez, Concert Serenade for Harp; Castelnuovo-Tedesco: Guitar Concerto No.1"，DG Privilege 427 214-2.

2　"Paul Paray "Live" à Detroit"，Tahra Tah 721-722.

底特律交響樂團（Detroit Symphony Orchestra），演出的馬勒第五交響曲錄音則有特別的法國味道，旋律性特別強，出於法國的抒情敍事傳統。雖說馬勒是位無家可歸的猶太作曲家，但他的音樂語言明顯扎根於德奧傳統，跟法國完全無關。而東歐國家與蘇聯冷戰時的德奧作品演繹，當然有其獨特之處，不論是發聲、重音、造句，有時都跟"西方"的不太一樣（大可聽聽大師如穆拉汶斯基的布拉姆斯、貝多芬和布魯克納錄音 [3]）。

---

3　例如："Mravinsky Edition", BMG-Melodiya 74321 251892(Box 1), BMG-Melodiya 74321 294592(Box 2) 中錄音。

## § 已逝的法國韻味？

有說近年國際化劇烈，令世界各地不同樂團的音色與演繹都很相似，地方色彩盡失，但亦有人覺得那只是假象，傳統樂團如維也納愛樂樂團、皇家阿姆斯特丹音樂廳樂團及德累斯頓國立樂團，還保存了她們很獨特的聲音。其實兩個說法都有道理，注意後者所說的保留傳統，指的只是德語系國家的樂團，然而國際化與政治，的確淹沒了不少極有地方色彩的樂團。最令人心痛的應該是法國管弦樂團的國際化，以及法國管弦樂團傳統的連帶衰敗。

要說法國管弦音樂的傳統，可從大文豪羅曼·羅蘭（Romain Rolland）於二十世紀初撰寫的一篇文章入手。羅蘭以他的鉅作《約翰·克里斯朵夫》（Jean-Christophe）舉世知名，更憑此作奪得 1915 年的諾貝爾文學獎。（作品描述一名天才德國音樂家一生的掙扎和心路歷程，故事以貝多芬的一生作楷模，宣揚創作者和藝術家的理想主義，經傅雷先生翻譯後，在中國大為流行，而羅蘭現在在中國的地位，竟比在祖國法國為高！）但羅蘭其實是法國第一位音樂學博士，其論文為《盧利和史卡拉蒂之前的歐洲歌劇史》，而他亦留下無數音樂文章。

## 曾經的百花齊放

在《法國與德國音樂》這篇文章指出，到了二十世紀初，法國音樂開始漸露頭角，法國作曲家如法朗克的管弦作品，比德國同期的作曲家理察·史特勞斯和馬勒都要優勝。羅蘭的判斷好像並未能應驗，原因十分複雜。二十世紀經歷的大大小小的社會、政治、經濟及科技發展的改變也要計算在內。（羅蘭可曾想到，他心愛的祖國將於上世紀衰落得那麼快？二戰時不少德國音樂家會逃到美國，創立電影音樂、百老滙音樂劇等，從而推動新的音樂潮流？又哪會想到錄音以及其背後的商業元素，會左右古典音樂的發展？地球的疆界越來越模糊，

不同文化的交流亦越來越多？）但某程度上，二十世紀譜寫的法國作品及其影響亦很大。作曲家兼指揮布里茲（Pierre Boulez）所創立的法國音響與音樂調協研究協會（Institut de Recherche et Coordination Acoustique / Musique, IRCAM）便是法國政府所資助的，而現在不少的著名日本作曲家（指西洋音樂作曲家，例如人所稱頌的武滿徹），其音樂語言都受法國而非德國所影響。

然而，作曲跟指揮行業自二十世紀初已經脫鈎，而演出新作品跟管弦樂傳統亦然。一隊管弦樂團的成功，漸漸取決於她奏所謂"基礎曲目"的本事，而十分諷刺地，大部分的"基礎曲目"恰好是羅蘭所描述的德國音樂開始沒落之前！其實法國於二十世紀中出產的音樂，既豐盛又五花百門：所謂"六人組"（Les Six；指浦朗克 Francis Poulenc、奧涅格 Arthur Honegger、米堯 Darius Milhaud，以及已久被遺忘的柯歷克 Georges Auric、杜雷 Louis Durey 及泰費爾 Germaine

Tailleferre）作曲家，他們既風格迥異有味道，亦有獨特的音樂性格，而不像在他們之前、跟羅蘭輩份較近的夏朋泰、馬思奈等人。法國管弦作品大多色彩繽紛，而傳統法國樂團的色彩更是特別：最突出的是"嗚嗚聲"的圓號、鼻音濃烈的雙簧管，以及高雅卻又性感誘人的弦樂組。然而，這些獨特的音色，或許適用於演奏法國作品，倘若演出德國作品則未免有點格格不入了。

法國的名指揮如皮埃・蒙杜（Pierre Monteux）、孟殊（Charles Munch）等，亦以出神入化地交待音樂嫵媚色彩而聞名。這兒亦一定要提及瑞士指揮安塞美（Ernest Ansermet）；他與其創立的瑞士法語區管弦樂團（l'Orchestre de la Suisse Romande）屬於法國傳統，跟英國笛卡公司灌錄的法俄作品錄音，都異常出色（俄羅斯作品跟法國作品同樣講求色彩，且兩國的音樂文化亦甚有淵源）。聽安塞美的錄音，或四十至六十年代的法國樂團的法國作品演繹（例如沃爾夫 Albert Wolff 的法國

"輕管弦音樂"如輕歌劇序曲或短小的管弦樂組曲,和恩格保爾特Désiré-Émile Inghelbrecht 的德布西等),是何等秀麗有風味!

## 脫離本土,由盛轉衰

　　但到了八十年代末,歷史悠久、並首演了白遼士《幻想交響曲》的巴黎音樂院音樂會協會樂團(Orchestre de la Societé des Concerts du Conservatoire)因財困而解散,新成立的巴黎樂團(Orchestre de Paris)自創團指揮孟殊之後,再沒有一位法國籍,甚至能繼承法國管弦音樂傳統的指揮。於是樂團曲目和音色上都開始跟"國際"接軌,傳統而極有特色的當地樂器慢慢被"乾淨"的外來樂器所取代。(孟殊突然逝世後,充當過渡的"音樂顧問"一職的是卡拉揚,而其後的兩位音樂總監則分別為國際明星蘇堤與巴倫波因,"去法國化"的程度可想而知!)法國另外重要的管弦樂團,法國國立電台與電視台樂團,亦自七十年代起再沒有法國人擔任音樂總監。至於三隊歷史悠久、由私人創辦及以創辦者命名的法國樂團——哥倫音樂會樂團(Orchestre des Concerts Colonne)、藍莫如樂團(Orchestre Lamoureux),以及帕德魯音樂會樂團(Orchestre des Concerts Pasdeloup)——雖然至今仍然存在,但再沒有上世紀初的風采,也沒有大的唱片公司替其錄音。至於在瑞士法語區的安塞美,他去世後樂團便從始一蹶不振,只淪為二、三線樂團,哪會想到曾幾何時安氏及其樂團是笛卡的旗艦組合之一!一個曾經光輝的管弦樂傳統便從此而散。

## 種族標籤化

"種族標籤化"在現代的"國際"政治環境之下，好像很不正確。誰說演奏意大利音樂、演唱意大利歌劇是意大利人的專利，別人不可染指？不少音樂家也感到氣憤，覺得自己老是被聽眾、音樂家經紀和唱片公司要求演奏、灌錄祖家的作品。俄國指揮帶領俄國樂團巡迴演奏，想指揮一下貝多芬而不只是柴可夫斯基，這個很可以理解。也許到了二十一世紀，"國際化"帶來的問題越來越明顯，令不少珍貴的文化傳統消失，但是也應重窺"種族標籤化"這議題。究竟由作曲家的同胞音樂家演繹作品，該演奏算不算最正宗？問題的關鍵並不是音樂家血緣，而是音樂家所接受的音樂訓練，以及對不同文化和語言的認識。

先談"本地薑"。二十一世紀的現在，雖然已經過了"國際化"的洗禮，但"帶有土風"的演繹也不是沒有。筆者立即想起了 2014 年於德國法蘭克福欣賞匈牙利指揮伊凡‧費沙爾（Iván Fischer）指揮他出色的布達佩斯節日樂團，演奏德伏扎克第八交響曲。[4] 到了奏至終章三分鐘左右，準備轉入小調的戲劇性的一句時，樂師竟"哈哈"地叫起來增加氣氛！筆者立時的反應是，這隊是吉卜賽樂團，即使西方的唱片公司都喜歡不理國籍地找東歐指揮去灌錄德伏扎克，但他們（尤其是匈牙利人）棒下的並不是地道的捷克演繹模式！不久之後，捷克指揮貝路拉維的德伏扎克交響曲全集錄音[5] 推出，立時作了一個很鮮明的對比。費氏的創意雖有其吸引之處，貝路拉維才是正統，匈牙利人指揮的捷克音樂，重音都跟捷克指揮的都不一樣。

---

4　"Dvořák symphonies 8 & ‘from the new world’"，費氏與樂團之前灌錄過此曲：Philips 464 6402。

5　"Dvořák Complete Symphonies & Concertos", Decca 478 6757.

## 同鄉的錄音必定較佳？

　　二戰後的歐洲唱片公司，因商業原因把音樂家"標籤化"。為了拓展唱片曲目的多元化，必須灌錄不同地方的作品，但卻沒有那些地方的音樂家來作錄音，於是家鄉相近的也可。[6] 一個很好的例子是三大歐陸唱片公司（德國唱片公司、英國笛卡及荷蘭飛利浦）於六、七十年代爭相灌錄德伏扎克交響曲全集，但卻沒法到東歐國家作錄音。德國唱片公司有駐公司捷克指揮庫貝歷克，問題自然解決，找他

由匈牙利唱片公司 Hungaroton 印製的一張著名 EMI 錄音，顯示不同唱片公司的合作，以豐富其錄音曲目。Frühbeck de Burgos 指揮 Orff 的 Carmina Burana。取得鐵幕另一面的錄音發行權，是唱片公司打破音樂地域限制的其中一個方法。

---

6　唱片公司受制於其音樂家網絡，譬如德國唱片的音樂家主要在德國活動，飛利浦以荷蘭人居多，而 EMI 的國際網絡則最廣闊，於意大利頻密灌錄歌劇，於法國亦有公司，竟然是法國管弦音樂錄音最主要的公司。一間公司的曲目越廣闊越好，如果有市場的曲目不在自己音樂家範疇，那有甚麼方法？一是跟另一間公司合作，購買其他公司錄音的發行權（例如德國唱片公司曾多次發行捷克國營 Supraphon 公司的一些德伏扎克和蕭斯達柯維契錄音，EMI 公司則取得 Melodiya 公司由鮑羅定弦樂四重奏 Borodin String Quartet 演出的兩首鮑羅定弦樂四重奏錄音的發行權。另一方法是趁外國音樂家到訪時跟他們錄音（德國唱片公司多張俄羅斯音樂錄音，包括由穆拉汶斯基指揮列寧格勒愛樂樂團出名的柴可夫斯基第四至六交響曲錄音，都是循這途徑完成的。）第三個方法是去鼓勵旗下的音樂家去指揮新的曲目，而第四個則是去請來"背景差不多"的音樂家去錄音。

指揮旗艦樂團柏林愛樂樂團。[7] 但另外兩間公司怎辦？答案是去請兩位來自東歐其他地方的指揮去錄音，分別是匈牙利人克爾提斯（István Kertész；他的德氏交響曲錄音是三套中最早的一套）[8]，與波蘭指揮洛威斯奇（Witold Rowicki）[9]，跟學習新作品特別快的倫敦交響樂團合作。[10] 拿這三套錄音跟由捷克指揮加捷克樂團的演繹比較，很快便會發現三套韻味都不足，尤其是對於充滿民族氣息的輕盈的掌握。（自我放逐的庫貝歷克於捷克共產政權倒台後，回國指揮捷克愛樂演奏德伏扎克第九交響曲時，讚揚樂團節奏掌握得精妙，他到全世界其他地方指揮，也看不到任何其他樂團有他們的本事。）

　　歐洲唱片公司這般 "民族標籤化"，至二十世紀末一直還存在。（美國的情況卻特別，美國的唱片公司一般只跟美國樂團錄音，而美國樂團的指揮，絕大部分都是廣義的 "歐洲大師"，錄音市場又可以說是自成一角，不需理會歐洲的 "瑣事"。）於笛卡和飛利浦兩間公司唱片負責 "泛東歐曲目" 的有匈牙利人鐸拉提（Antal Doráti）、後來的德籍匈牙利人鐸南宜（Christoph von Dohnányi）和匈牙利依凡・費沙爾。

　　愛沙尼亞指揮尼米・約菲（Neeme Järvi）聲譽不錯，沒有頂尖樂團跟他作緊密合作，但竟然是歷史上錄音最多、錄音曲目範疇最廣闊的指揮之一，原因就是他是位 "百搭" 指揮，多間唱片公司自八十年代、他從祖國逃至西方起，請他灌錄 "唱片目錄中要填補的洞"，包括較為 "熱門" 的德伏扎克、西貝琉斯和柴可夫斯基的交響曲全集，

---

7　"Dvořák The 9 Symphonies", DG 463 158-2.

8　"Dvořák Complete Symphonies, Tone Poems, Overtures, Requiem", Decca 478 6459 2.

9　"Dvořák The Symphonies, Overtures", Decca 478 2296.

10　Morrison, R., *Orchestra. The LSO: A Century of Triumph and Turbulence* (London: Faber & Faber, 2004).

四張由"東歐人"指揮的德伏扎克《斯拉夫舞曲》。左上起順時針：曾任倫敦交響樂團首席指揮的匈牙利指揮克爾提斯、極活躍於錄音室的匈牙利指揮鐸拉提、美國克里夫蘭樂團長任總監、匈牙利人舍爾，和亦曾長任克里夫蘭樂團音樂德總監的匈牙利裔德國指揮鐸南宜。這些錄音雖然有音樂感，但都不是道地的捷克演奏，只要比較捷克音樂家的錄音便知道。

以及大量北歐、波羅的海地區，和東歐的冷門作品。他的演繹大都不十分深刻，但穩健可靠。可是，沒有人請他灌錄德奧作品，而偏偏德奧作品是一隊交響樂團的演奏曲目的基礎。

"差不多"道地演出的現實和市場，反映了資本主義這台機器如何主導文化。商業決定可以創造文化，不少樂迷都是通過那"三大套"德伏扎克交響曲認識那些鄉土味極重的作品，相信這三套錄音的銷量也比捷克的"本地"錄音為高。雖然上述外國人指揮德伏扎克，有點不很是味兒，但也有外國指揮有能耐指揮得好捷克作品。澳洲指揮麥克萊斯（Charles Mackerras）年少時曾赴捷克求學於指揮泰利殊，且努

力學習捷克文。他對捷克音樂，尤其是歌劇的認識，令他成為了西方數一數二的捷克音樂指揮。同樣道理，日本鋼琴家內田光子（Mitsuko Uchida）於維也納接受音樂訓練，壓根兒就是位維也納學派鋼琴家，風格典雅、簡潔和含蓄。（另一位"外國"維也納鋼琴家是美國人雪特拿（Norman Shetler），他常常擔任藝術歌曲鋼琴伴奏。）

## 日本市場

"種族標籤化"又帶來了另一個非常有趣的日本現象。日本人有着悠長的西洋古典音樂傳統，更是極大的錄音市場（如美國指揮冼文曾跟筆者説，在日本甚麼錄音都找得到）。日本人喜歡自己國人指揮"地道樂團"，灌錄西方音樂錄音！捷克斯洛伐克脱離蘇聯控制之後經濟拮据，所以外資受歡迎之至（是阿爾伯特事件的解釋），代表國家的捷克愛樂樂團常常受日本人邀請出訪日本。錄音最多的其中一位日本指揮是小林研一郎（Ken-Ichiro Kobayashi），他長期指揮捷克愛樂樂團，更擔任其首席客席指揮。但他竟在國際音樂圈子不為人知，原因會否是他與樂團只跟一些小但優質（最少就聲效而言）的日本唱片公司如 Exton 頻繁錄音？無論如何，邀請樂團灌錄如《我的祖國》，是因為要樂團"純正"的捷克韻味！

## § 同樂不同文

用外語演唱貝多芬第九沒甚爭議，只有機會刺耳（一笑），但用"本土語"（各國當地語言）演唱歌劇是複雜得多的事宜。倫敦和柏林都有專門以"本土語"（英語、德語是也）上演外語歌劇的歌劇院（分別為英格蘭國家歌劇院 English National Opera 和柏林詼諧歌劇院 Komische Oper Berlin）。它們不是最頂尖的歌劇院，而門票售價也較同地的"正規"歌劇院便宜。他們的"生存價值"當然在於令當地聽眾更容易明白和吸收以原文唱聽不明的外語劇目。但曾幾何時，以"本土語"上演的外語劇目流行很多，動機雖然也是令當地聽眾更易明白，但背後的文化政治因素複雜得多了。

事情追溯至莫扎特那年代，甚至更早之前。眾所週知，莫扎特的偉大歌劇中，《費嘉洛的婚禮》（Le Nozze di Figaro）、《女人皆如此》（Così fan tutte）以及《喬望尼先生》（Don Giovanni）三首都是意大利語歌劇，只有最後一首《魔笛》（Die Zauberflöte）才是德語歌劇。德語藝術那時仍未受重視，到了韋伯的《魔彈射手》（Der Freischütz）出現，德語歌劇才真正開始有地位。後來華格納更把德語歌劇藝術發展得淋漓盡致，把音樂、文學與戲劇合成為樂劇，並號其為"整體藝術作品"（Gesamtkunstwerk）。希特拉與他的納粹黨員後來當然把華氏的作品奉為德語文化藝術的巔峰。十九世紀德語文化強大的時候，東歐的國家無一不嘗試掙脫德語的強勢。捷克國民音樂之父史麥塔納便以撰寫捷克語、而不是德語的歌劇見稱。立場再清晰不過，捷克人有自己的文化，不會再向奧匈帝國操德語者賣賬。

但德國人並不是那麼容易"放過"捷克歌劇的。屬斯拉夫語系的捷克語對於操德語者來說並不容易，但史麥塔納的《被販賣的新娘》（Prodaná nevěsta）、德伏扎克的《水仙子》（Rusalka）等有着優美的音樂，不演可惜，於是便用德文演唱作品（於是前者變

成了 *Die verkäufte Braut*）。有意也好，無意也罷，變相向作曲家摑了一巴，完全用德文唱腔把作品德國化了（歷史錄音不少，讀者大可自行判斷）。這還不是軟性"文化侵略"？

英國沒有德國人的歷史包袱和跟鄰國千絲萬縷的"文化瓜葛"，故用英文演唱外語歌劇並不政治敏感，只會令人覺得演出"鄉下"。支持法西斯主義的指揮古奧德（Reginald Goodall）與英格蘭國家歌劇院（English National Opera）及其前身 Sadler's Wells Opera 曾於六、七十年代的英語華格納演出；這些也許只有英國人才懂欣賞的演出，其錄音至今竟然還有市場。近數十年，世界的政治發展卻令"以非作品原來語言"演唱歌劇不甚"政治正確"，"不以原文演唱並不算正宗演繹"的看法亦流行起來。

## § 大地之歌的唐詩版

數年前，有一個把馬勒《大地之歌》的歌詞"還原"為六首唐詩演唱的嘗試。眾所週知，作品的歌詞是李白、杜甫與王維詩歌的德文翻譯版（由德國詩人貝德格 Hans Bethge 翻譯），故以"原文"歌唱實是理所當然。但翻譯並不是我們現在視為標準的"忠於原著"翻譯，而是依據當時於歐洲流行的所謂"東方主義"（Orientalism）修飾的，所以不只是普通的唐詩翻譯。此外，翻譯的韻律完全屬德文。馬勒譜曲時，考慮的必然是德文歌詞的發音與文字內在的節奏，而不是這個"還原"嘗試所採用的廣東話版。不幸廣東話是一種有九聲的調性語言，字詞不容易跟音樂配合，更何況是既有的音樂。所以獨唱的歌詞，在這個版本中根本聽不清楚。再說得老實一點，這個錄音是個三不像：不像西樂、不像中樂（或粵曲）、不像完整的藝術作品！但它標誌了一種天真的理想（或者是幻想？），其失敗也許亦

標誌着"全球化"的極限——馬勒的音樂無論走得多遠，還是歐洲音樂。

參連斯基（Alexander von Zemlinsky）《抒情交響曲》運用印度詩人泰戈爾的《園丁集》中的詩歌，可幸尚未聽聞有孟加拉語原文版本。

以廣東話演唱的馬勒《大地之歌》。《大地之歌》靈感來自六首德譯唐詩。作曲家譜曲時以德文歌詞出發，改編版聽來不倫不類。

# 後記與 "結語"

本書編輯蔡小姐於年初閱過本書初稿後，建議筆者考慮加撰結語。筆者一直猶豫不決：首先，這部書記載的是一籃子的錄音、音樂和歷史故事，並不是甚麼完整的歷史陳述，所以不需要任何決定性的定論；再者，關於錄音、音樂和歷史，筆者也不覺得有甚麼議題值得作受時空限制的結論。然而友人數天前向筆者的 "批評"，正好為筆者提供了大做結語的素材。

友人是一位博學多才、對事情很執着的專業人士暨樂評人。春節後再訪寒舍，他終於忍不住向筆者説：既然筆者那麼熱愛音樂，為何能對自己的音響系統（即 Hi-Fi）這般沒要求，連如何擺放擴音機也不多花心思研究？為何能花那麼多零用錢購買唱片，而不好好花錢買部（他認為是）高質素的音響系統？不用一套最 "中肯" 的器材去播放唱片，而為片中音樂家下判斷，豈非不公道嗎？

幸而筆者雖不如友人那般醉心音響器材，但音響器材性能對欣賞錄音的影響，筆者也非一無所知，畢竟這位友人並不是第一位嘗試誘導筆者進入音響器材這般玩意兒的朋友。筆者於是反問，真的有 "絕對中肯" 的器材嗎？一套器材的分析力如何強，也有自己的 "脾性"；況且，錄製錄音的過程難道又很中肯？對於筆者來説，測試音

響器材，正如比較同一錄音不同版本發行的聲效一樣，是無止境、無結論的玩意兒，卻仍常常聽到"某某錄音最近以黑膠唱片形式重印，聲音要比其鐳射唱片聲效要好"類似的話。音響發燒友很在乎"皇帝位"——聆聽整套音響器材聲效最好的位置。但"皇帝位"這概念在實際的音樂廳演出是否成立？當然不。音樂演出是活的，錄音如何生動也不是活的；錄音只是記錄性的指標，是指標性的記錄。

或曰：容易聽出了解海費絲拉琴時的弓法、指法和把位轉換的話，不是更能深入了解海氏的藝術嗎？筆者簡單直接的答案是：好的音樂演奏，即使錄音如何糟糕，用心聽的話也很難不感受到演奏的好。要理解一位音樂家的藝術及其心路歷程，亦不能只靠一、兩個錄音便算，一定要閱讀相關文獻，如傳記和真正演出的一些有水平的描述。

筆者絕對不是否定音響器材可以很好玩。但對於筆者而言，音響器材這中介媒體足夠"閱讀"錄音便可，錄音和音響器材服侍的主人——音樂與藝術——遠為好玩、充實、豐富，故此後兩者才是筆者投放時間心機的重心。

路德維
2015 年 3 月 2 日於大埔滘

# 附 錄
# 鐳射唱片歷史錄音品牌一覽

　　本書曾提及的歷史錄音，讀者諸君大可於互聯網上鍵入演奏家的名字來搜尋，網上可免費聽到的歷史錄音多如繁星；於蘋果電腦 iTunes 商店上尋找舊錄音，亦是不錯的消磨時間方法（iTunes 上找到的歷史錄音，部分從未以鐳射唱片形式發行）。但當然筆者更鼓勵讀者找尋唱片發行，除了支持翻製舊錄音時多花心血的錄音師和唱片公司（粗製濫造的不算！），唱片小冊子亦大多附有出色的文章，介紹錄音和演出者的故事，包括錄音的歷史年代背景等。如正文所提及，唱片的商業市場變幻莫測，這些品牌，以及好的唱片零售商，可以撐到何時都是未知之數（下列有些品牌甚至已經結業！）故這些資料都有時限性。資料至完稿時（2015 年 9 月）仍然準確。

## 發行鐳射唱片的"傳統"公司

- Andante（已結業）：這是一間很用心的英國品牌，曾推出很多主題式豪華套裝發行（如《史托高夫斯基的費城樂團錄音》、《倫敦交響樂團一百週年紀念》等）。唱片文字水準很高，可惜市場不容。

- APR（Appian Publications and Recordings）[1]：英國公司，以發行鋼琴錄音為主。

- Archiphon[2]：德國公司，曾發行一些十分有趣的歷史錄音如作曲家魏本指揮舒伯特的德國舞曲（是出奇的浪漫！）、作曲家參連斯基（Alexander von Zemlinsky）指揮序曲等。已停產 CD 多年，老闆 Werner Unger 教授曾經有一段時間會應顧客要求製作商業發行的副本，但三年前已將屬下所有錄音放上互聯網音樂購買平台。

- Audite[3]：德國公司，大部分歷史發行為德國的管弦樂錄音，如福特溫格勒、柴利比達克和卡納柏斯布殊等人的二戰後柏林錄音。

- BBC Legends：故名思義，專門發行英國廣播公司歷史錄音倉庫裏的東西。從其發行可看得到由英國古典音樂圈子的口味和發展。例如一個由猶太指揮賀倫斯坦（Jascha Horenstein）指揮的馬勒第八交響曲演奏，被視為英國"馬勒潮流"的開始。戰後活躍於英倫的器樂家，也可從其唱片目錄中一覽無遺。現已不再推出新發行。

- Biddulph[4]：英國公司，由一名小提琴家、小提琴音樂編輯兼音樂學者 Eric Wen 任監製，發行主要集中於小提琴家、弦樂四重奏等錄音。

- Cala Records[5]：英國公司，發行史托高夫斯基（Leopold Stokowski）的歷史錄音。

- DG / Decca / Philips Original Masters：環球音樂集團（Universal Music Group）旗下三大公司（德國唱片公司、英國笛卡與荷蘭飛利浦；三者都前屬寶麗金）的錄音系列，其錄音大多於首次的黑膠唱片發行時獲獎。

---

1　http://www.aprrecordings.co.uk/apr2/
2　http://www.archiphon.de/arde/index.php
3　http://www.audite.de/
4　http://www.biddulphrecordings.co.uk/
5　http://www.calarecords.com/index.html

- Doremi[6]：加拿大公司，以發行器樂錄音為主。
- Dutton Laboratories[7]：英國公司，主要發行管弦樂歷史錄音，尤其是英國樂團的。跟紀念英國指揮家巴比羅利的約翰・巴比羅利協會推出錄音特集。
- EMI References / Great Recordings of the Century：英國 EMI 公司的兩個歷史品牌；前者較先推出（於黑膠年代已有），而錄音年代也較為久遠。後者則與環球唱片的 Original Masters 系列作競爭。
- Fonit Cetra（已結業）：黑膠時代起的意大利牌子，現屬意大利華納音樂公司旗下。有不少珍貴的意大利曲目錄音，例如四、五、六十年代的韋爾第歌劇。發行不廣。
- Hänssler[8]：德國公司，特別集中發行德國西南部樂團（尤其是史圖嘉特電台樂團）的現代以及歷史錄音。
- ICA Classics Legacy[9]：英國 International Classical Artists 音樂家經紀公司旗下唱片公司，創辦人之前亦創辦了 BBC Legends，風格跟該公司十分相似。
- Marston[10]：美國公司，主要發行最早期的聲樂錄音。
- MCA / Westminster：本來是五十年代於維也納活躍的一間美國公司，錄音版權現歸環球音樂所有，十多年前以 "原裝" 品牌發行舊錄音。
- Mercury：五十年代創立的一間美國公司，以錄音聲效出家作招徠。跟 MCA / Westminster 一樣，錄音版權現屬環球；環球公司於 2011 和 2013 年推出了兩大盒 Mercury 的舊錄音發行。
- Music and Arts[11]：美國公司，曾發行少量現代錄音。歷史錄音發行種類很廣，橫跨歐美，而唱片小冊子的文章水平近乎學術。

---

6　http://www.doremi.com/
7　http://www.duttonvocalion.co.uk/
8　http://www.haenssler-classic.de/en/home.html
9　http://www.icaclassics.com/
10　http://www.marstonrecords.com/
11　http://www.musicandarts.com/

- Naxos Historical[12]：定價便宜的香港品牌，最初並沒有發行歷史錄音，但隨着不少歷史錄音的 50 年版權保護過期，拿索斯也進入歷史錄音市場分一杯羹。請來了著名美國錄音師 Mark Obert-Thorn 為它翻錄部分錄音。Mark Obert-Thorn 曾為不少出色的唱片公司效力，包括 Biddulph、Music & Arts、Pearl 及 Pristine Classical。
- Opus Kura[13]：日本公司。
- Orfeo[14]：奧國品牌，同時發行現代及歷史錄音。其歷史錄音絕大部分來自維也納、薩爾斯堡（音樂節）以及德國拜仁國立歌劇院，也有不少拜仁電台的錄音。
- Pearl（已結業）：英國公司，發行最多俄國指揮庫賽維斯基（Serge Koussevtizsky）的錄音，也有重要的卡特隆尼亞大提琴家卡修斯（Pablo Casals）流亡之後的錄音。錄音質素很 "原裝"，沒多加修飾。
- Preiser[15]：奧地利公司，發行曲目異常廣泛，從最古老的器樂和聲樂（包括及尤其是歌劇選段）錄音，至管弦作品也有。理所當然集中於奧國錄音。
- Profil[16]：德國公司，主要發行德國的管弦樂歷史錄音，亦為德累斯頓國立樂團發行其錄音系列。亦特別發行跟史事有關的錄音，如 1944 年德累斯頓聖母教堂被炸毀之前最後一個錄音，和二戰時德累斯頓森柏歌劇院以德文演唱德伏扎克《約及賓》（Jacobin；德語為 Jacobiner）的錄音。創辦人為 Hänssler 家族公司的 Günter Hänssler。
- Symposium[17]：跟奧地利的 Preiser 同為最重要的歷史錄音公司。唱

---

12  http://www.naxos.com/labels/naxos_historical-cd.htm
13  http://www.opuskura.com/
14  http://www.orfeo-international.de/
15  http://www.preiserrecords.at/
16  http://www.haensslerprofil.de/profil/index.php
17  http://www.symposiumrecords.co.uk/

片小冊子文章介紹詳盡。

- Tahra[18]：由偉大德國指揮謝爾申女兒 Myriam Scherchen 及其伴侶 René Trémine 創立的法國品牌。最初主要發行謝氏以及另外兩位德國巨匠福特溫格勒和阿本德羅特的錄音，後來慢慢出現許多其他不同指揮以及器樂家的錄音，歌劇和歌唱錄音最少。唱片小冊子文章有獨特的味道，有時充滿極詳盡的音樂家軼事，有時是小品文，更有時只草草交待一些音樂家資料，但從來不會令人覺得發行粗製濫造。Trémine 於 2014 年辭世，公司的未來發展不明朗。
- Testament[19]：英國公司，主要發行管弦樂及歌劇錄音，包括不少拜萊特音樂節現場錄音。大多是跟英國的唱片公司（尤其是 EMI）有淵源的音樂家，例如克倫佩勒、肯培（Rudolf Kempe）等。
- Weitblick：一間在日本比在德國流行的德國公司，主要發行德國和奧地利的現場錄音，尤其是前東德的現場錄音。

此外，東歐多國的前國立公司（有些現在仍然是國家擁有，包括俄羅斯的妙韻 Melodiya[20]、捷克的 Supraphon[21]、匈牙利的 Hungaroton[22]、波蘭的 Polskie Negrania Muza[23]，以及羅馬尼亞的 Electrecord[24] 等，都有發行自己的一些舊錄音。三大唱片公司：環球[25]（擁有 "從前歐洲三大" 德國唱片公司、笛卡唱片公司和飛利浦唱片公司（已結業）的錄音）、Sony[26]（擁有 RCA 和美國哥倫比亞公司的錄音）和華納[27]（擁有 Teldec

---

18   http://tahra.com/?lang=en
19   http://www.testament.co.uk/
20   http://melody.su/en/catalog/classic/
21   http://www.supraphon.com/
22   http://www.hungarotonmusic.com/
23   http://www.polskienagrania.com.pl/wersja_angielska
24   http://www.electrecord.ro/
25   http://www.universalmusicclassical.com/
26   http://www.sonymasterworks.com/
27   http://www.warnerclassics.com/

和 EMI 公司的錄音）當然亦常常推出大大小小的歷史錄音系列。

　　上述的都是製作認真的唱片公司。歷史錄音鐳射唱片流行之初，卻有很多粗製濫造的公司；錄音來源也許不確實、聲效差，也沒有甚麼解註文章。它們大都結業了，但市面上仍偶爾見到它們發行的唱片。要避免的包括 Arkadia、Urania、Magic Talent 及 Russian Revelation。另外，也有些公司從其他公司購得版權，或者找來版權期限已過的錄音廉價發行。這些發行則有　定參考價值，尤其是當擁有錄音權公司的"原裝發行"早已絕版！這些"轉發"公司包括 Malibran、Belart、HMV Classics、Disky 和 Brilliant Classics。

## 網上歷史錄音公司

　　樂迷除了可以通過網上搜尋，找到不少免費歷史錄音的檔案之外，也當然可以通過網上音樂店購買錄音檔案。但網上還有一些小型私人公司專門把黑膠唱片錄音，以上佳的聲效翻製成鐳射唱片。這些公司包括 Pristine Classical[28]、Historic Recordings[29]、Haydn House[30]（這三間公司亦於網站發售錄音檔案），和法國小型公司 Forgotten Records[31]。

---

28　http://www.pristineclassical.com/
29　http://www.historic-recordings.co.uk/EZ/hr/hr/index.php
30　http://www.haydnhouse.com/home.htm
31　http://forgottenrecords.com/